山水畫樹法畫譜

邵仄炯 著

上海人民美術出版社

图书在版编目（CIP）数据

山水画树法图谱 / 邵仄炯著 . -- 上海 : 上海人民
美术出版社 , 2023.8
ISBN 978-7-5586-2734-7

Ⅰ . ①山… Ⅱ . ①邵… Ⅲ . ①树木－山水画－国画技
法 Ⅳ . ① J212.27

中国国家版本馆 CIP 数据核字 (2023) 第 100682 号
--

山水画树法图谱

著　　者	邵仄炯
扉页题签	邵仄炯
责任编辑	黄　淳
技术编辑	史　湧
装帧设计	上海荔砚堂艺术工作室
出版发行	上海人民美術出版社
社　　址	上海市闵行区号景路 159 弄 A 座 7F
邮　　编	201101
印　　刷	上海颛辉印刷厂有限公司
开　　本	889×1194　1/12　　14 印张
版　　次	2023 年 8 月第 1 版
印　　次	2023 年 8 月第 1 次
书　　号	ISBN 978-7-5586-2734-7
定　　价	128.00 元

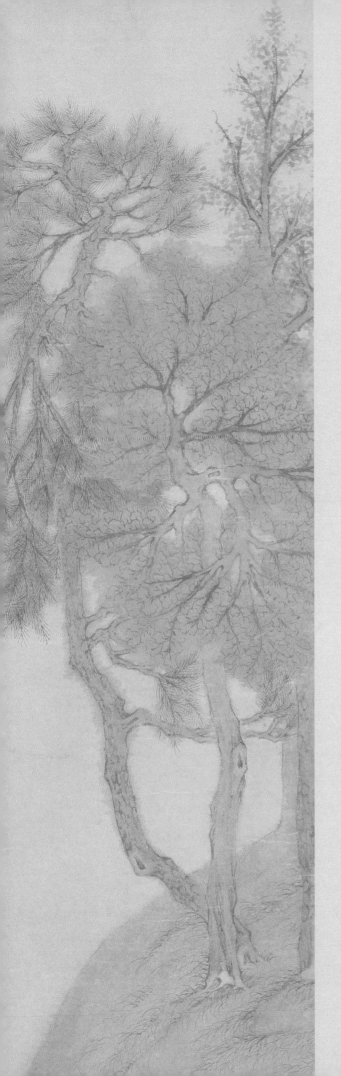

目录

山水画中的笔墨、程式与自然

邵仄炯

　　山水画是画家通过对自然的游观、感知、体悟来体现中国人对自然、世界的看法，所谓"澄怀观道"是也。虽然山水画源于自然的万千物象，但画家的真正目的不只是要显现客观对象的本身，更是希望在绘画的过程中探寻人与自然、社会的关系，最终发现与认知自己。所以山水画家是依托自然山水来表现自己理想中的世界，这样的山水必定与自然既相互联系又保持着一定的距离。

　　中国的山水画有着自身的图式谱系和绘画理念，每个不同的时代都有各自不同的笔墨与程式。山水画的图式随着时代的变迁在传承中发展，延绵千年构筑出巍巍大观。晋唐山水空勾无皴，重彩渲染显现出瑰丽堂皇的气象；宋代山水以丰富的技法、严谨的造型表现山水的形与质，体现了格物致知的理学思辨与实践；元画家山水的图式与笔墨无一不是心境的写意——云林高洁、大痴萧散可见一斑。明清之际山水图式日趋成熟与完备，为笔墨大行其道提供了广阔的空间，董香光开南北宗之门，继而再续四王雅正、四僧野逸。近现代的黄宾虹、李可染、傅抱石、吴湖帆、张大千、陆俨少等，在各自的时代语境中，以特有的艺术风格完成了山水画笔墨、程式与自然的一次次演绎和新变，其中包含的是画家的思想、才情、个性，更蕴含了时代的审美与风尚。

　　传统中国画的重要特色之一在于它是一门明理养性的内修式的艺术实践，所以学画先求"画理"，而"画理"则隐含在历代传承的经典佳作之中，所以临习经典就是解读、明晰"画理"的过程。经典作品中的各种程式、技法是画理的集中体现，理解掌握了山水画的勾、皴、擦、点、染以及树法、石法、云水法等程式，然后灵活运用，继而触类旁通自由创作。有了画理与画法，你面对自然时才能自主取舍构建，通过多元的视角在阐释经典的同时，进一步修正、演化并创建符合自己绘画语言。历代可供学习的名家名作之所以称为经典，是因为其中的画理既具有普遍适用性又具有开创性、启发并影响后学的代表性，这也是画谱编绘的重要基础和意义。

　　中国画是讲求程式的，程式源于画家在自然中剔除遮蔽艺术规律的视觉干扰，通过观察、感受、想象等方式提炼升华而来的图像符号。历代画家对于程式的创建是一个逐步完善和丰富的过程，也是在长期与自然对话中迁想妙得的结果。有了程式，我们在面对自然时不再是被动追随地描摹，而是主动地汲取构造。山水画的程式是沟通自然与笔墨的桥梁，在庸才笔下的程式或许只是僵硬死板的躯壳，如果你能将灵性、情感、技术不断注入其中，并激活、创建程式，你的学习将进入一个自由的王国。

　　历代经典画作中的树石法是山水画最重要程式语言，如树法中的松树法、枯树法、丛树法。枯树中有向上的鹿角枝、向下的蟹爪枝的程式；又如表现江南山的披麻皴、解索皴以及由此演化出来的牛毛皴、荷叶皴等程式；还有各类点叶夹叶画法，如介字点、梅花点、大小米点等程式。历代画家均热衷程式的创变与传承，也许只有这样才能接近并稳固自然的真实。可以说，程式一方面是将庞杂无序的自然加以提炼修饰，编织出有秩序的结构以方便记忆和传播，另一方面它

成了丰富多样的笔墨载体——抽象的点线形态、勾勒皴擦的技法得以落实具体的位置，逐渐成为再现自然的艺术语言。由此，自然在笔墨与程式的融合中，最终成了笔精墨妙的绘画。

"师造化"是中国画学习过程中除经典临摹即"师古人"之外的重要方法。师造化就是用心和笔体悟感知自然的变化。写生是其主要的实践手段，写生目的并非简单地记录，更是要有自己的发现和表达，通过直面自然来印证古人的理法继而创变。写生不同于创作时颇费思量的立意推敲或刻意追求。写生的过程是一次现场即兴感知的体验过程，直接而感性是前提。关于写生：一是寻找造化中的画意，有了画意才不只是追随自然，而有了双方对话的途径；二是整理自然，发现整理自然中的秩序是画家对绘画节奏的提炼和主观安排；三是笔墨与程式的演绎，笔墨可以理解为抽象的形式，只是中国传统的书画并未发展出西方纯抽象的涂鸦。书法借助点画的程式以文字为载体演绎笔墨，绘画借助于图像程式以自然为对象表达笔墨。山水画写生的一个重点即在自然中提炼出程式作为表现笔墨抽象韵律和美感的场域。所以董其昌说过"以笔墨之精妙论，山水绝不如画"，笔墨的独立审美源自自然，董氏的画一再强调了笔墨的抽象美感，但始终未完全抛弃自然，而有欲求将绘画平行，进而超越自然的倾向。写生是用绘画语言接触自然的重要途径，以朴素而直接的方式感知造化中永远新鲜的生命力，从演绎古典语言中发掘新的内容。写生不是复制自然的表象，必须去除从自然到自然的迷障而回到绘画的本身。

本画谱分为两个部分。一为经典解读，即精选历代经典山水画作品中的树石法局部进行解析临摹，从中发掘画理与画法，理解笔墨、程式与自然的关系。二为写生与创稿，画谱列举了我教学中的部分水墨写生以及创作中的树石局部，读者可找寻其间的联系与转化，了解经典图式在我创作中的演绎与新变的运用。

希望本书能为大家在学习山水画的过程中提供些许启示和帮助。代为序。

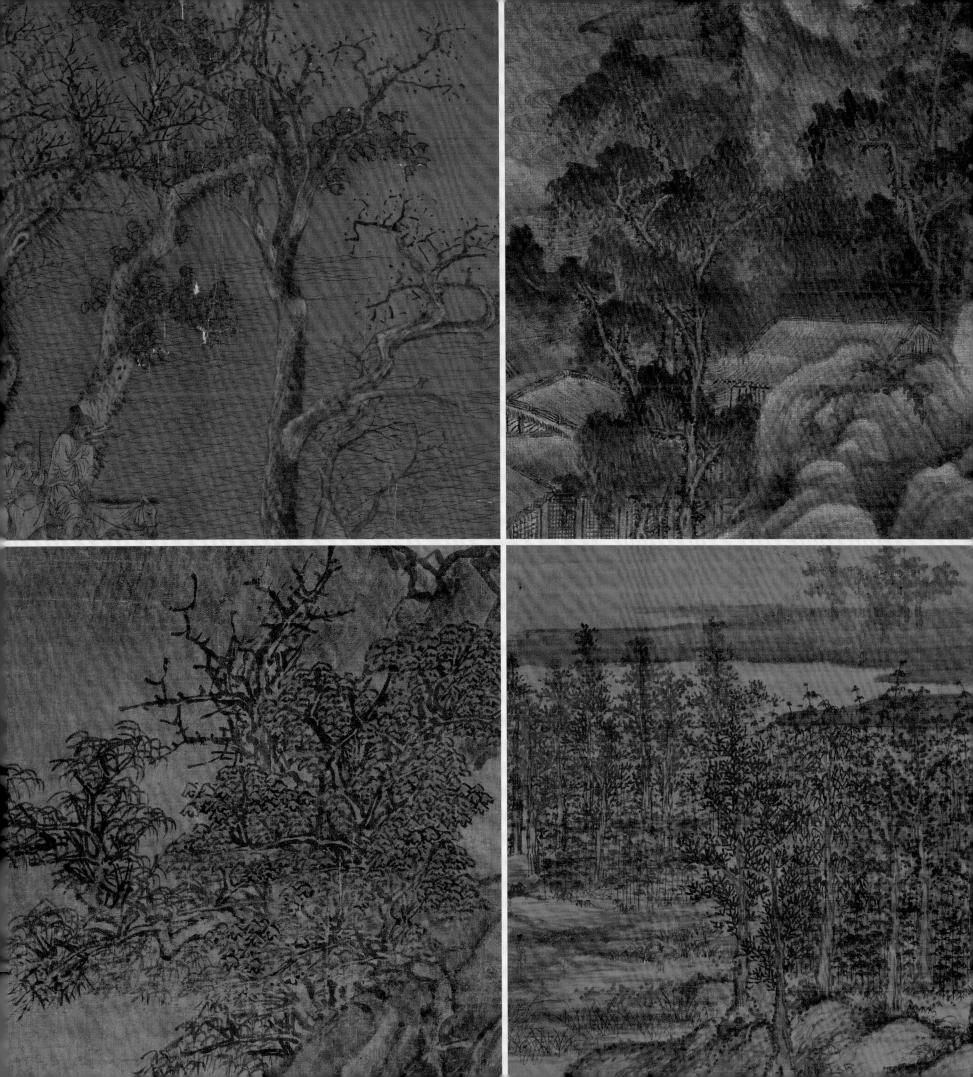

树的基本画法

　　树分为树干、树枝、叶、根、藤蔓等部分，学画时可先分开练习。古人画树必先画干，干立则有了取势的造型。粗干需加不同皴擦以表现出树皮的各种质感。画树起手的几笔十分重要，要注意姿态的布置，要有前后、左右、高低、正侧之别。出枝要有四面的分叉，所谓树分四枝。布枝的长短、粗细、直曲都很重要，一方面要符合树的物理物性，另一方面要依循用笔和画理的规律。画枝需留心主枝附枝的穿插、繁简、疏密等变化，要有仰枝垂枝的各种安排。可多学习古代经典画作中的树法，同时观察自然中的树，从中掌握画法和规律。董其昌言"画树之法，须专以转折为主，每动一笔，便想转折处，如习字之转笔用力，更不可往而不收"。

　　画叶有点叶、夹叶之分。点叶有：介字点、个字点、平头点、垂头点、梅花点、菊花点、胡椒点、鼠足点、大小米点等，画时要注意疏密、大小、间隔的组合变化及与枝干的相互关系。点叶的墨色要有层次，干湿浓淡变化丰富。夹叶也有多种形态，可与多种点叶对应，以勾勒的方法画出，再加以浅绛或青绿的设色，表现出树木四季中色彩的变化。

　　画树有藏根露根。画露根需抓着有力，盘结稳固，不可过度强曲怪状。树的藤蔓要依附枝干的结构，以穿插变化来丰富树的画法和细节，切不要主次不分、画蛇添足。

树的基本画法

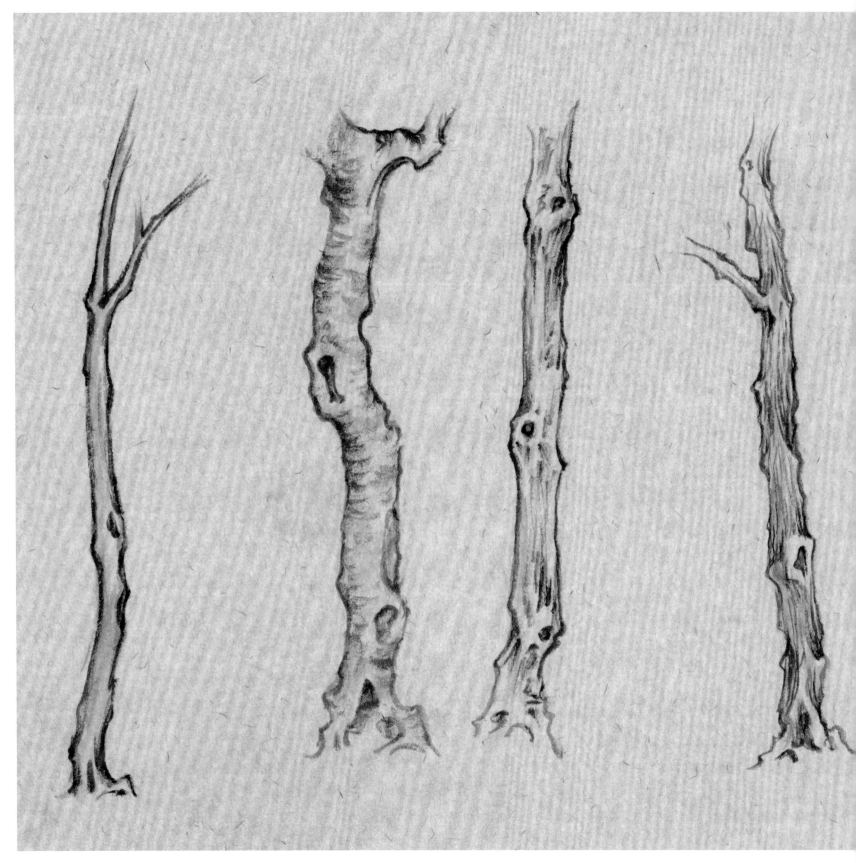

树干

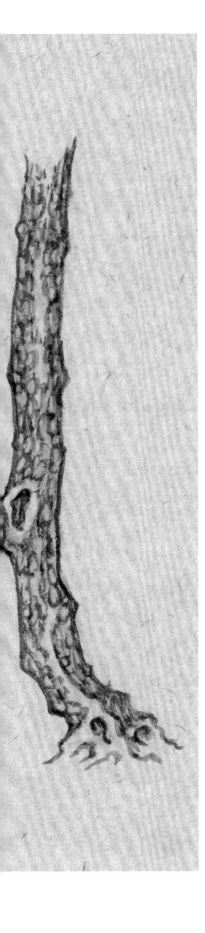

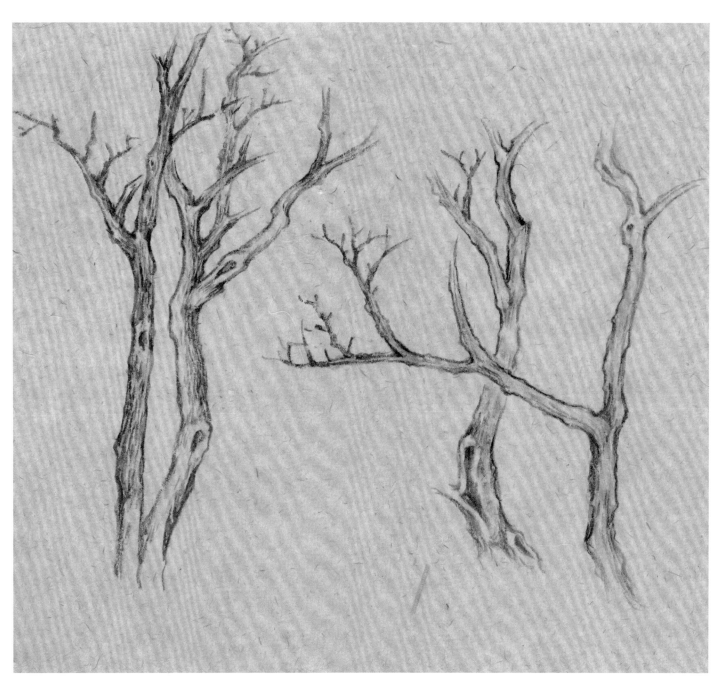

树干

扫一扫，一起学

树的基本画法

　　画树干、叶尤重笔墨点线的变化，浓淡、曲折、轻重等都依托物象变化而生发，其间有自然规律也有笔墨规律，须在长期实践中体悟。

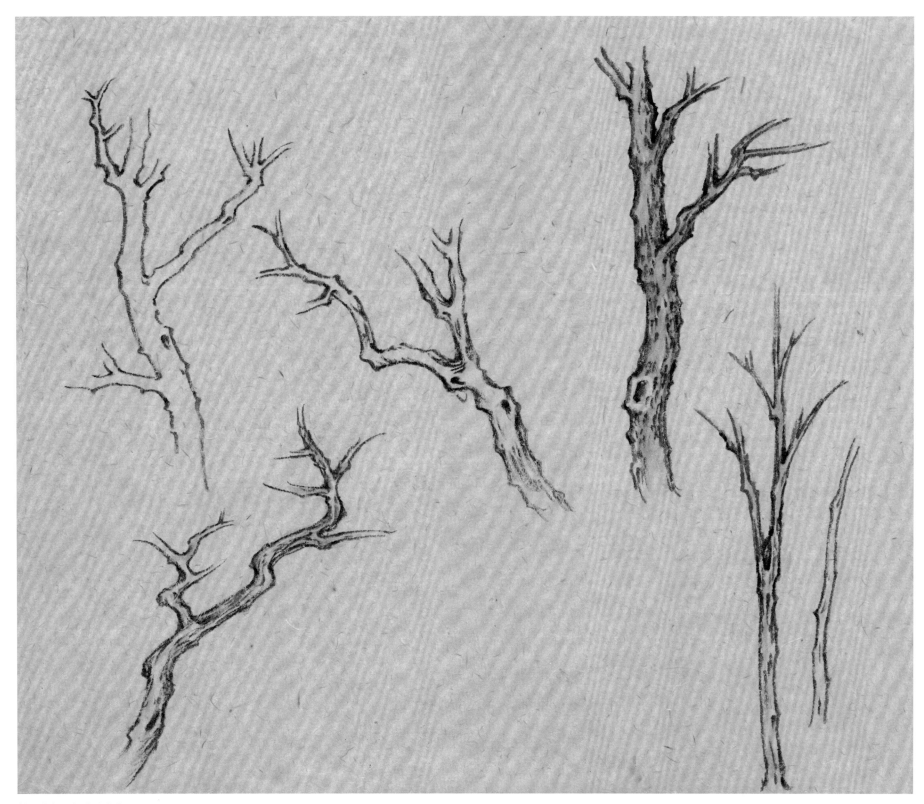

枝干的粗细与曲直变化

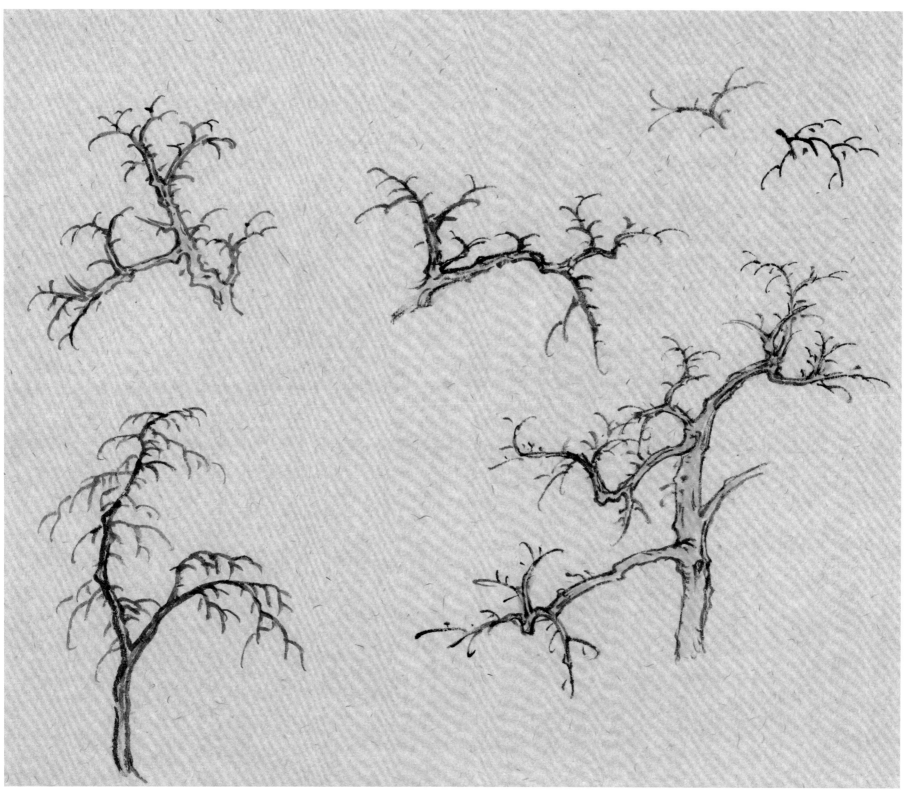

蟹爪枝的造型

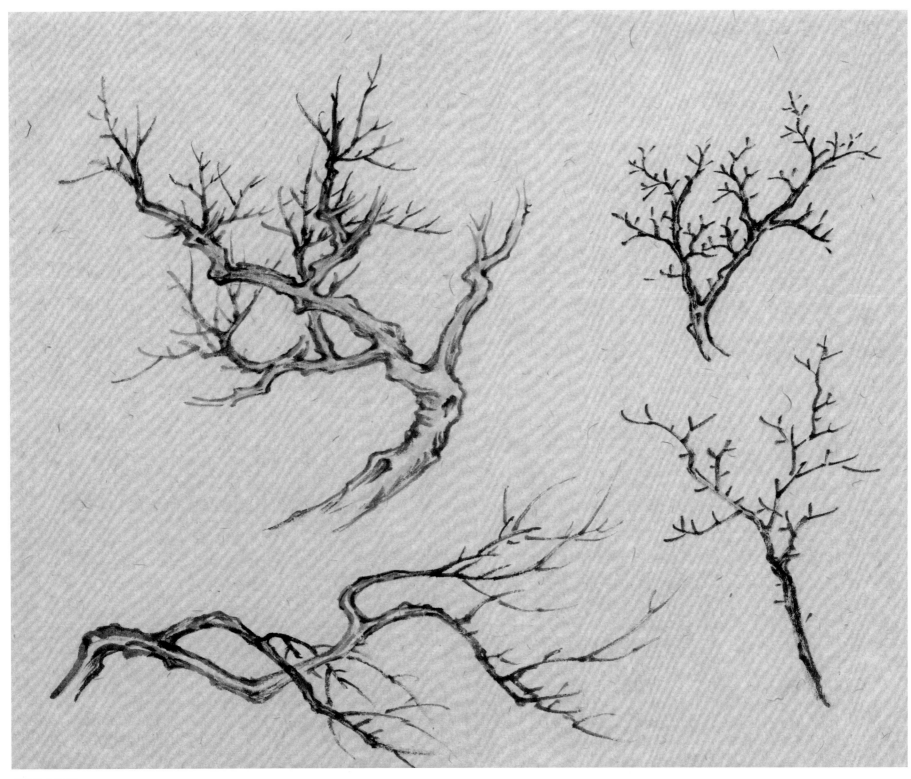

鹿角枝的造型

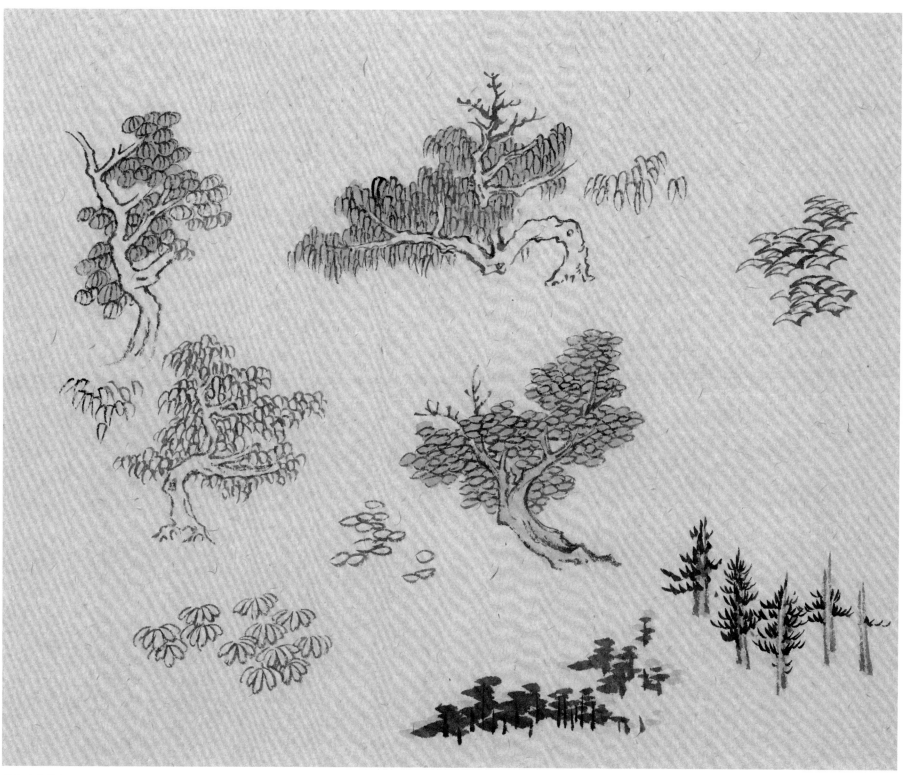

枝与叶的搭配

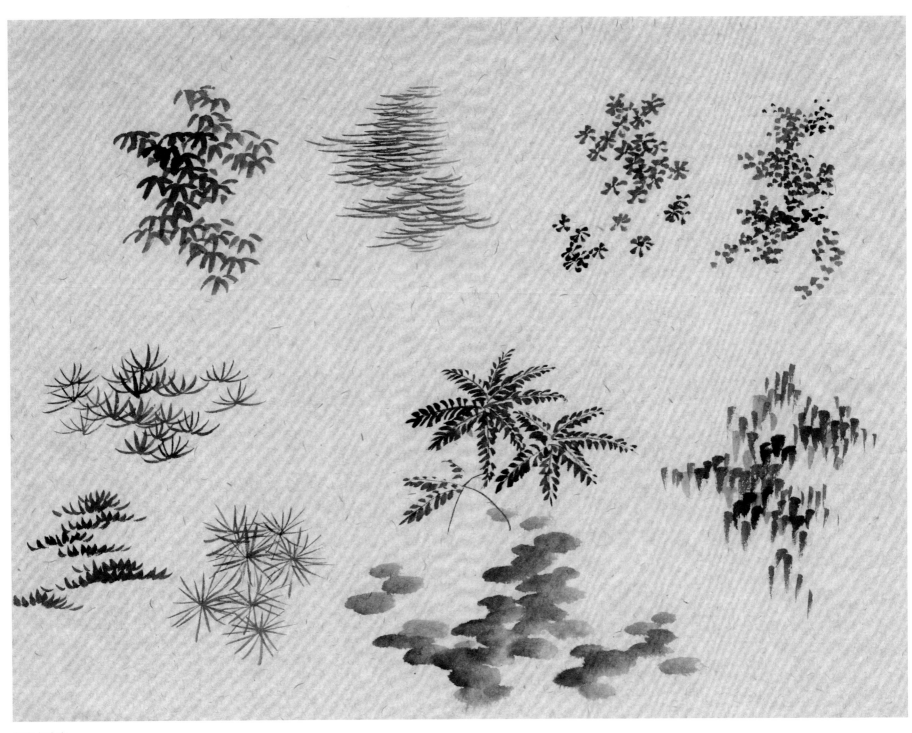

各类点叶法

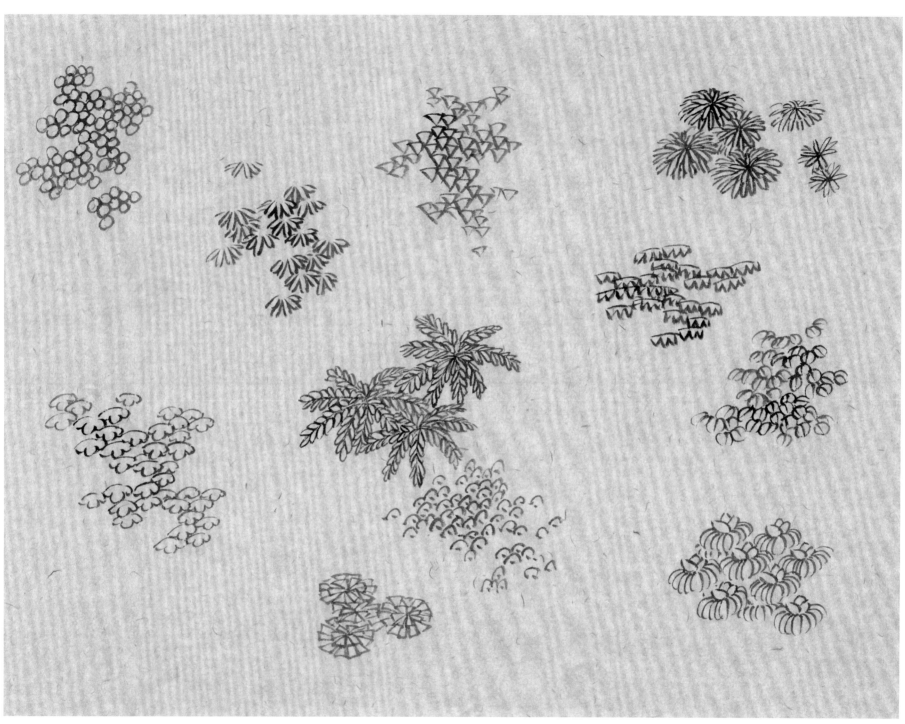

各类夹叶法

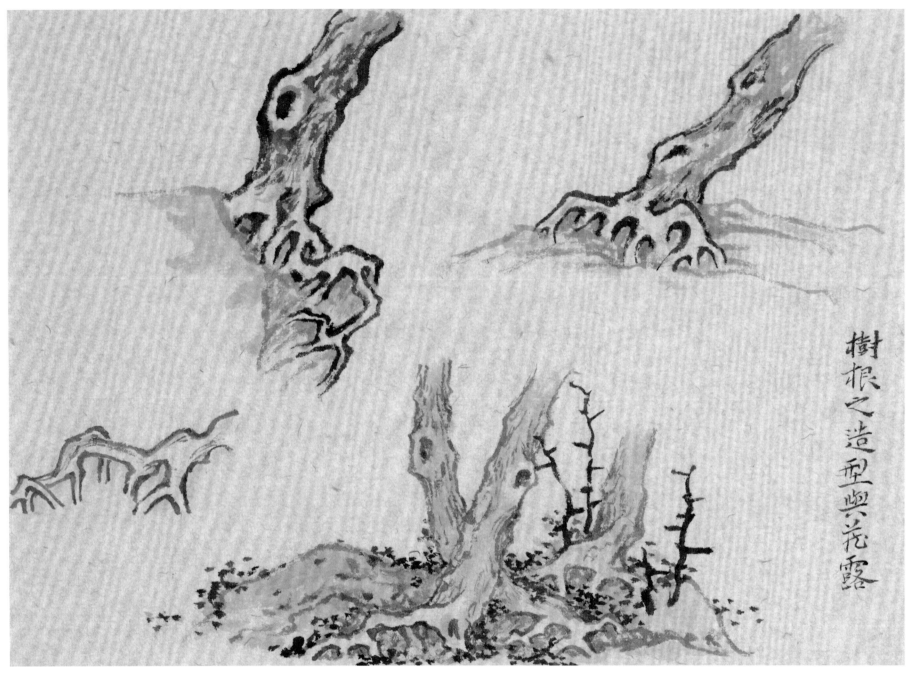

树根之造型與花露

树根的造型

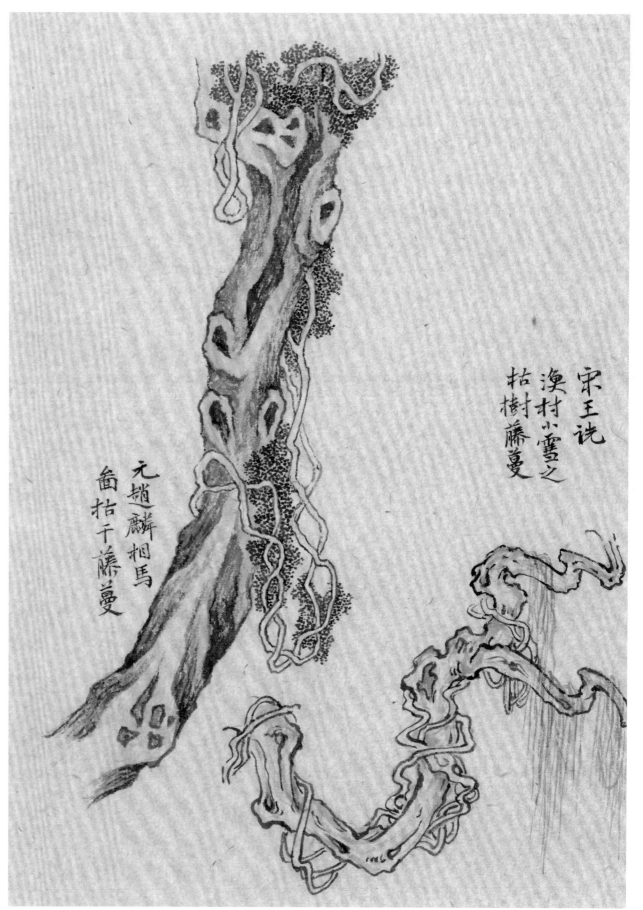

宋王诜
渔村小雪之
枯树藤蔓

元赵麟相马
图枯干藤蔓

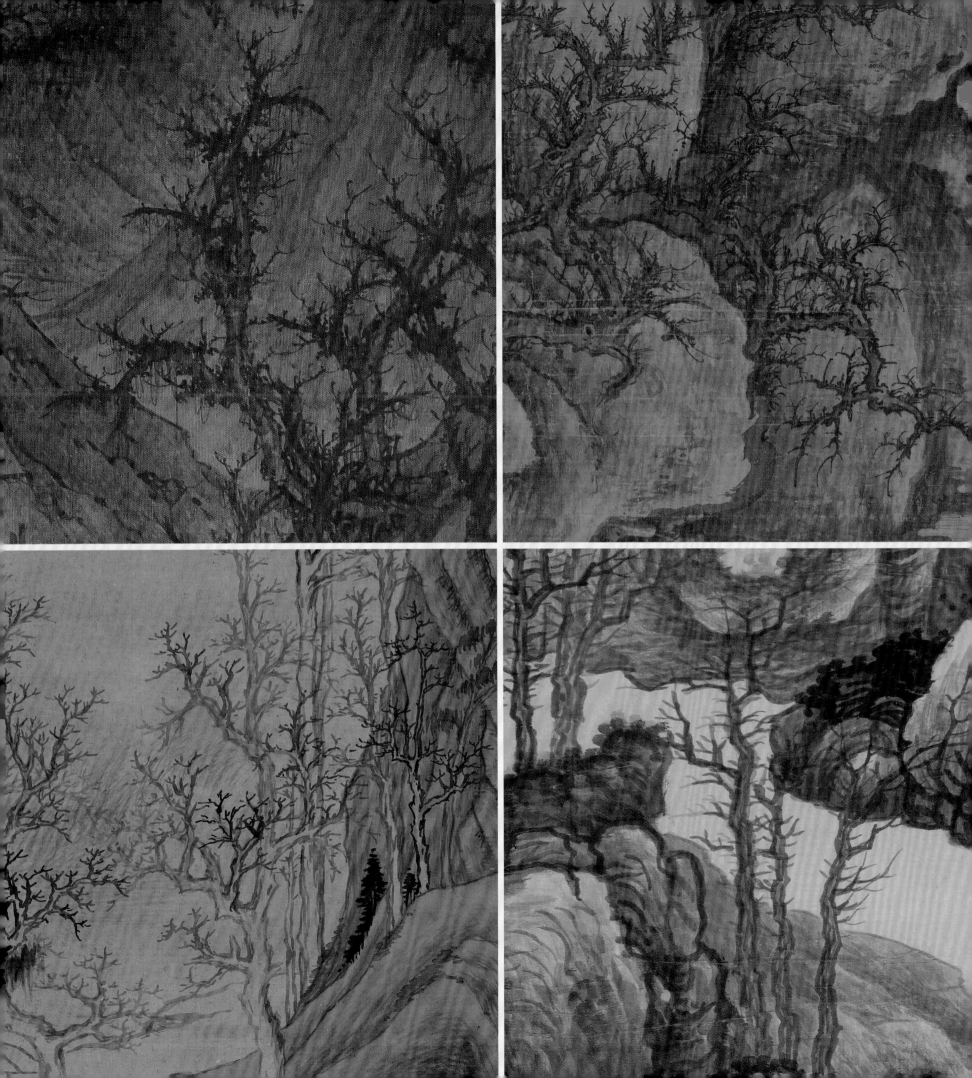

枯树法

枯树即落叶的树。枯树法是山水画树法中最基础、最重要的一法。树在画中的布局取势，均赖以枝干的安排，因此枯树尤显重要。其次，笔墨线条是中国画造型的第一语言，自然界中枯树枝干的线条变化极为丰富且精彩，依托造化迁想妙得，才能锤炼提升出优质的笔墨线条和艺术表现力。

传统枯树分为鹿角枝与蟹爪枝，即向上的仰枝与向下的垂枝，还有平头枝、丁杏枝、拖枝等。画鹿角、蟹爪，难处在用线要长短直曲、提按顿挫，得理法见物性。穿插须繁而不乱，密而不结，笔路清晰，不相撞不相叠。

古人说"树分四枝"，即出枝要有前后左右的关系，才能显出空间感。又说"但画一树，更不可有半寸之直，须笔笔转去"，其强调用笔的曲与转的变化。画枯树一般先勾主干，再延展次干，后依干添加中枝与细枝，出枝要依附主干的取势方向，并要注意穿插、疏密的变化与节奏。

不同画家笔下的枯树有不同的造型特色与笔墨变化，关键是与用笔用线有关：圆笔粗线的枝干显得古厚坚实；线条锋芒有力，出枝劲挺则表现新枝，舒展有姿；枝干多用直线、短线，有拙朴厚实之感，若以弧线曲线出枝则显出韧劲与弹性。晋唐枯树多为细线勾勒，单纯简朴。宋画多重理法，又得写生自然之妙，树形与笔墨完美结合，李成、郭熙的寒林枯树是学习的极佳范本。元代注重写意，出枝多显萧散洒脱，如元四家笔法精妙，书写性的节奏是画枯树的要点。明清诸家多重笔墨的个性，在意趣上着力，无论细笔粗笔，或繁或简，均提纯了笔墨语言，并借此来传达作者的性情与感受。

枯树法—经典临摹

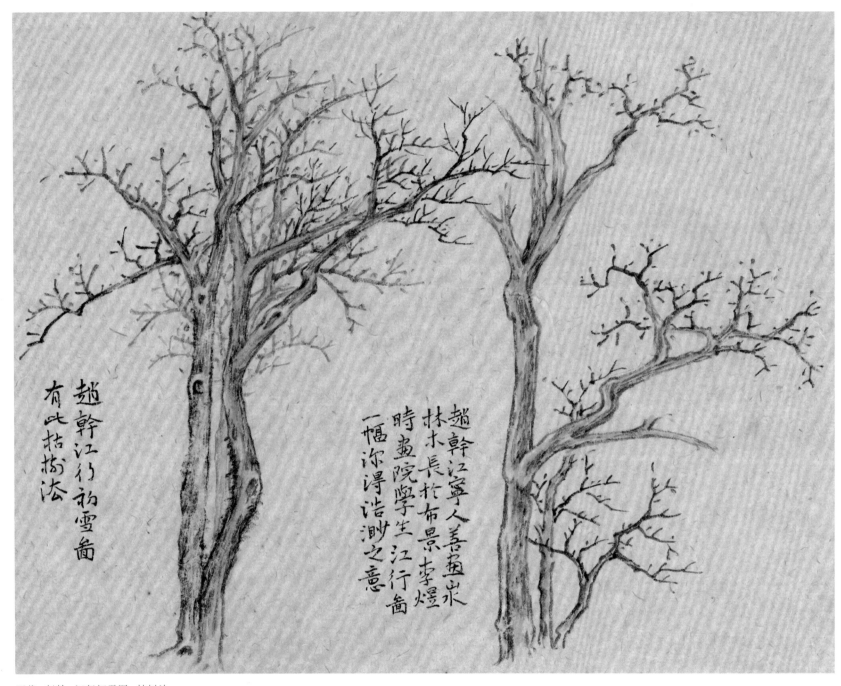

赵幹江行初雪画
有此枯树法

赵幹江宁人善画山水
林木长於布景李煜
时画院学生江行画
一幅深得浩渺之意

五代 赵幹 江行初雪图 枯树法

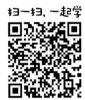

枯树法

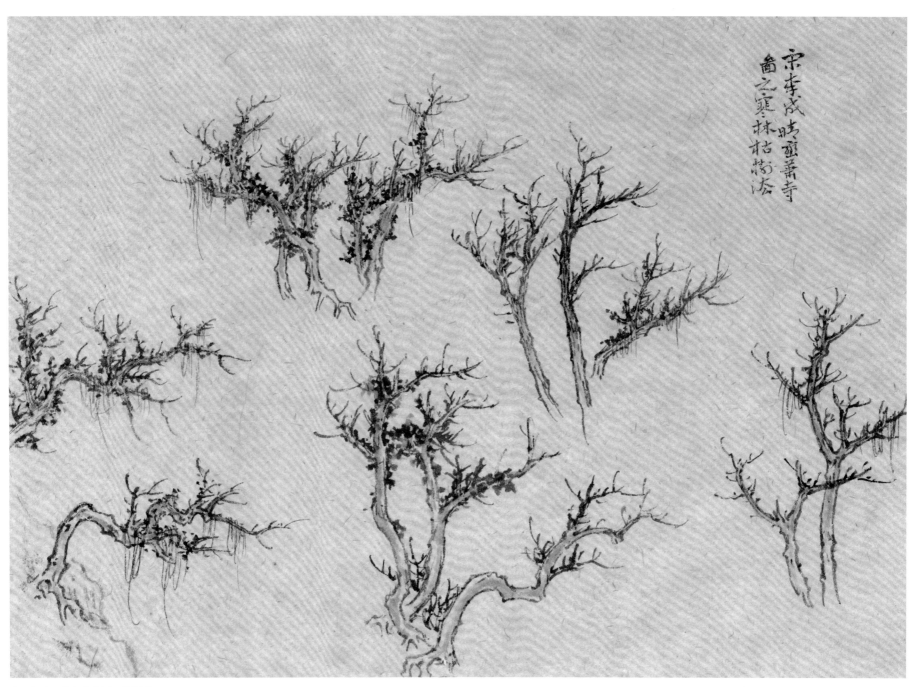

宋 李成 晴峦萧寺图 枯树法

此枯树用笔凝练、爽利，出枝要有速度，见弹性。

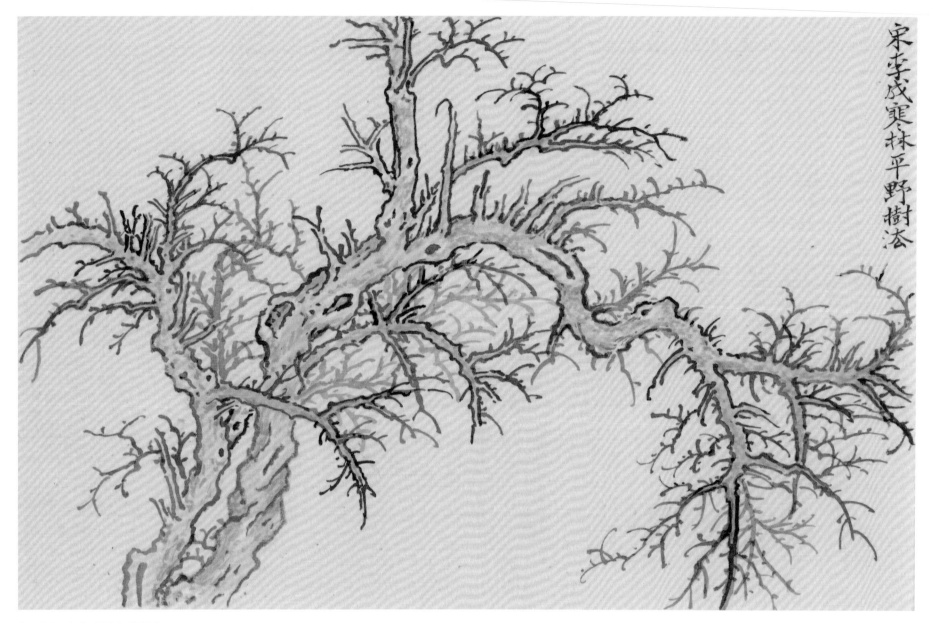

宋 李成 寒林平野图 枯树法

　　此图布枝繁复，画时要留意出枝的组群与层次的组合关系。

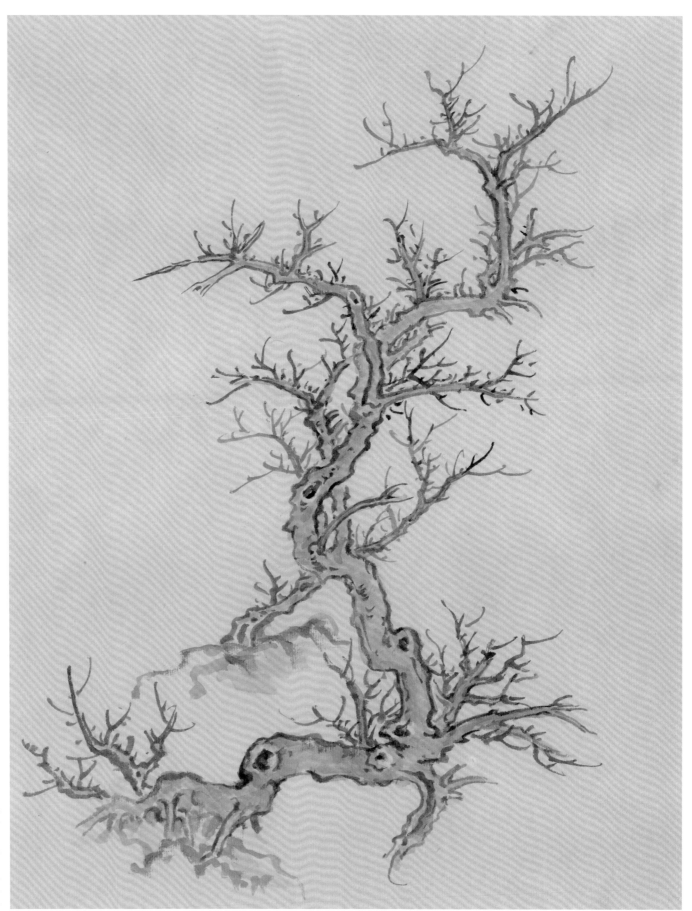

宋 郭熙 早春图 枯树法

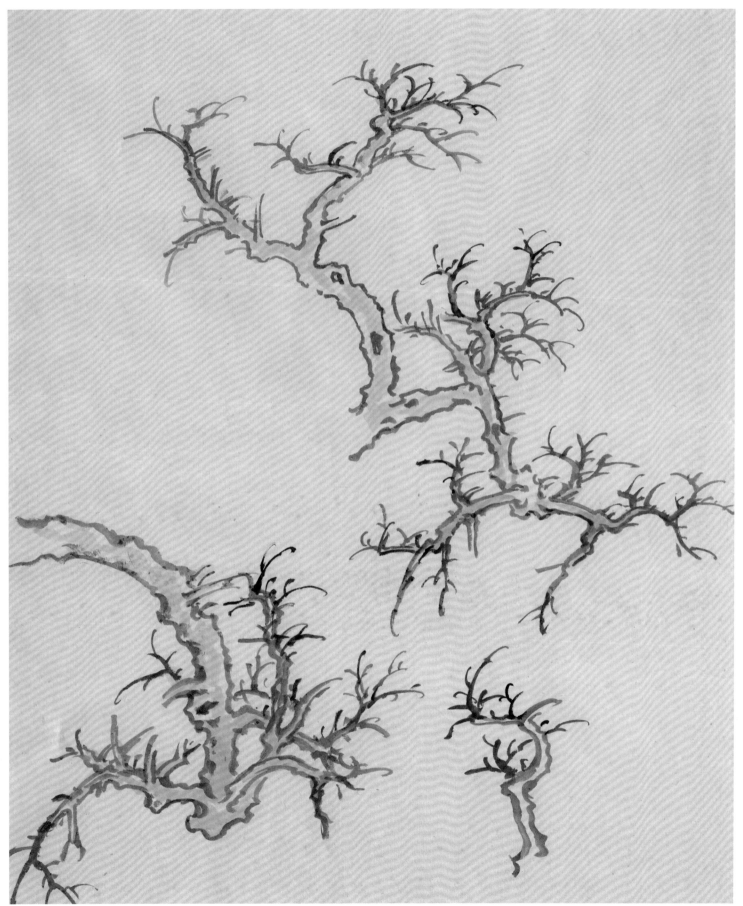

宋　郭熙　早春图　枯树法

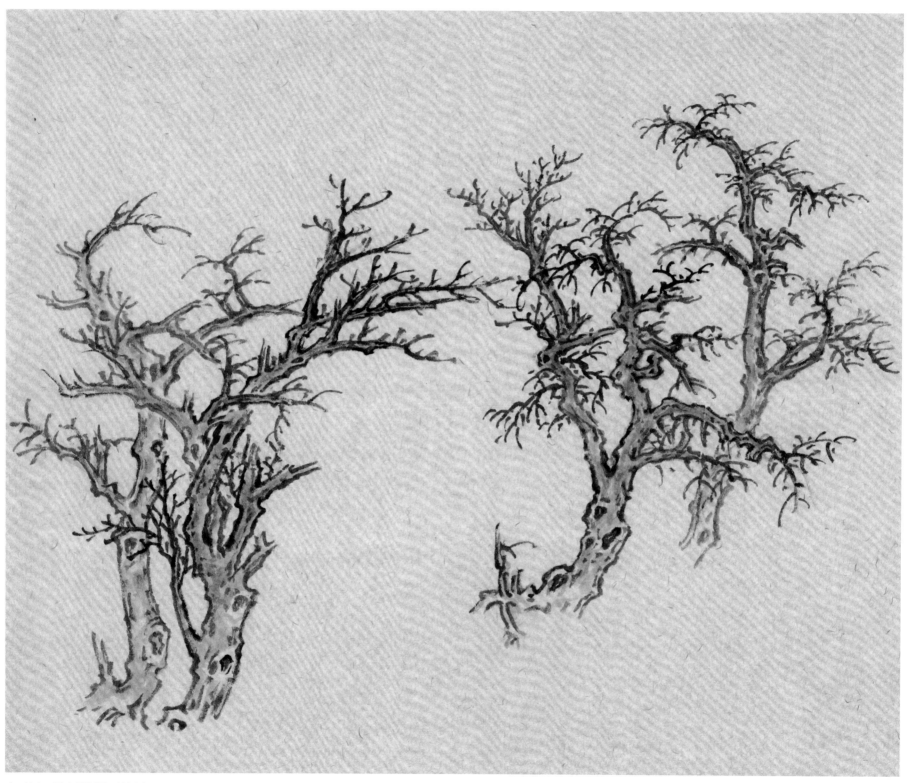

宋 佚名 雪山楼阁图 枯树法

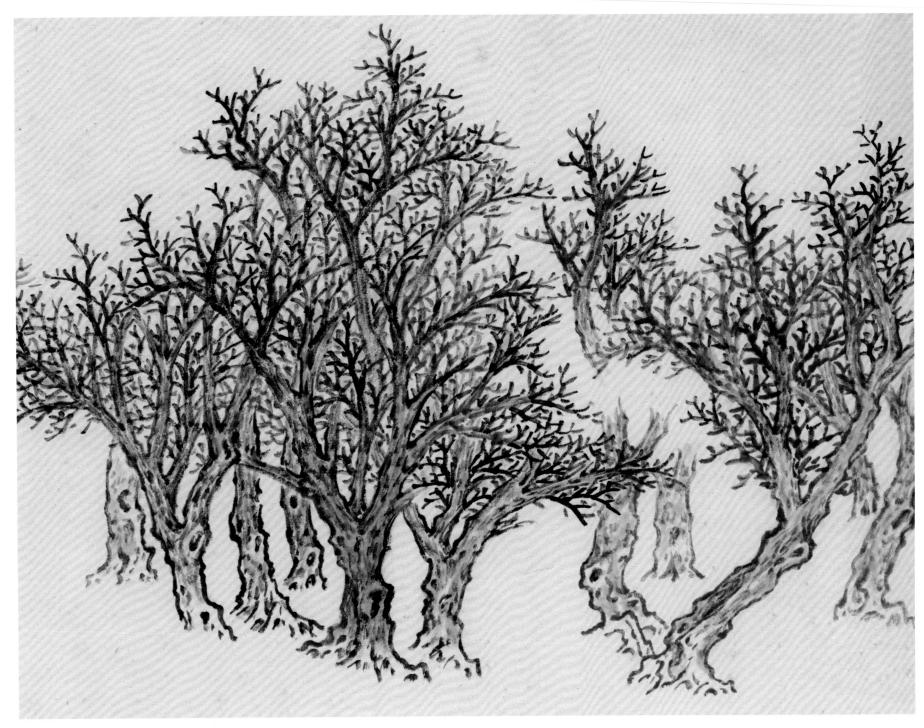

宋　范宽　雪景寒林图　枯树法

　　此图鹿角枝用笔短促、厚实有力。枝干粗细穿插有致且匀称，密而不乱，体现出很好的空间感。

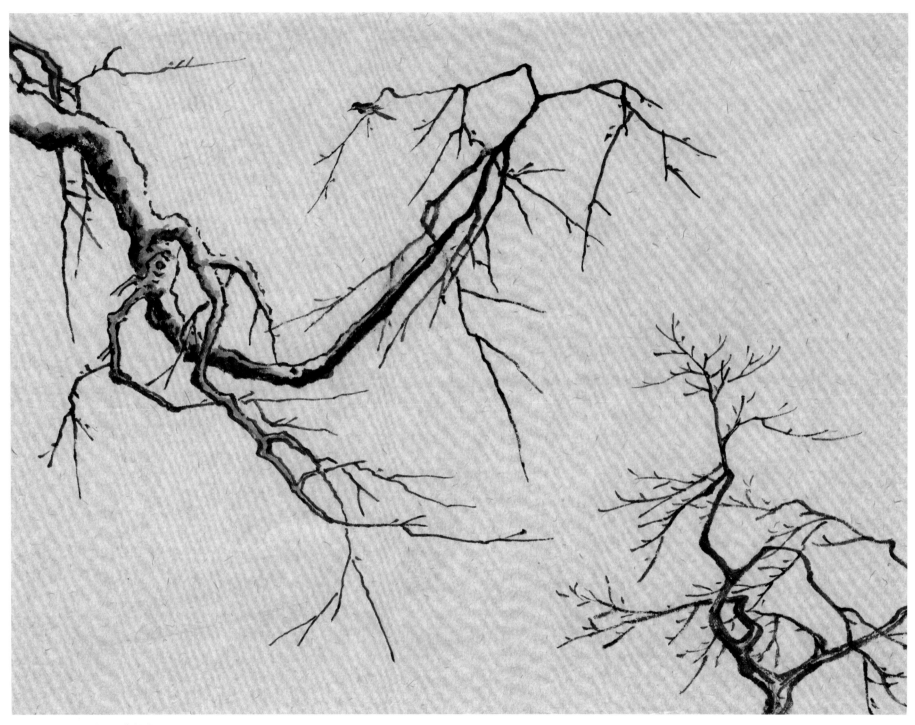

宋 马远 雪滩双鹭图 枯树法

马远的出枝长而有姿，如舞动的长袖，迎风飘逸。

此图留意粗干中皴笔的
线条变化与节疤的位置。

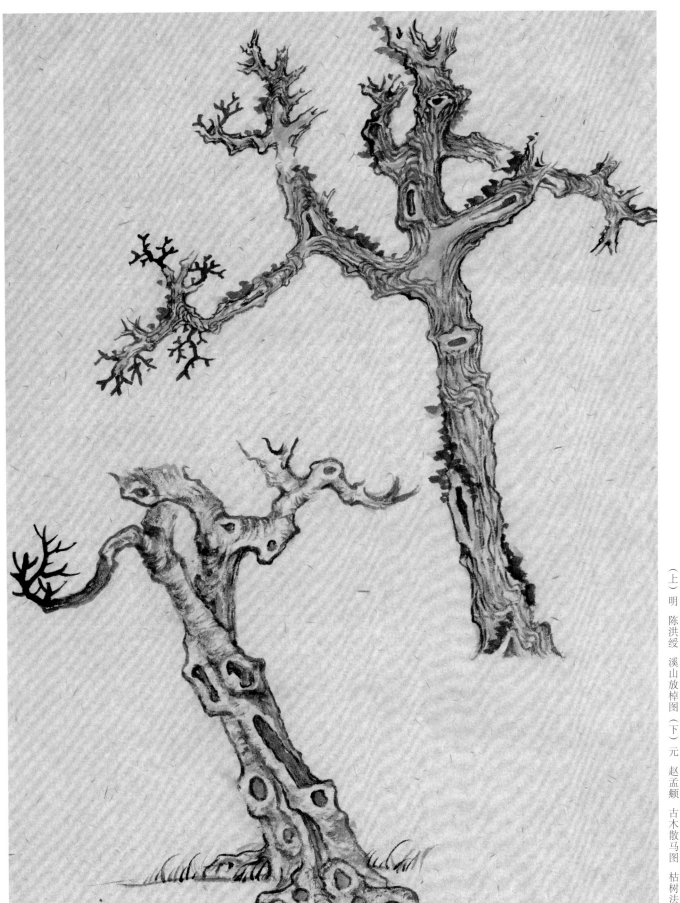

（上）明 陈洪绶 溪山放棹图 （下）元 赵孟頫 古木散马图 枯树法

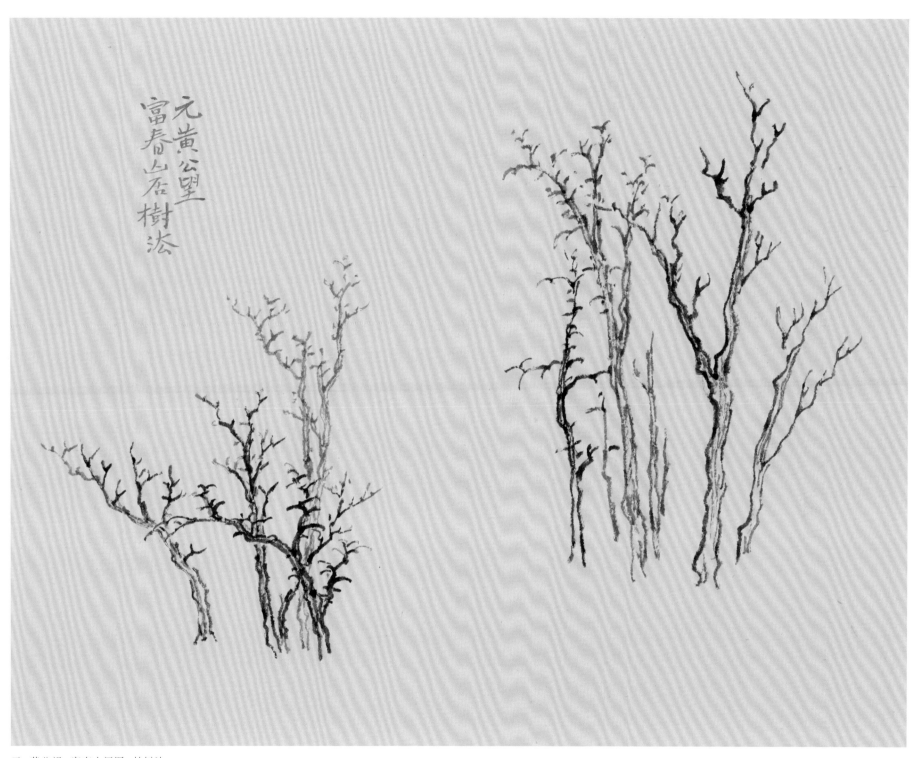

元　黄公望　富春山居图　枯树法

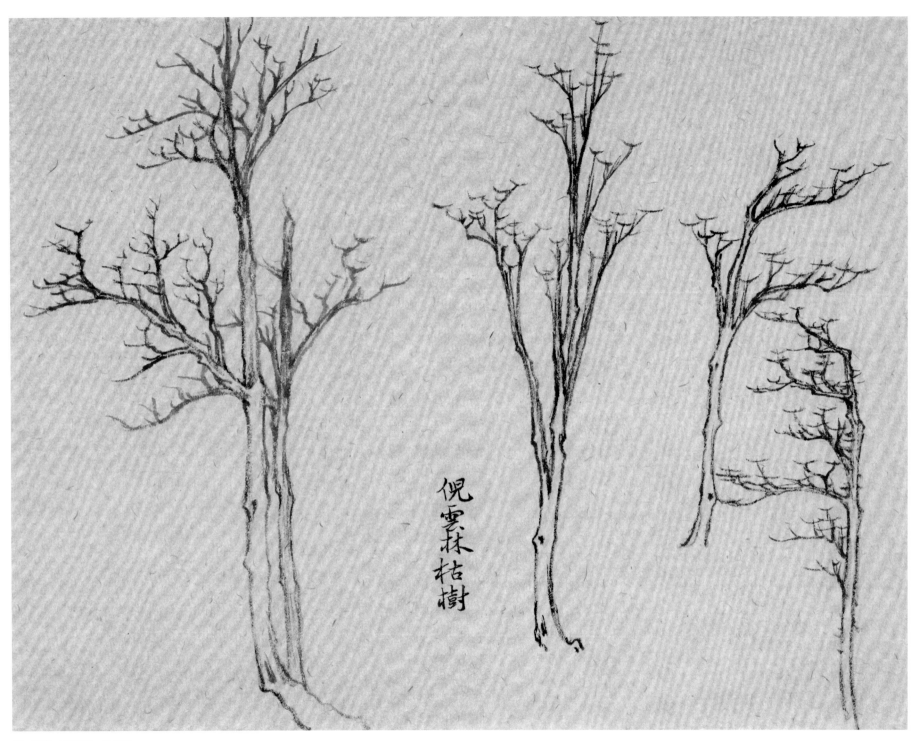

倪雲林枯樹

元 倪瓒 画谱册 枯树法

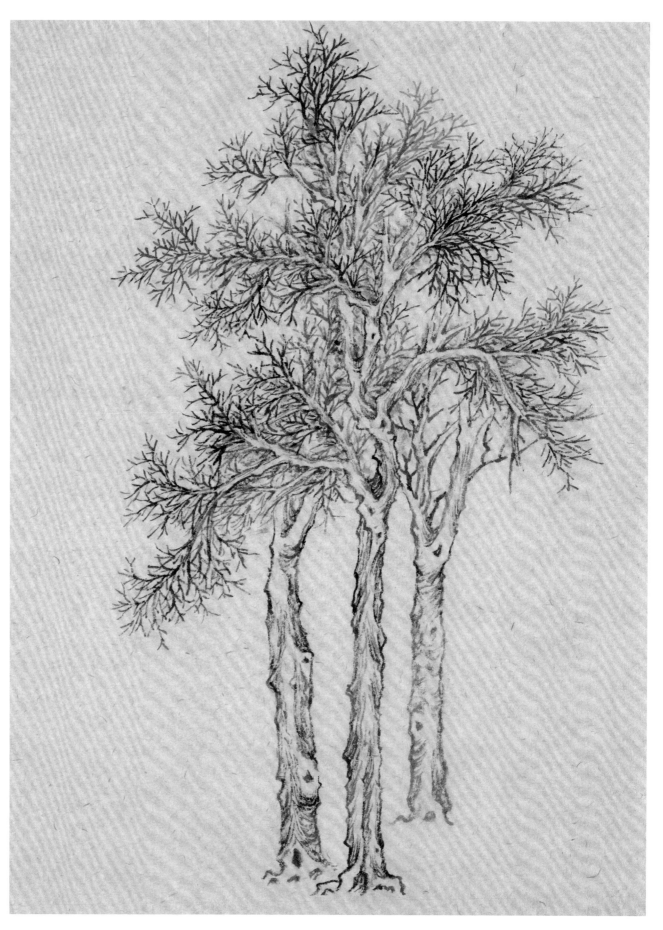

明　文徵明　临溪幽赏图　枯树法

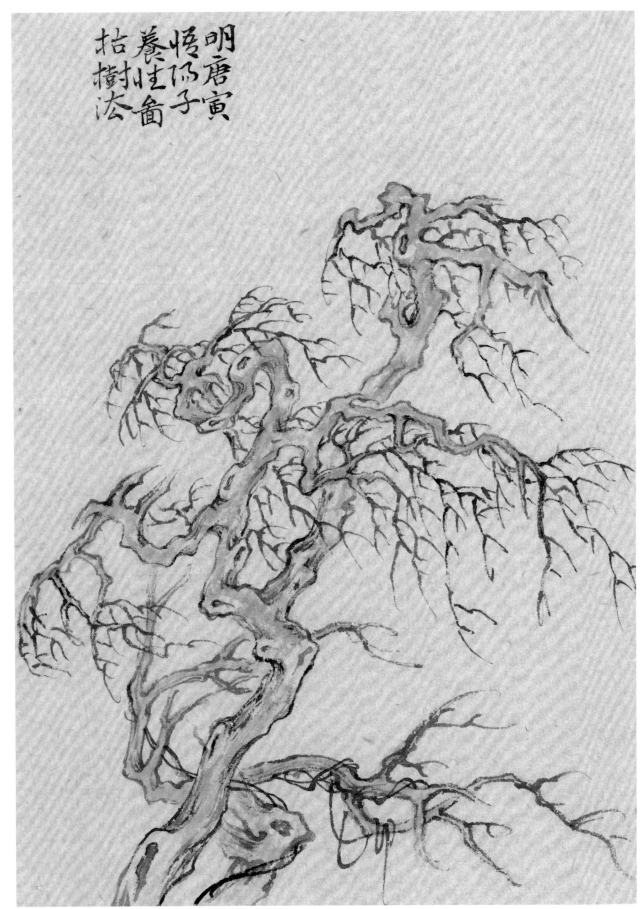

明　唐寅　悟阳子养性图　枯树法

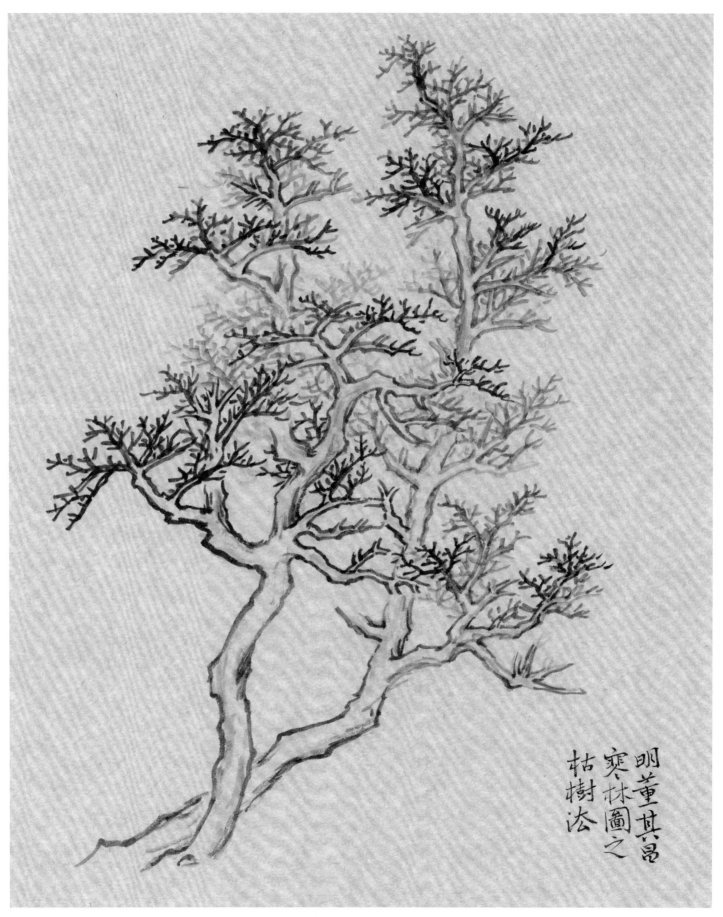

明 董其昌 寒林图之
枯树法

明 董其昌 寒林图 枯树法

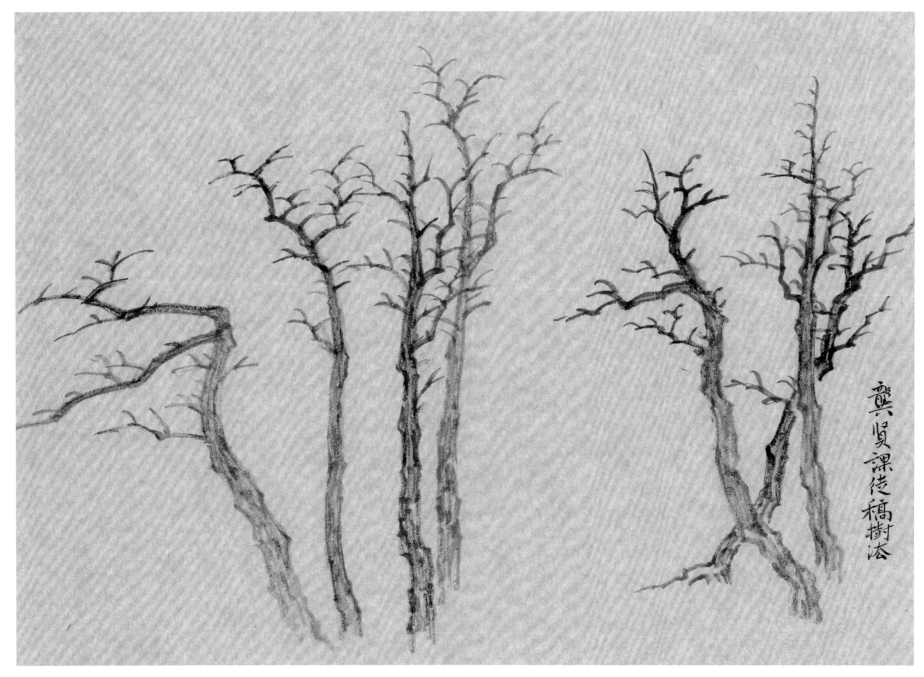

清 龚贤 课徒稿 枯树法

此图两组枝干，可注意其姿态与穿插的组合变化。

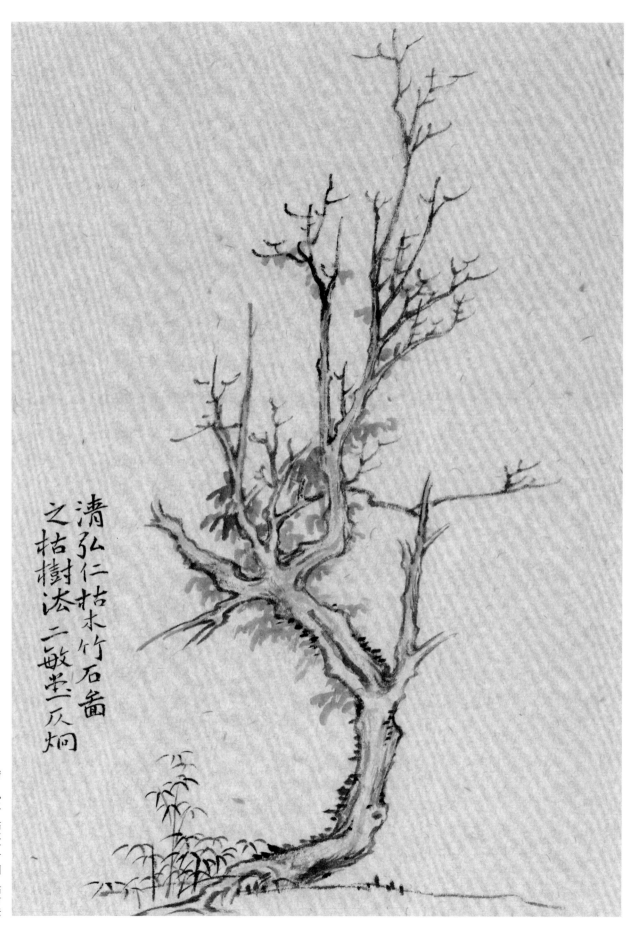

清弘仁枯木竹石画之枯树法 二敏尖一反炯

清 弘仁 枯木竹石图 枯树法

清
沈士充
寒林浮霭
树法

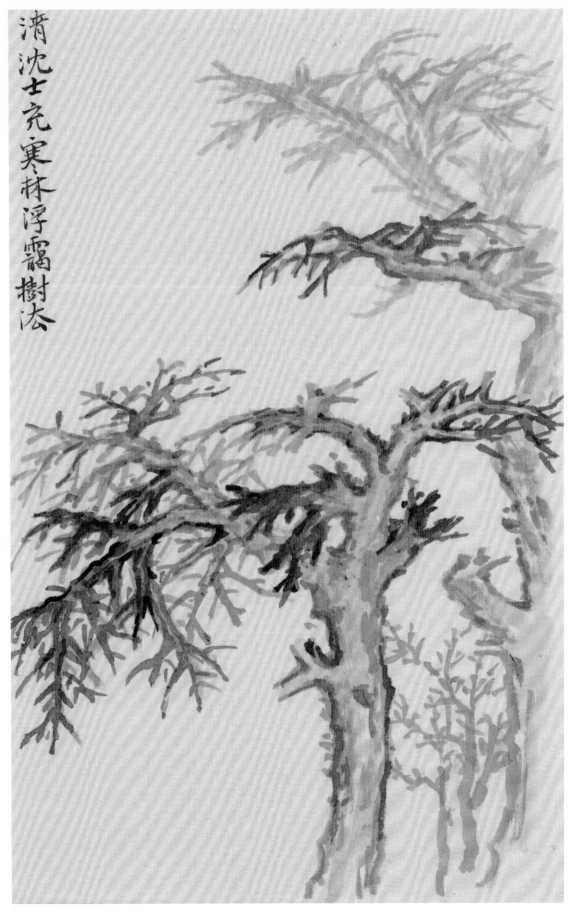

清　沈士充　寒林浮霭图　枯树法

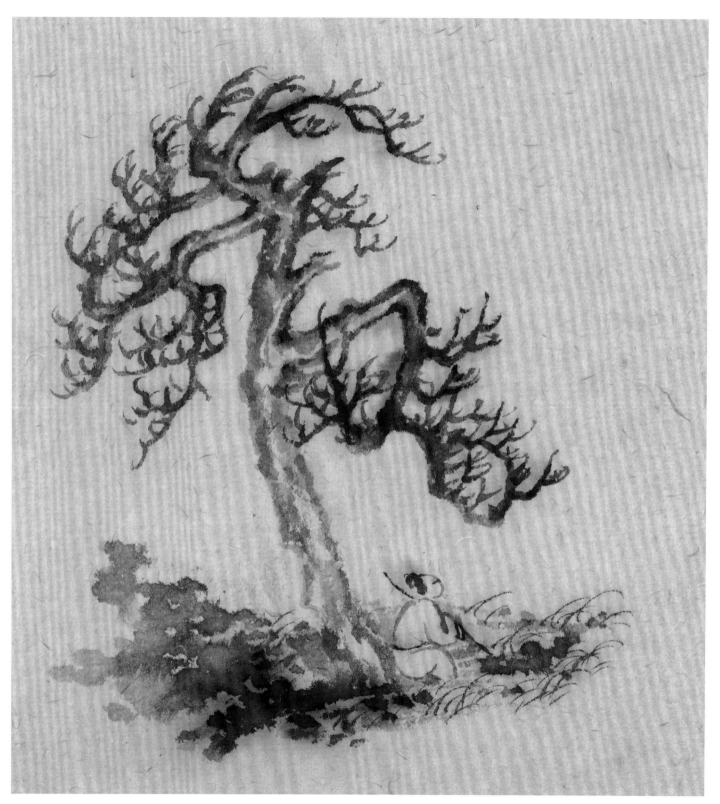

清 石涛 山水册 枯树法

石涛多用破墨。此枝干的笔墨较湿，画时趁湿衔接添加，
以显水墨的变化。

枯树法—写生与创稿

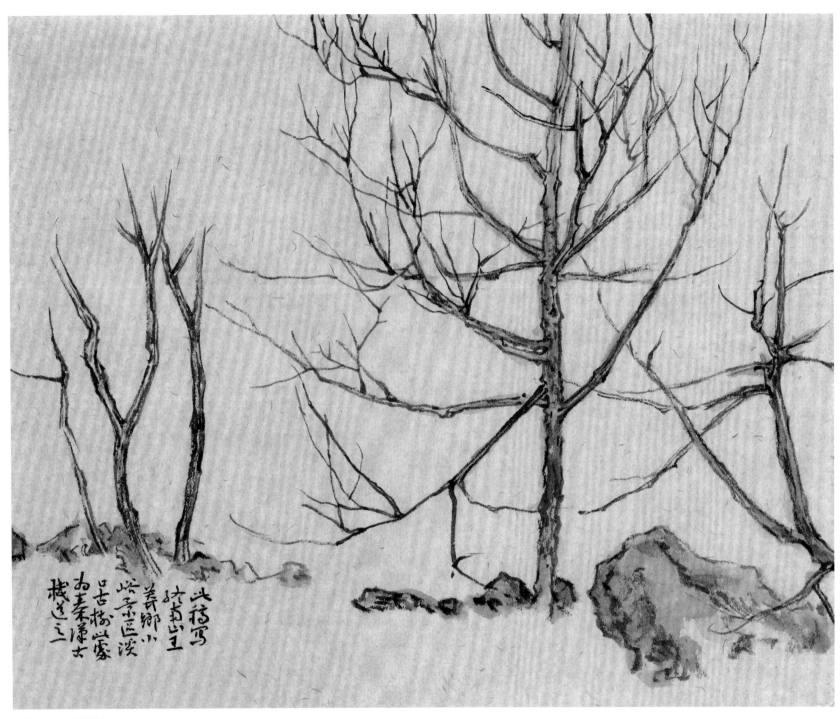

终南山写生 枯树法

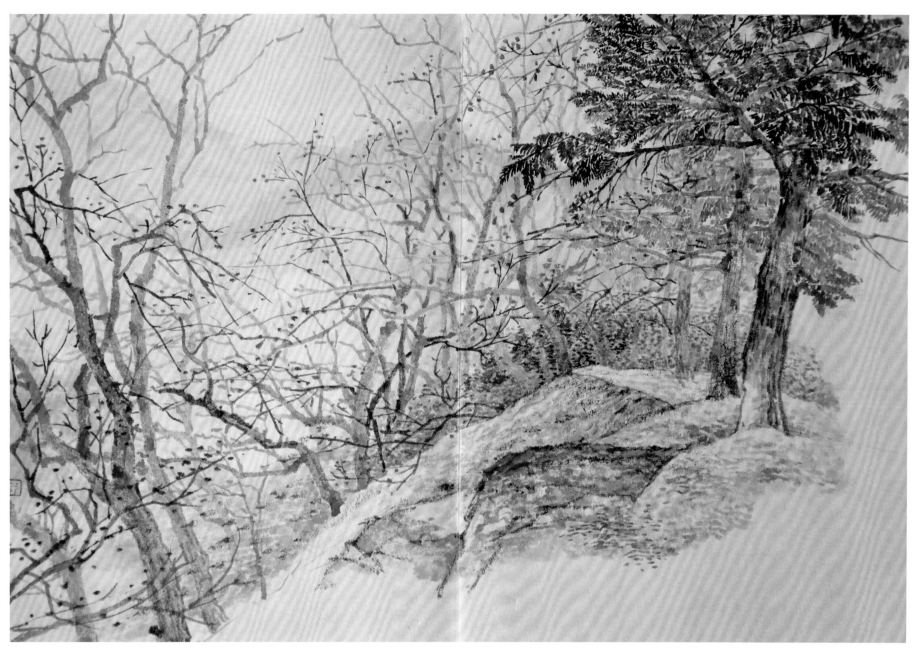

庐山写生　枯树法

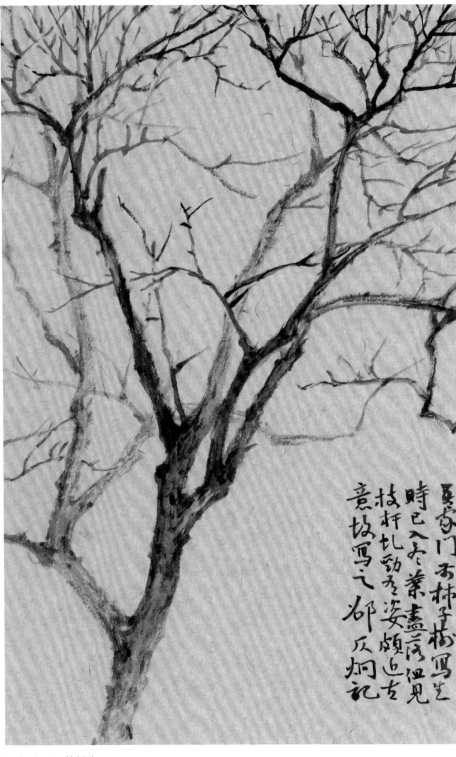

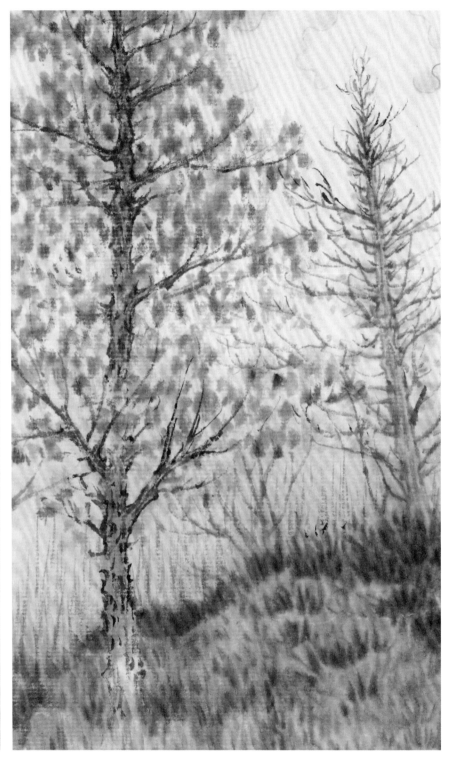

夏家门下柿子树写生
时已入冬，叶尽落，但见
枝杆扎劲秀姿，颇近古
意，故写之。郁反炯记

写生（一）枯树法　　　　　　　　　　　　　　写生（二）枯树法

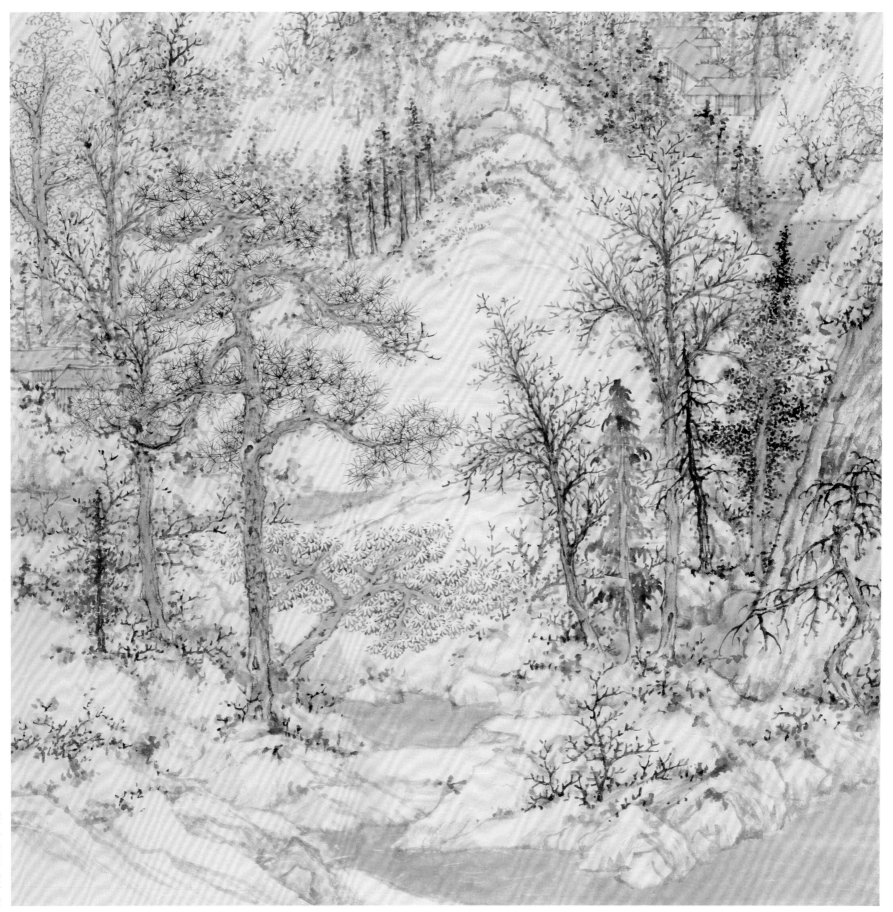

快雪时晴图 枯树法

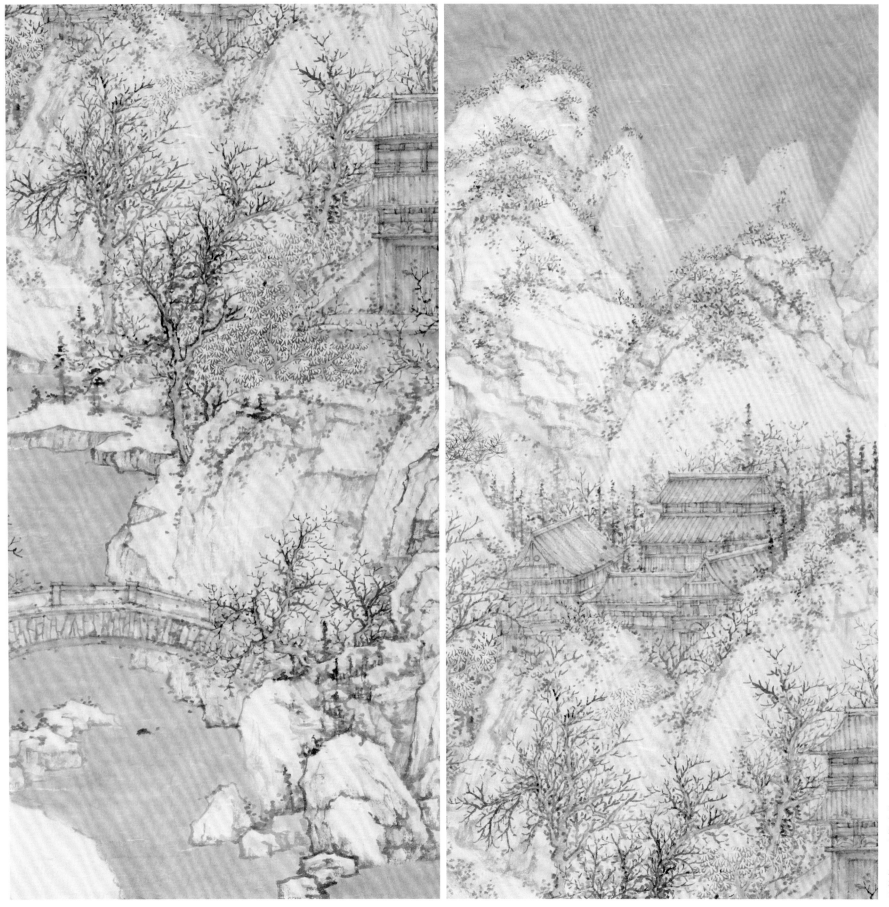

天台国清寺瑞雪图　枯树法

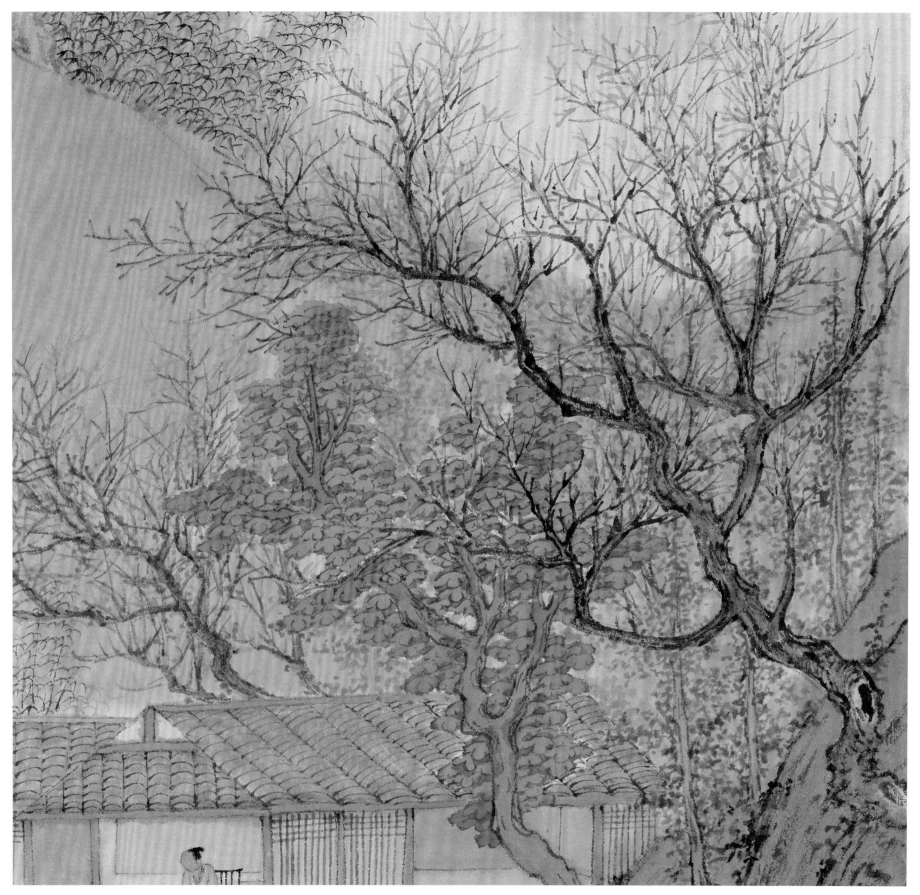

秋风读帖　枯树法

点叶树法

　　传统树法中的点叶树有很多种，如：个字点、介字点、梅花点、菊花点、大小混点、胡椒点、平头点、垂头点、圆头点、攒三聚五点、破笔点等等。不同的点叶既来自对自然树叶形态的概括，也与用笔的方式相联系。历代画家将纷繁多变的自然物象提炼概括出特性鲜明的点叶程式，然后以此为最小单位组合变化，从一组枝叶到一棵，再形成一片树林，笔墨依托点叶程式的组合又不断生发，出现浓淡、聚散、干湿等变化，以传达出树木的勃勃生机。五代宋初董巨的点叶为湿笔浓墨，以介字、个字及碎点相叠，叶紧抱枝干，浓淡掩映之中得见自然变化的气象。南宋夏圭的点叶，下笔连贯利落，浓淡、大小分明，有空间层次。元代钱选的点叶取法晋唐古意，有浓重的装饰性，王蒙渴笔焦墨的破笔散锋点叶，越出具体的物象而强调笔意中的连贯气势。明清画家笔下的点叶越来越多样，整体上偏重趣味性的笔墨提炼，吴门文沈、董其昌、四王吴恽及四僧等都从历代点叶程式的演绎中表达画面的笔墨情趣，期望观者将对自然物象之美的注意力转移到笔墨之美。

点叶树法—经典临摹

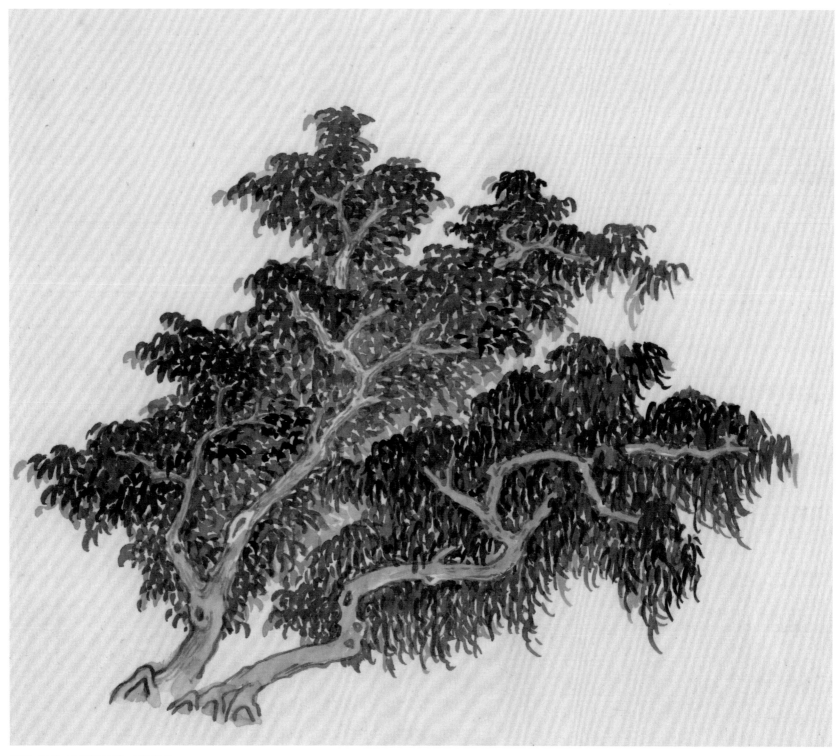

五代 巨然 万壑松风图 点叶树法

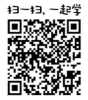

扫一扫，一起学

点叶树法

此稿画在绢本上，笔墨湿而重，点叶时要注意叠加层次的
墨色变化，以表现出繁密浓郁的效果。

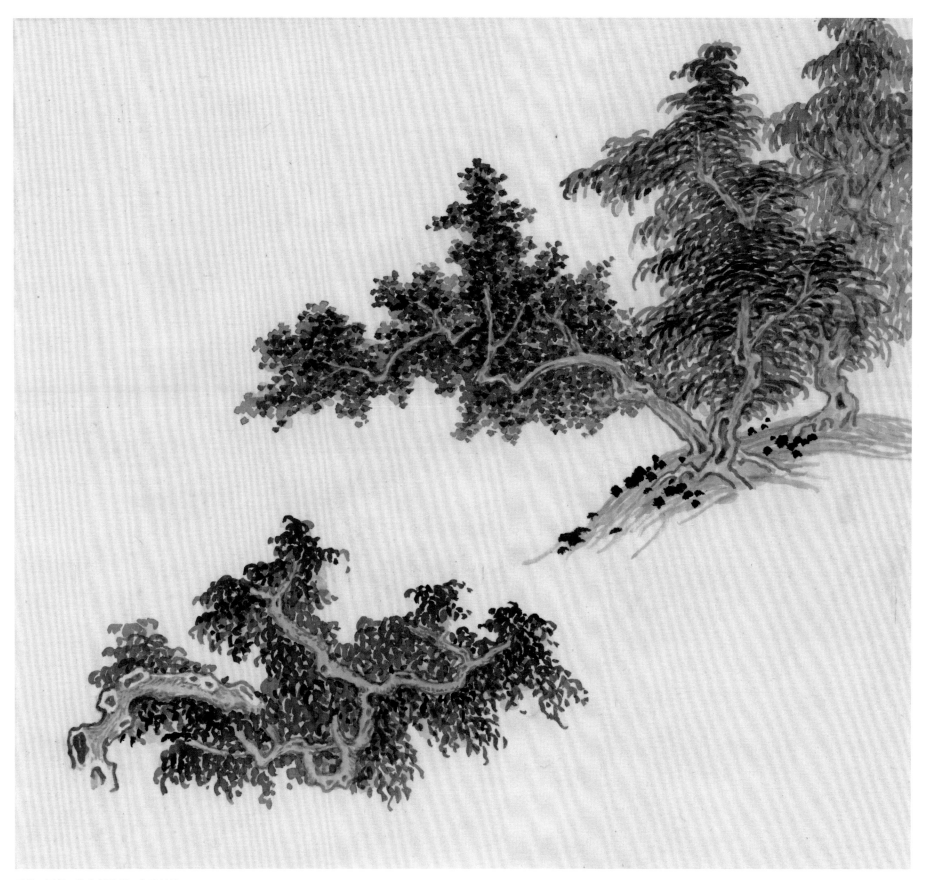

五代　巨然　秋山问道图　点叶树法

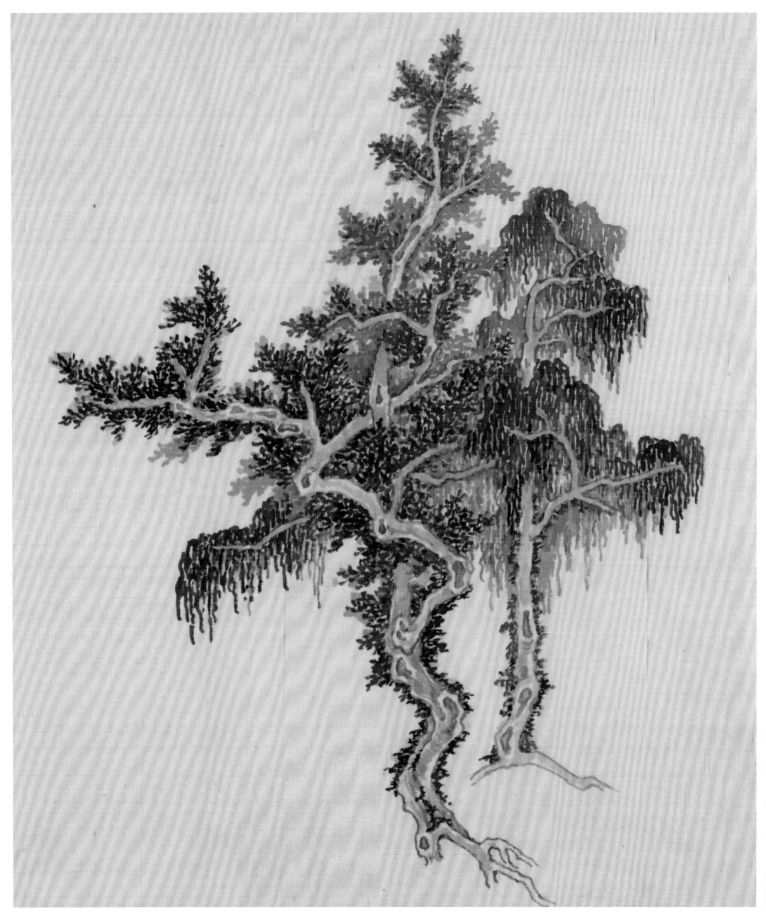

五代　刘道士　湖山春晓图　点叶树法

五代　刘道士　湖山春晓图　点叶树法

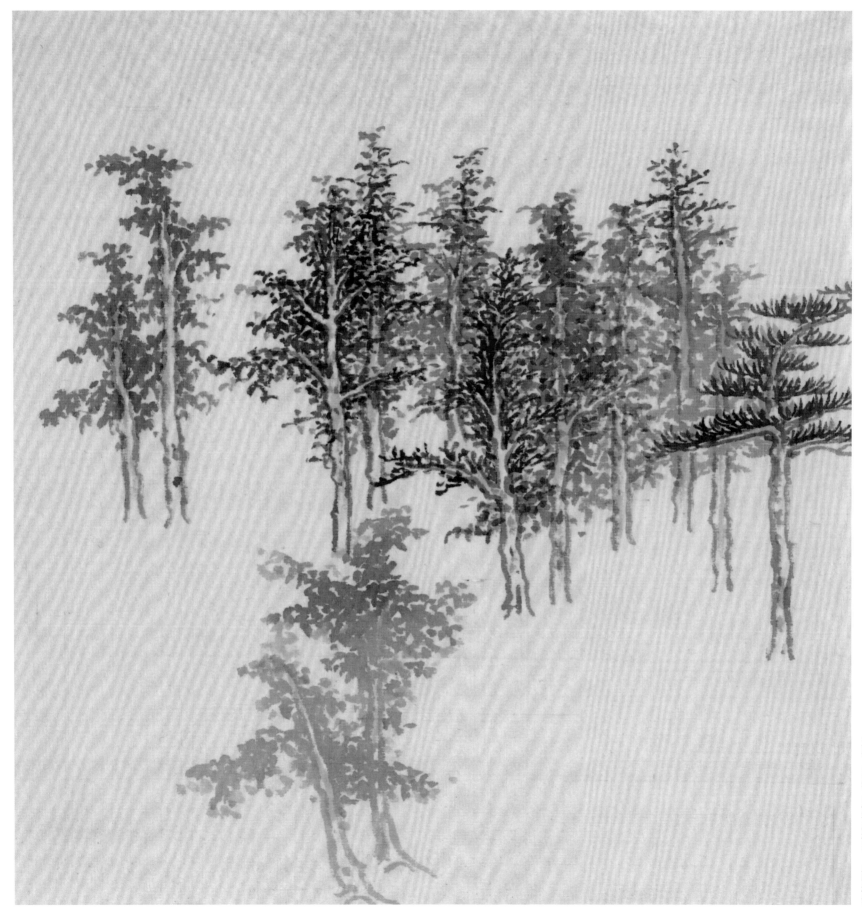

五代　巨然　层岩丛树图　点叶树法

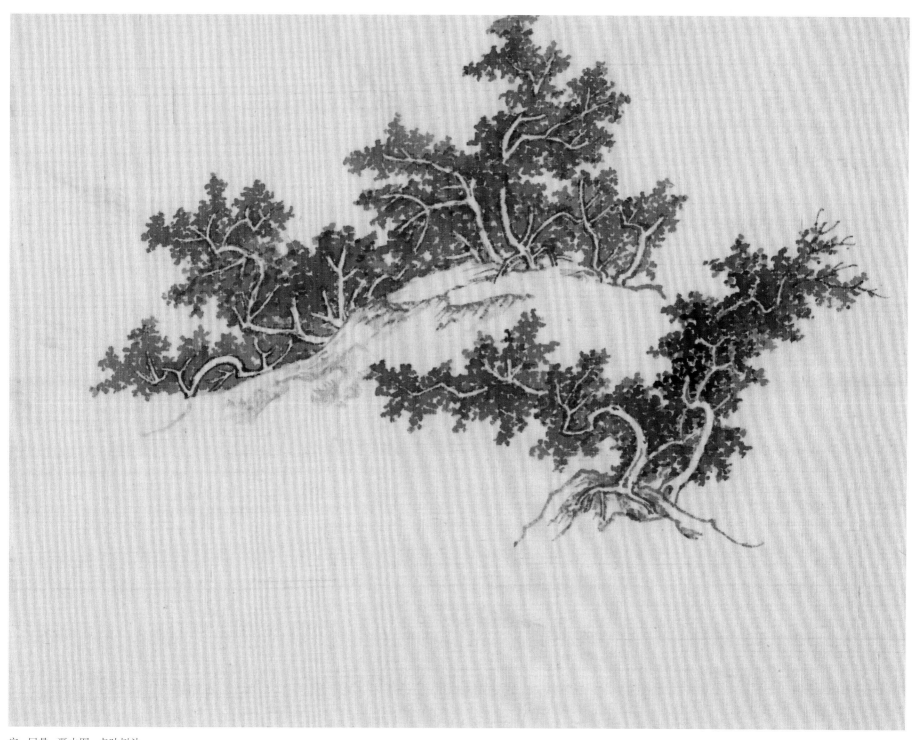

宋 屈鼎 夏山图 点叶树法

点叶要紧随枝干的不同姿态来添加布置。

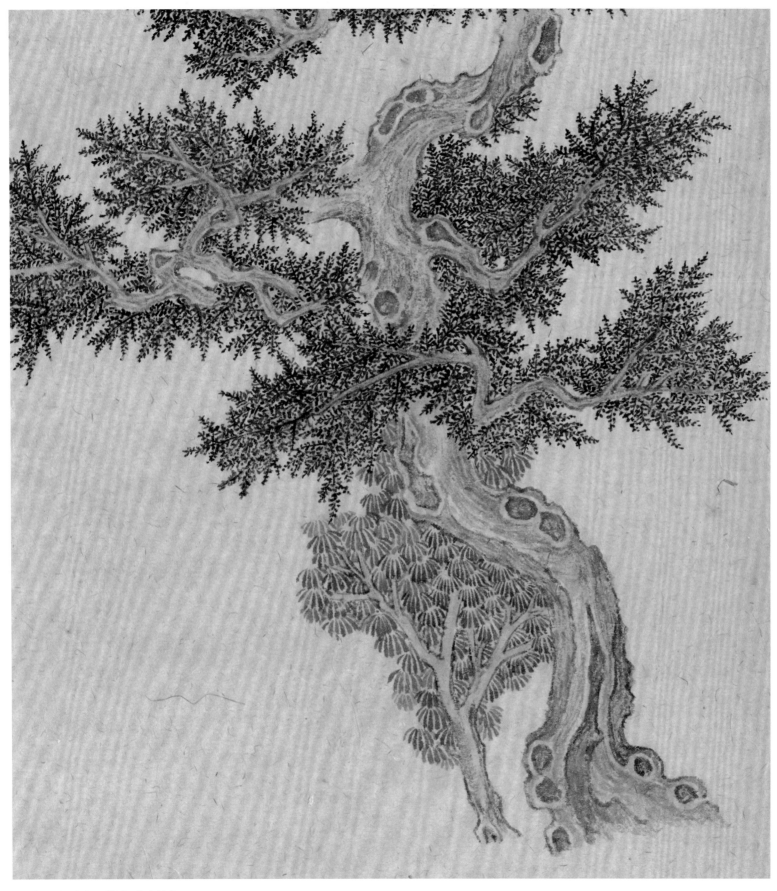

宋 李公麟 商山四皓图 点叶树法

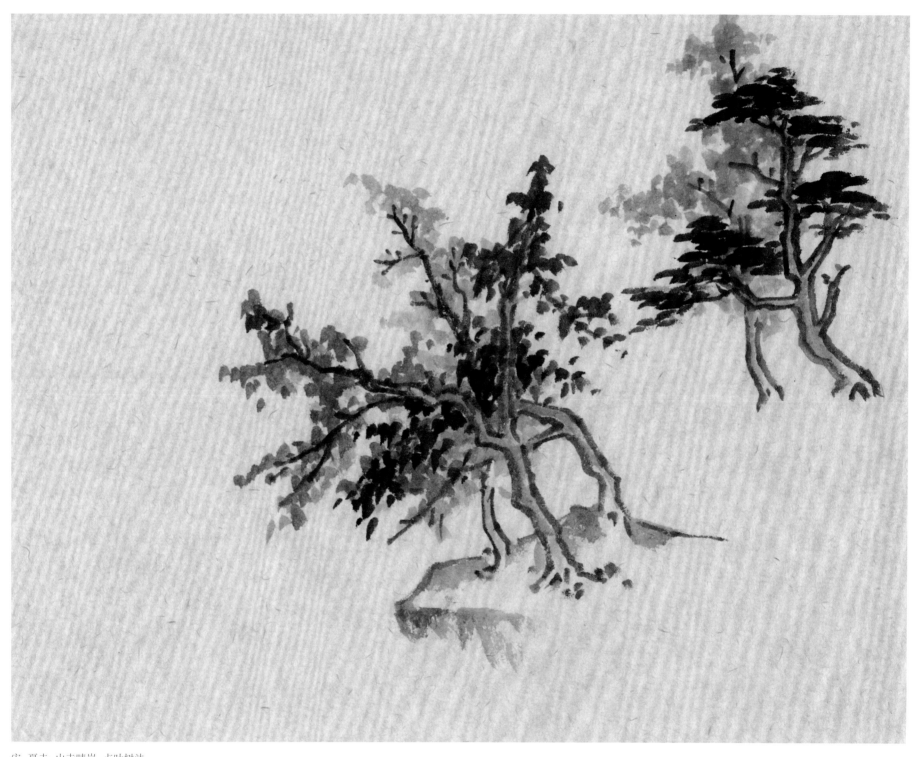

宋 夏圭 山寺晴岚 点叶树法

此稿中点叶有不同的笔法，横、竖、尖等形态各异。

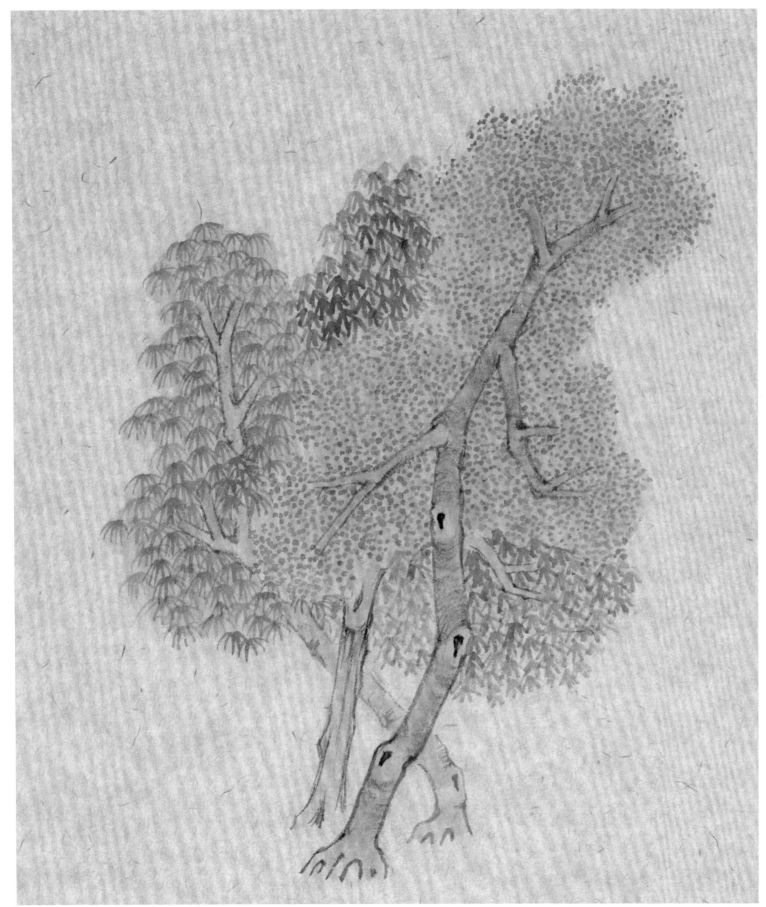

元　钱选　兰亭观鹅图　点叶树法

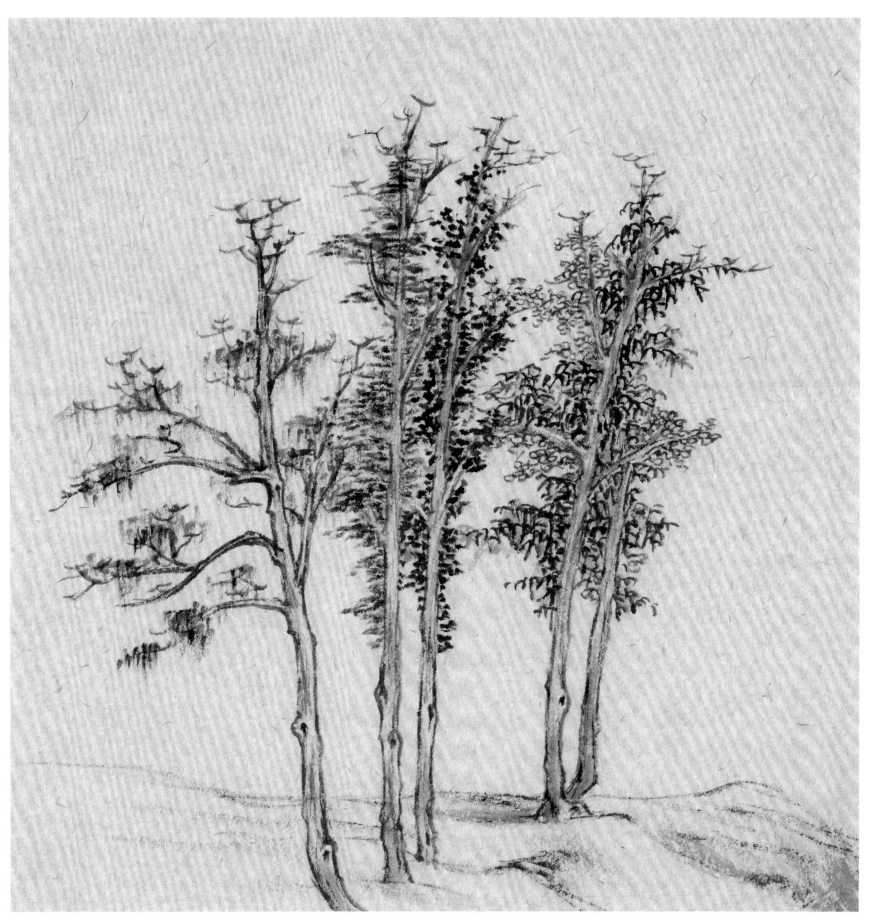

元　倪瓚　虞山林壑图　点叶树法

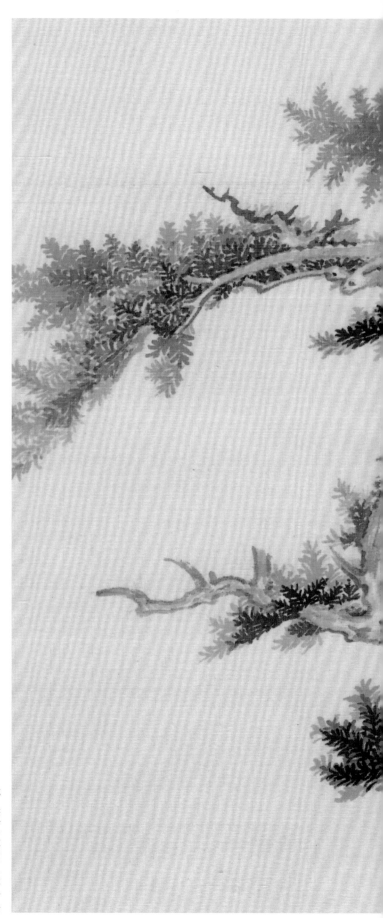

元 吴镇 双桧图 点叶树法

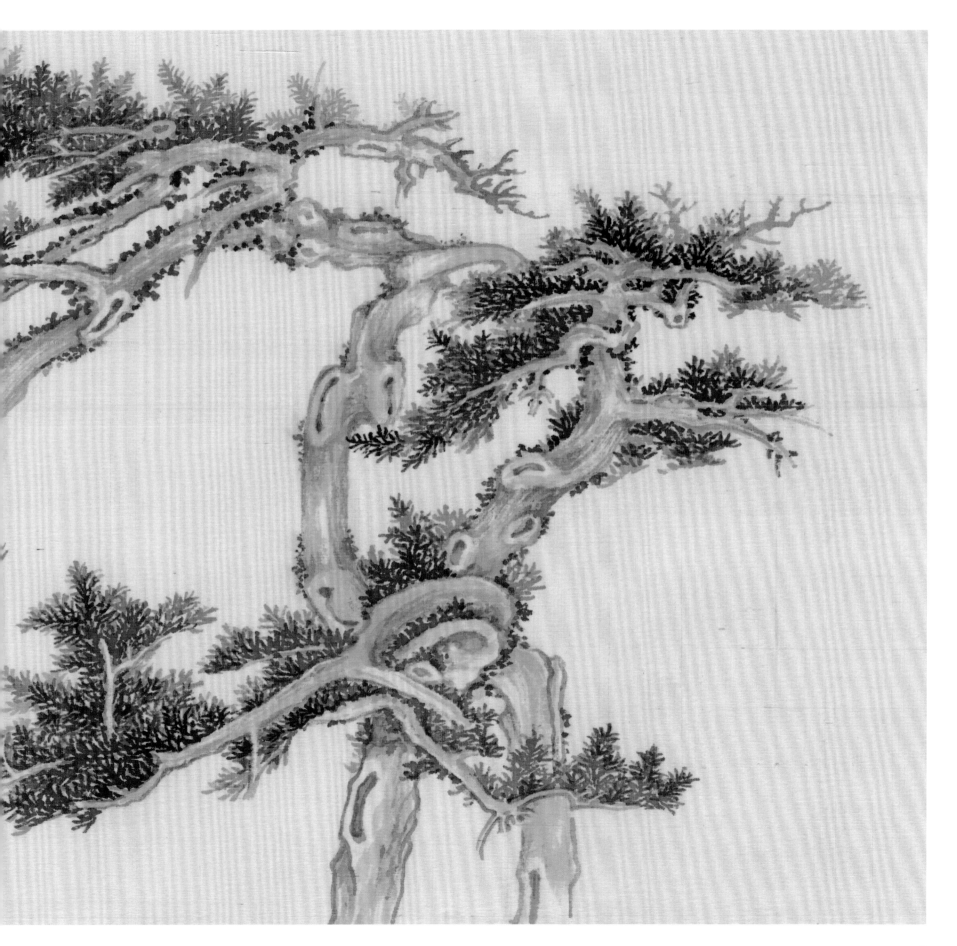

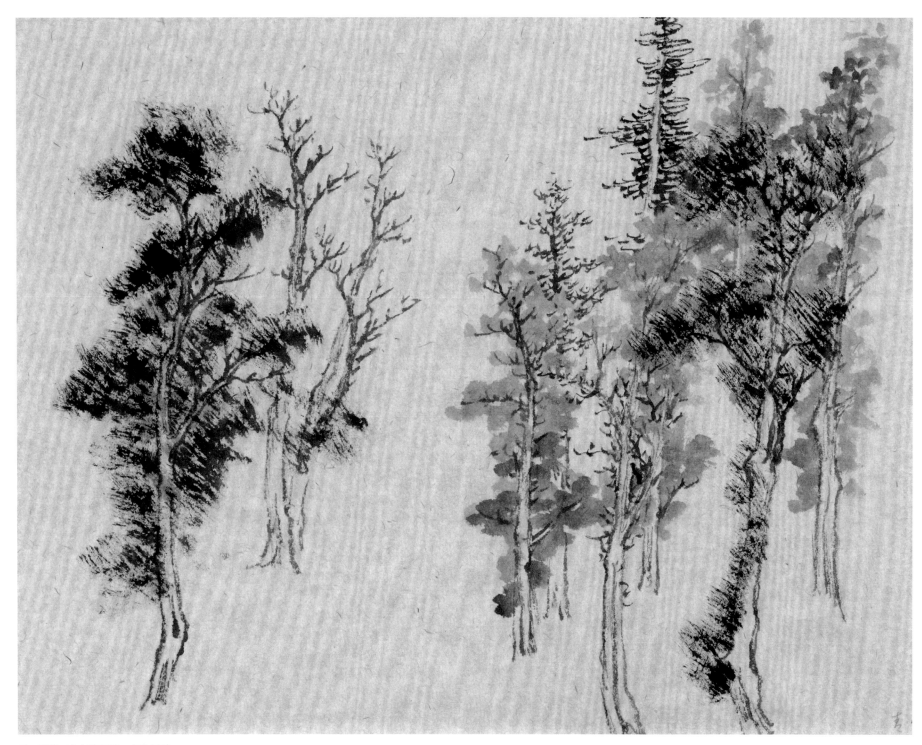

元 王蒙 青卞隐居图 点叶树法

　　图中破笔焦墨点与湿笔淡墨点相互对比衬托，产生了强烈
的反差效果。

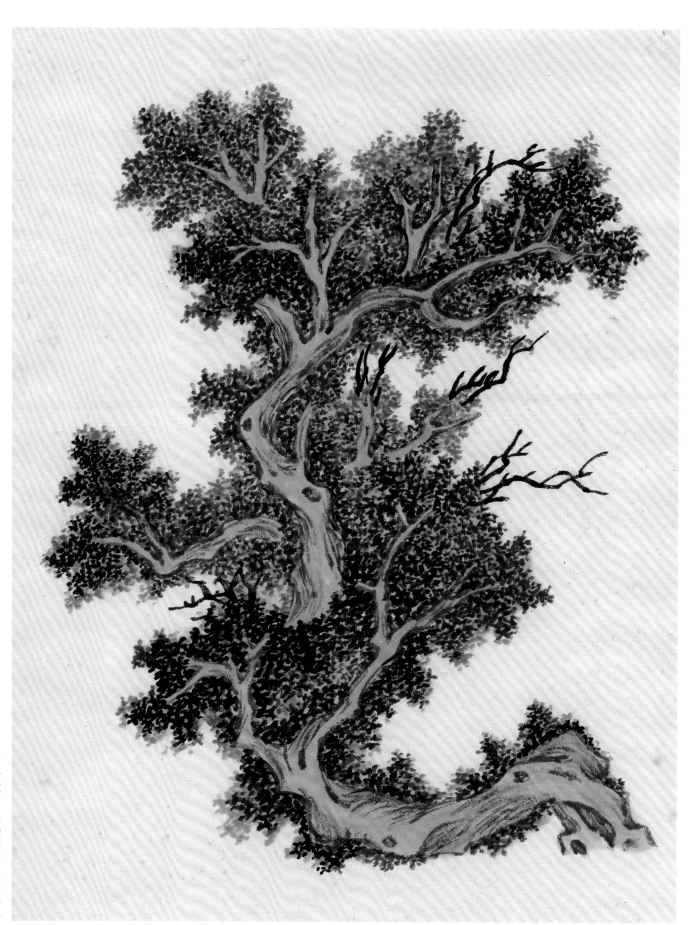

明　文徵明　永锡难老图　点叶树法

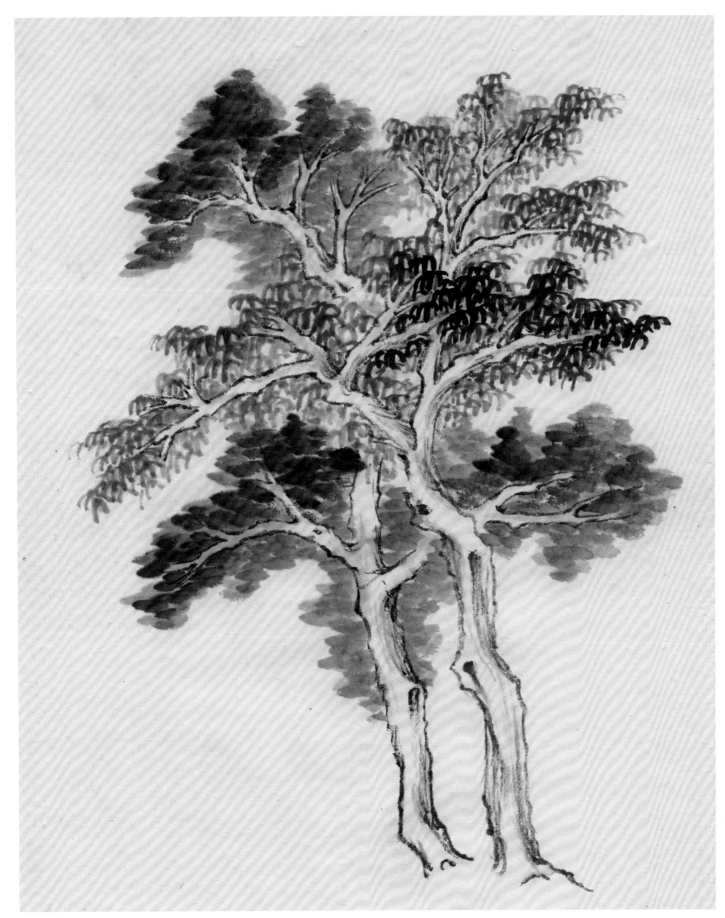

明 董其昌 夏木垂阴图 点叶树法

清 龚贤 山水册 点叶树法

淡墨点叶，积染数遍，以显厚实浓郁。

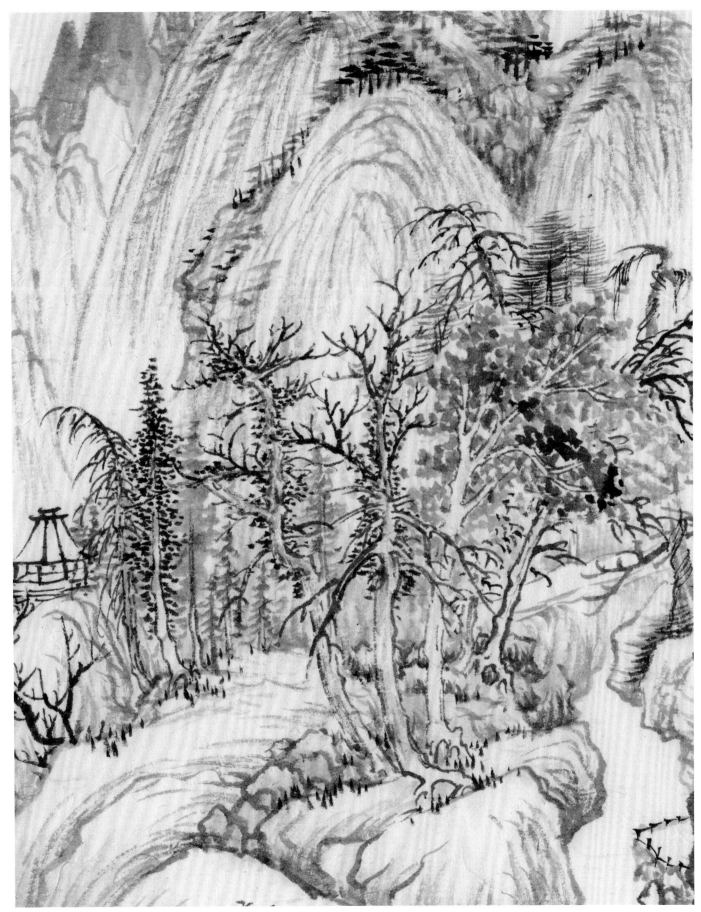

清　王时敏　山水册　点叶树法

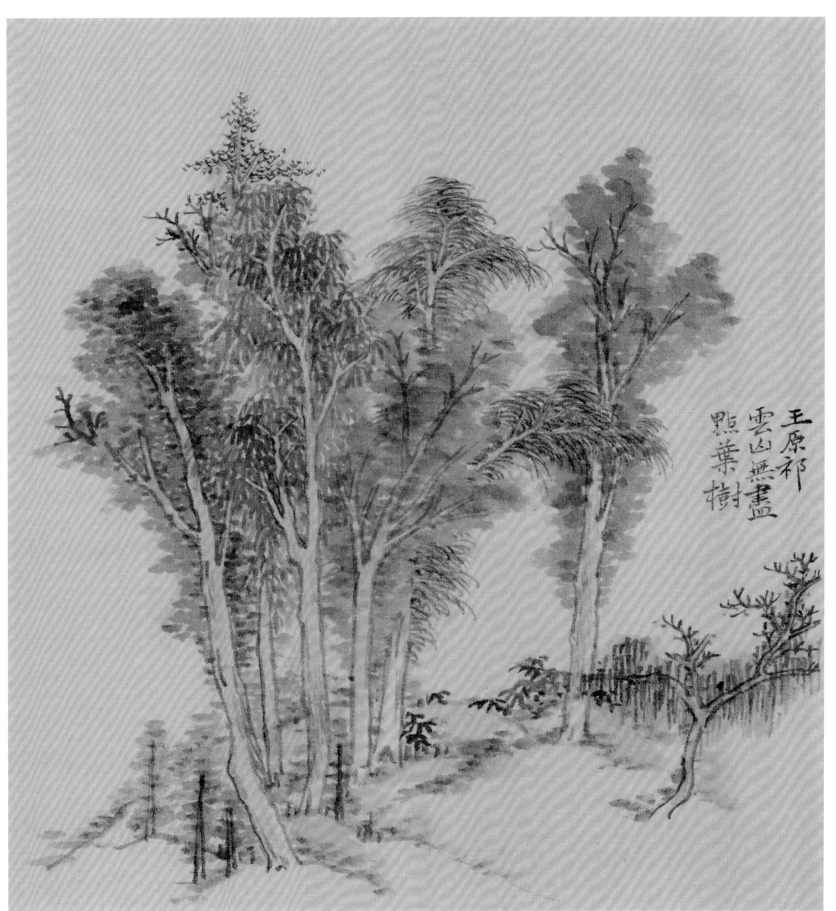

王原祁
雲山無盡
點葉樹

清　王原祁　云山无尽图　点叶树法

点叶树法一写生与创稿

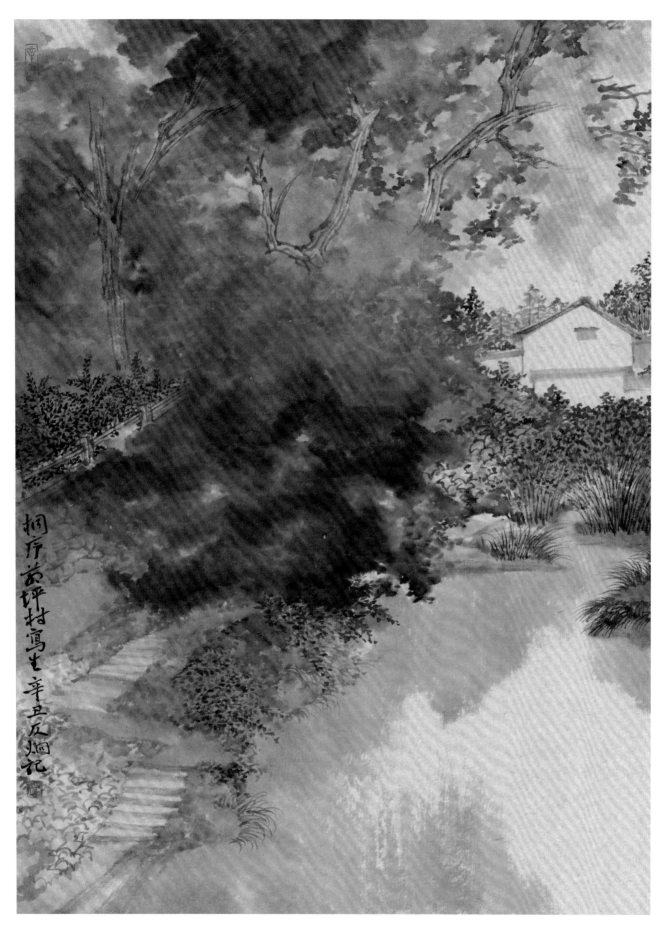

桐庐写生（一） 点叶树法

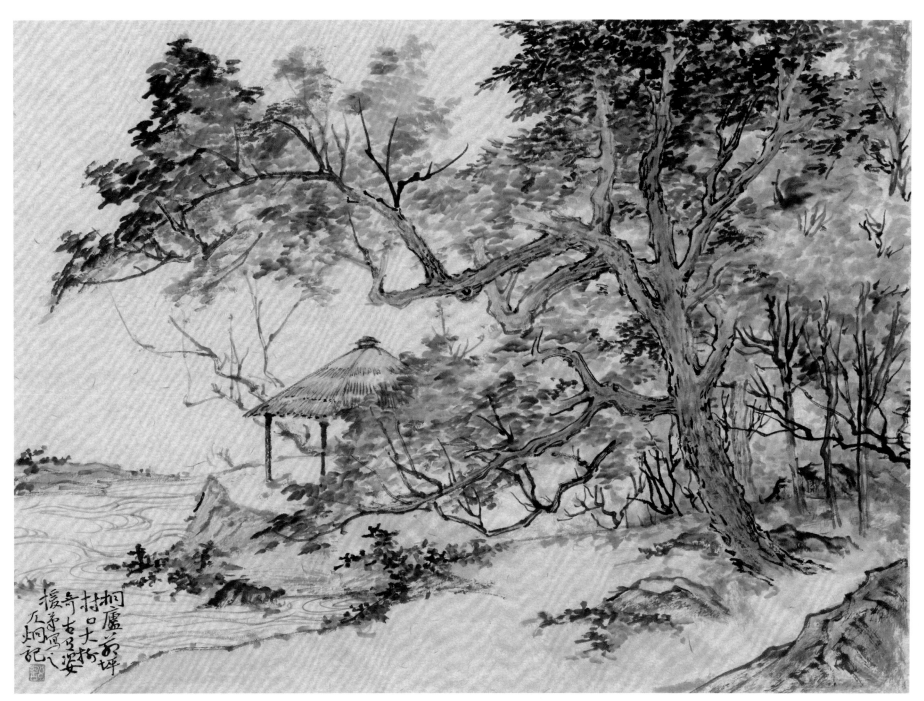

桐庐写生（二）　点叶树法

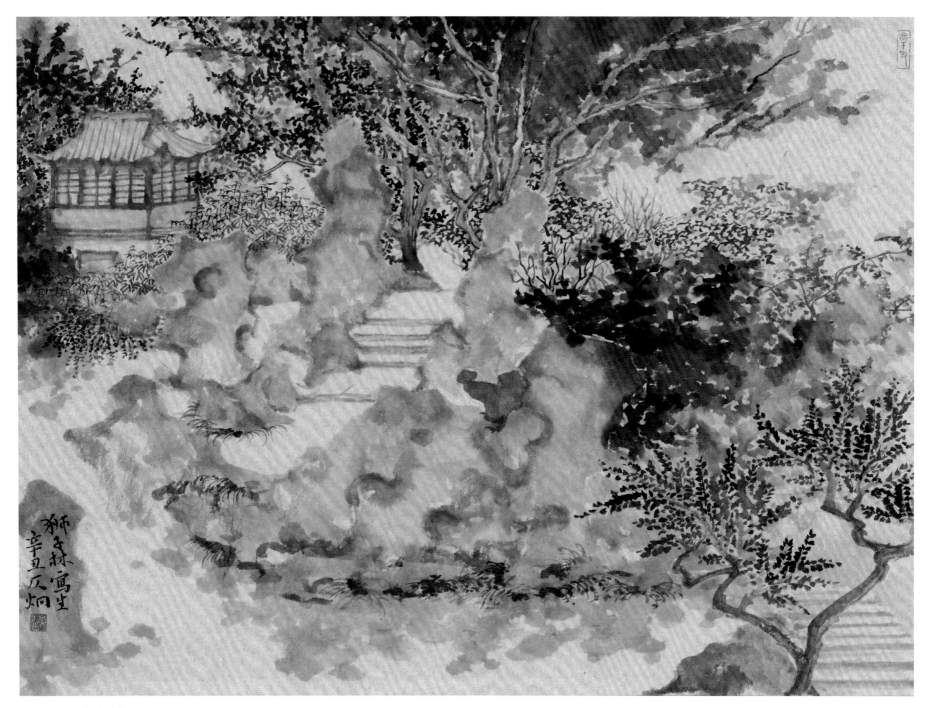

狮子林写生　点叶树法

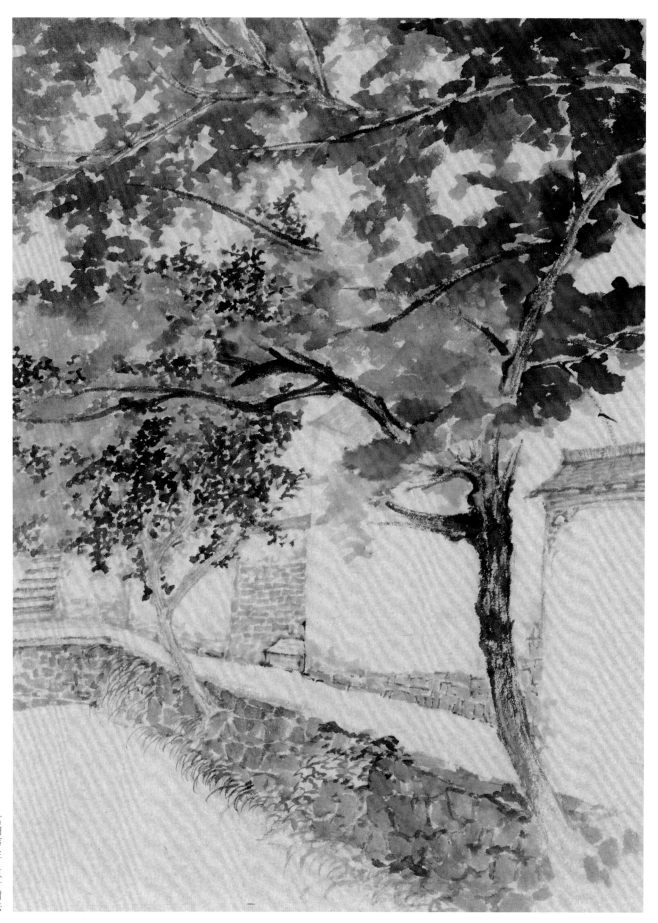

富阳写生 点叶树法

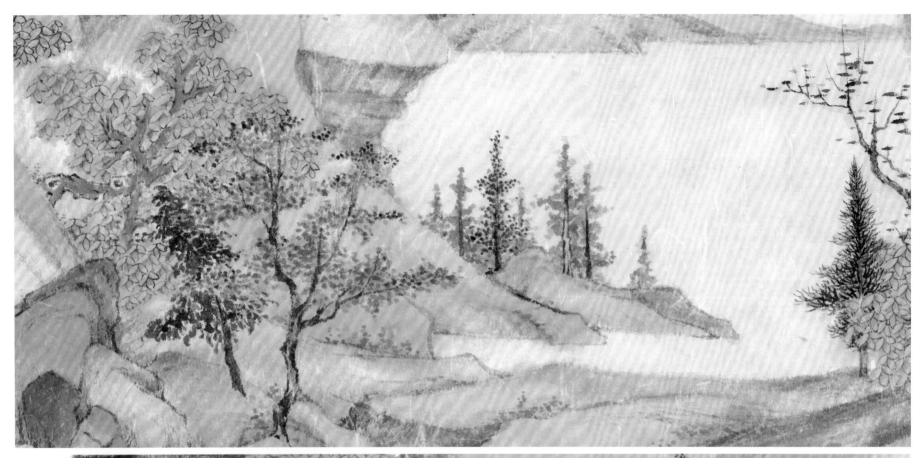

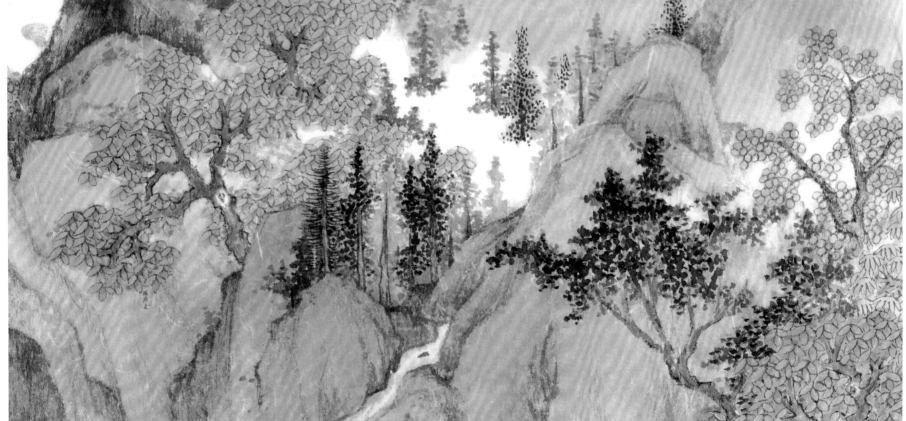

好山佳树　点叶树法

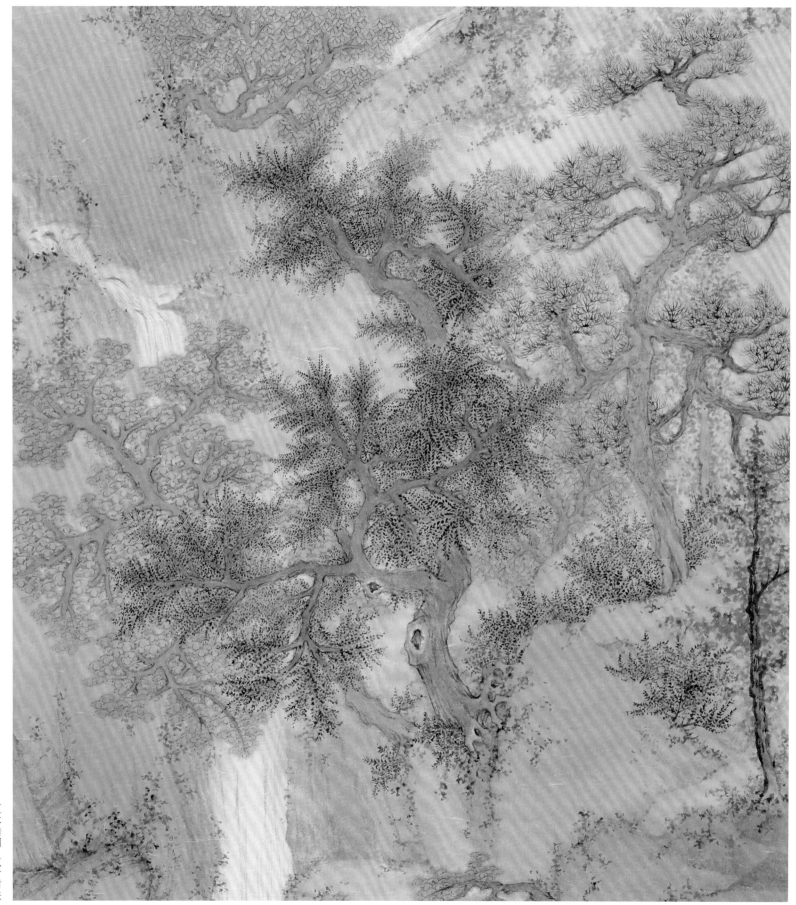

夏木垂阴　点叶树法

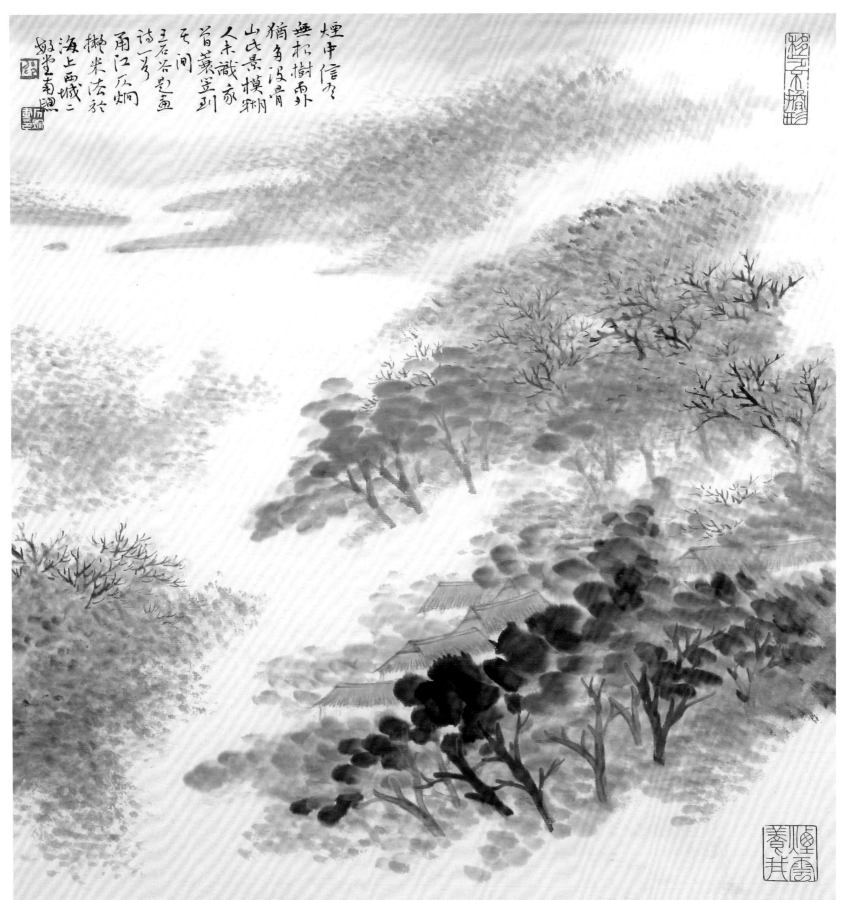

煙中信乎
無根樹雨外
猶多沒骨
山氏景模糊
人未識家
首菓笠刻
之間
詩一号
甬江瓦煙
擲米洽於
海上西城二
蚁坐南恩

烟中信有无根树 点叶树法

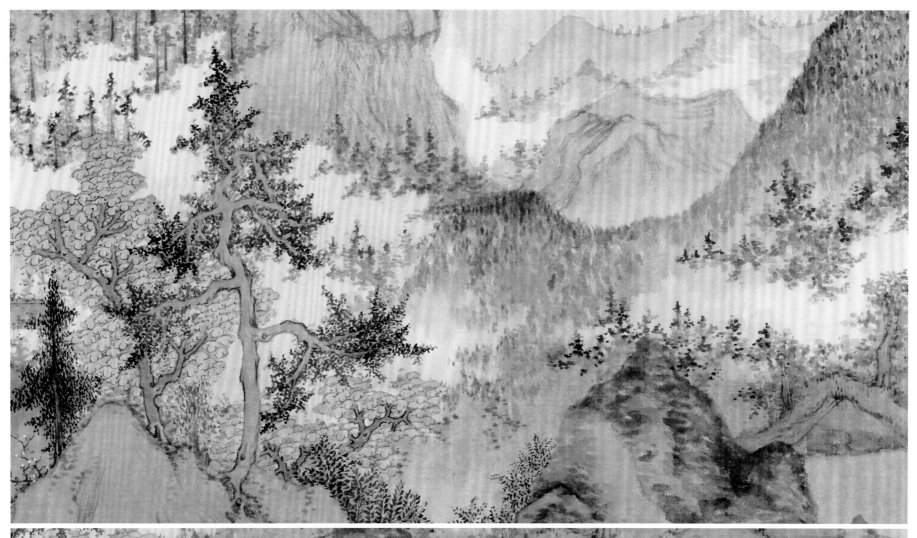

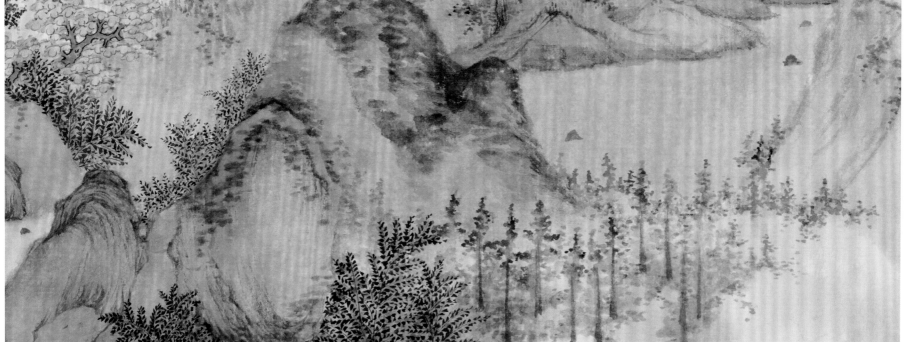

云起翠微中　点叶树法

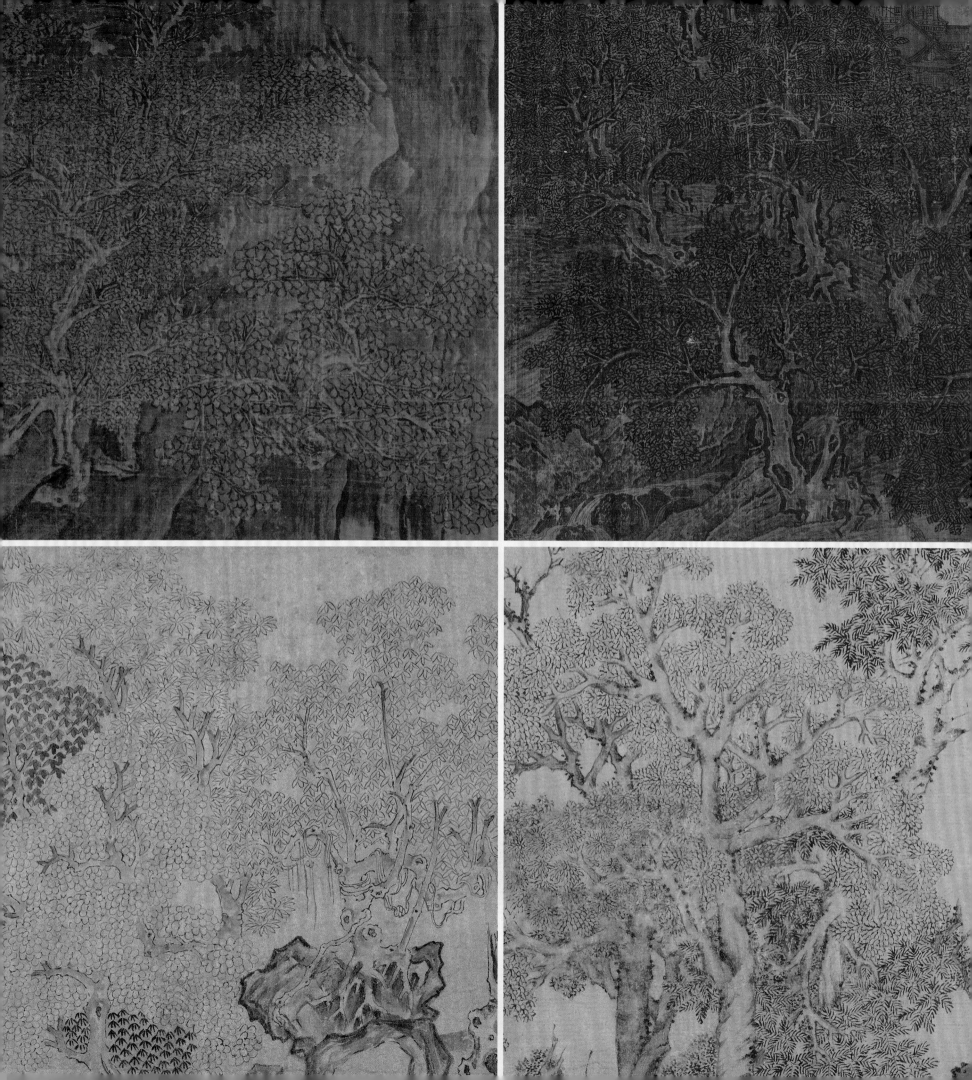

夹叶树法

夹叶树法即双勾树法，或勾叶法。一般双勾树叶后再填彩，也有纯以水墨或颜色双勾的树叶。双勾树法有个字介字叶，有圆形、三角形、椭圆形及各类花瓣形勾叶等，其大多数与点叶法相对应。因此勾叶的丛组关系与布局与点叶法相通：均以单个和三、五一组为单位，再进行不同大小的群组安排。夹叶树的作用有二：其一为树的设色提供了空间，尤其是青绿重彩一类；其二，夹叶树法在山水中多与点叶树或其他树法相杂相配，丰富了组群林木的不同品类，在水墨画中勾与点的不同形态加强了笔墨的节奏变化。勾的空疏、点的实密，也表现出空间的间隔与叠加。夹叶的浅设色，也是浅绛山水画中树法的重要内容。

勾勒夹叶要注意笔法：青绿设色的夹叶可画得较工整，形态严谨，用笔精细，如楷法用笔。水墨写意与浅绛类夹叶勾法则更需注重笔意变化，不宜被形所拘束，无论工与写，再微小的夹叶勾勒也需与全图用笔协调。

夹叶的设色有填色、罩染的方法，填色是画底色，如绿叶由花青打底，后上汁绿，如画重彩再罩三青三绿。红叶偏黄以赭石打底，偏暗红的可以曙红、胭脂打底，根据需要再罩染朱磦或朱砂等。颜色要显厚实，可多遍罩染，以达到理想的效果。

夹叶树法—经典临摹

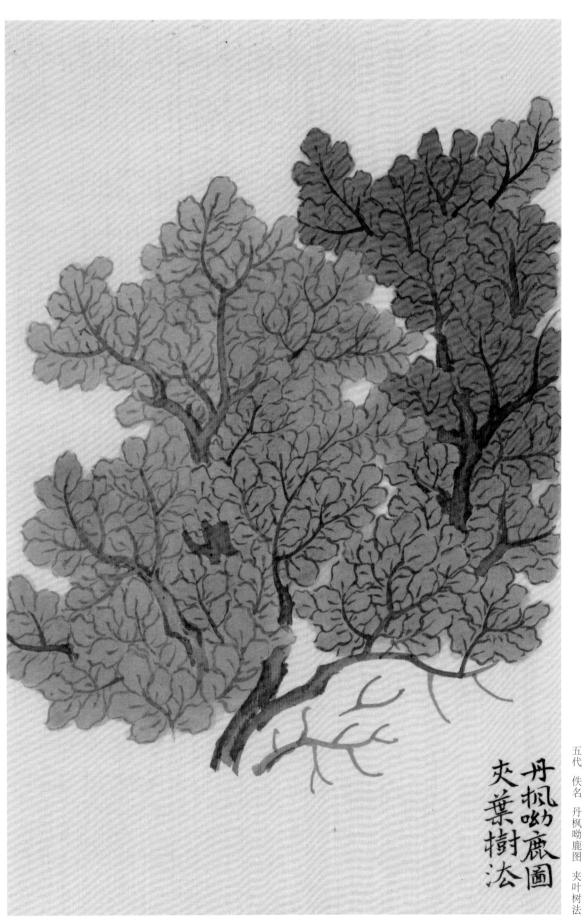

丹枫呦鹿圖夹葉樹法

五代 佚名 丹枫呦鹿图 夹叶树法

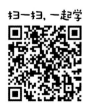

扫一扫，一起学

夹叶树法

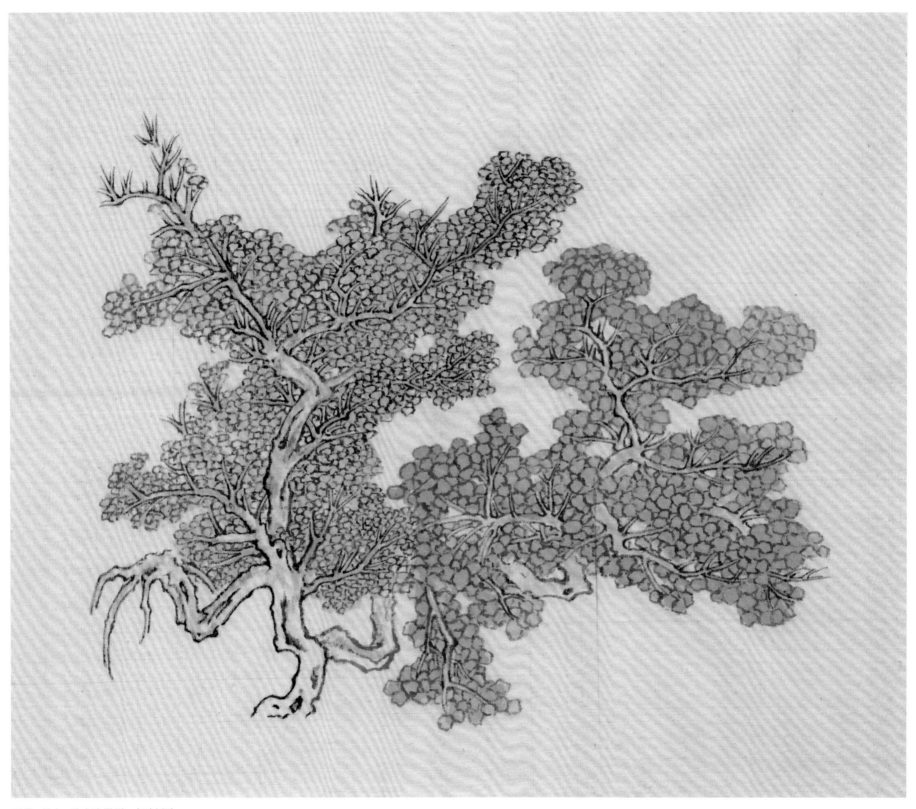

五代　关仝　秋山晚翠图　夹叶树法

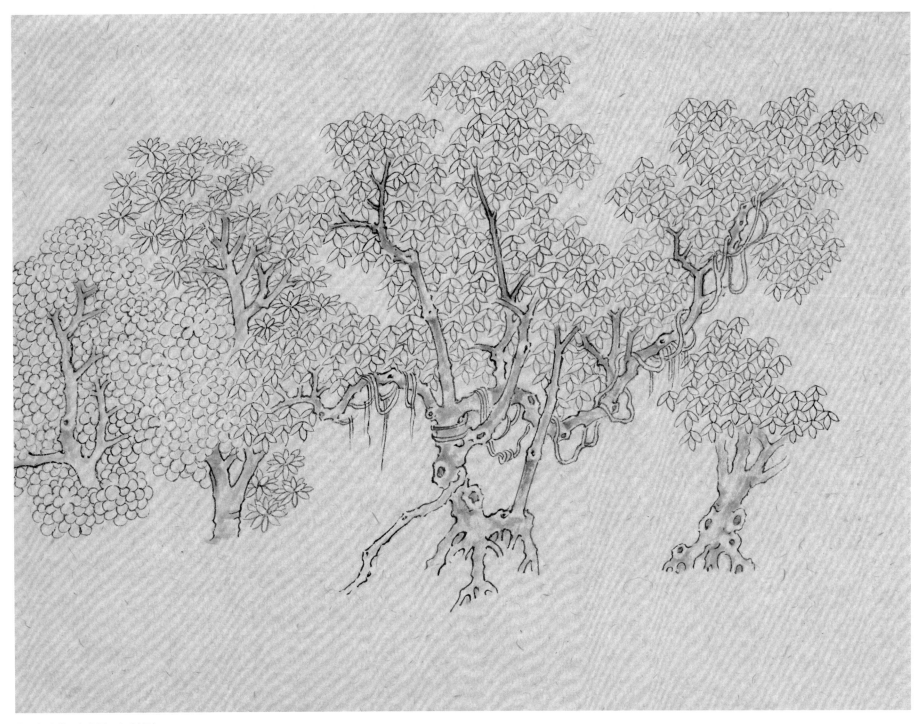

宋　李公麟　山庄图　夹叶树法

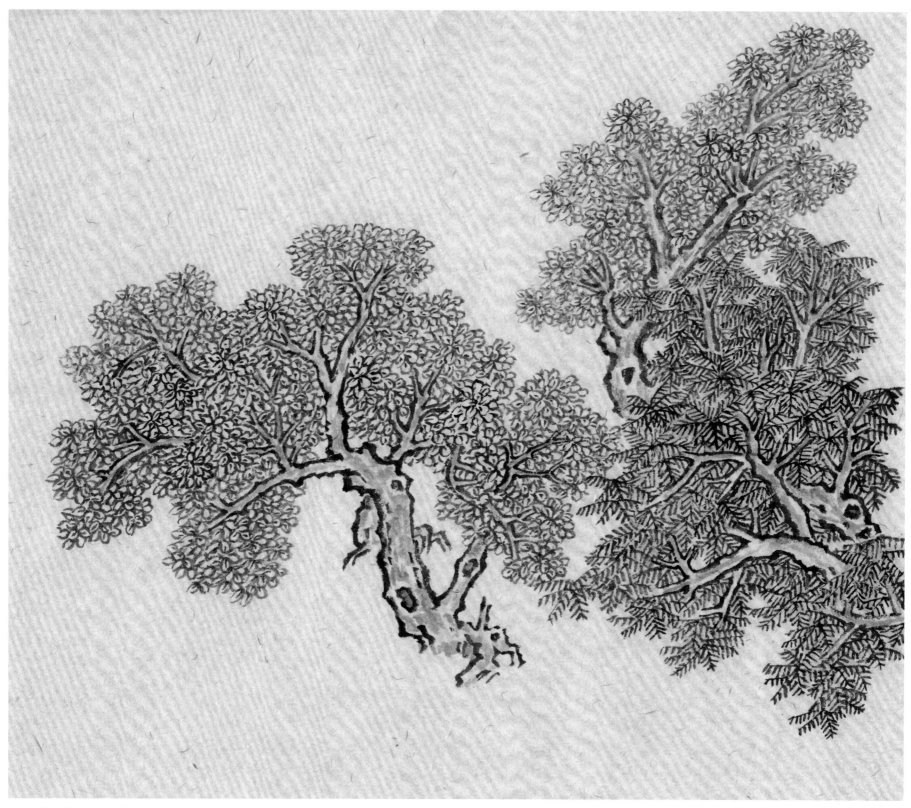

宋　范宽　溪山行旅图　夹叶树法

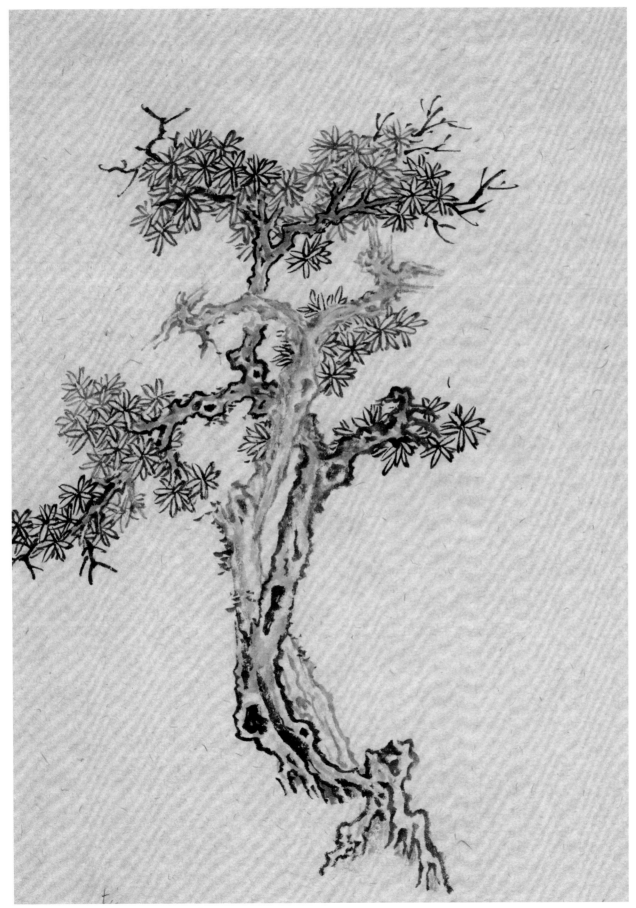

宋　张激　白莲社图　夹叶树法

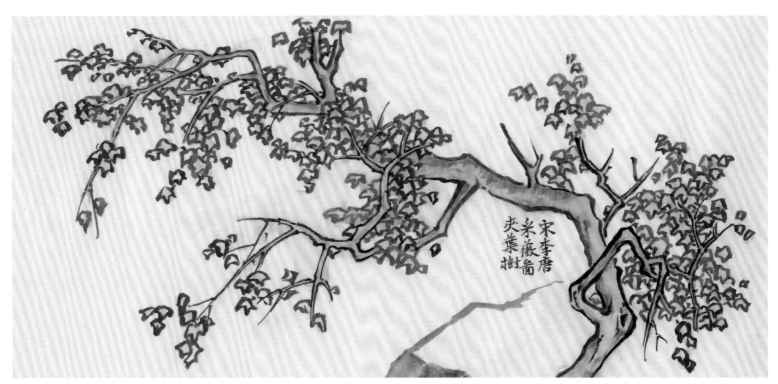

宋　李唐　采薇图　夹叶树法

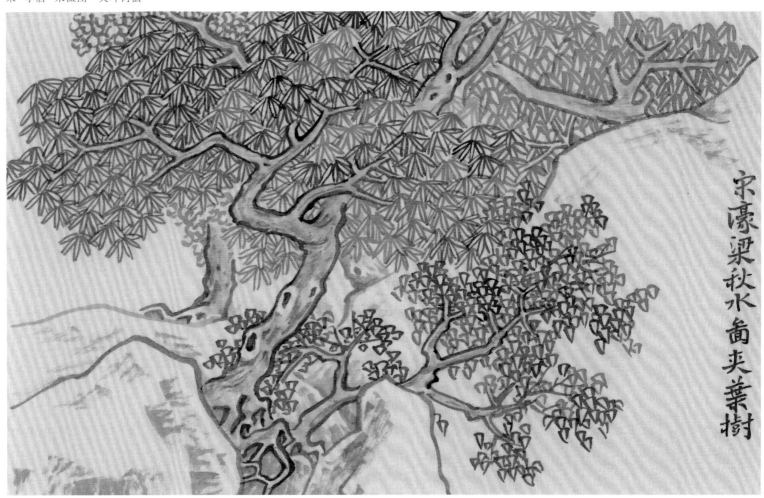

宋　李唐　濠梁秋水图　夹叶树法

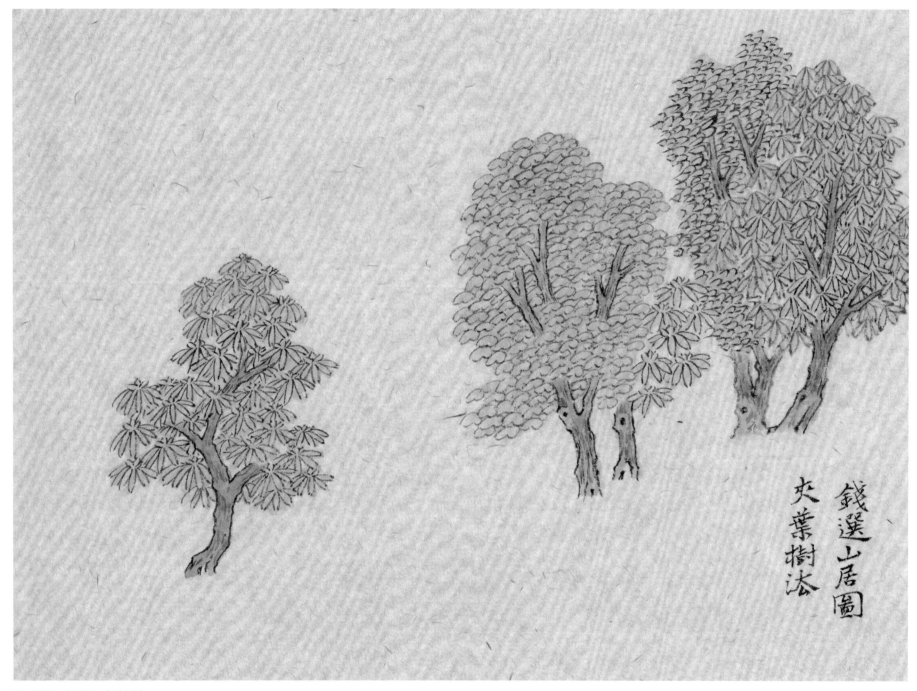

钱选 山居图 夹叶树法

元 钱选 山居图 夹叶树法

　　钱选夹叶的勾勒与填彩在古拙中遥接晋唐遗韵。

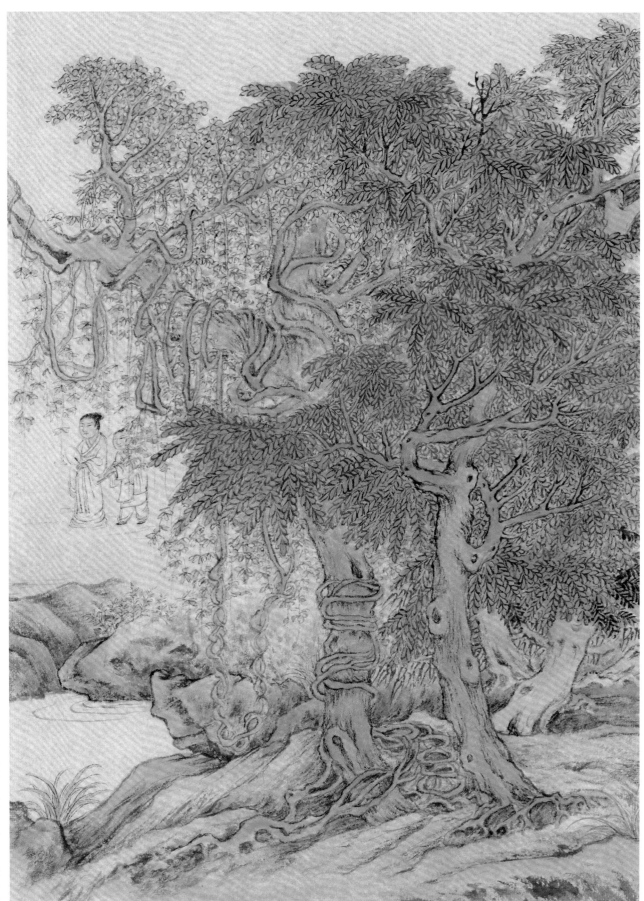

元 王蒙 葛稚川移居图 夹叶树法

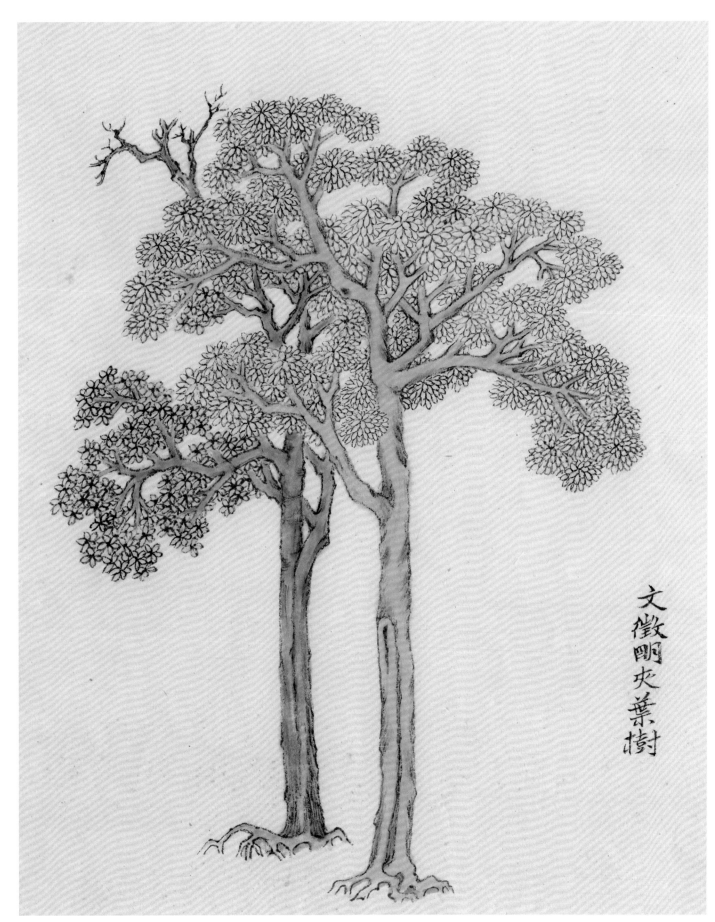

文徵明夹葉樹

明　文徵明　松石高士图　夹叶树法

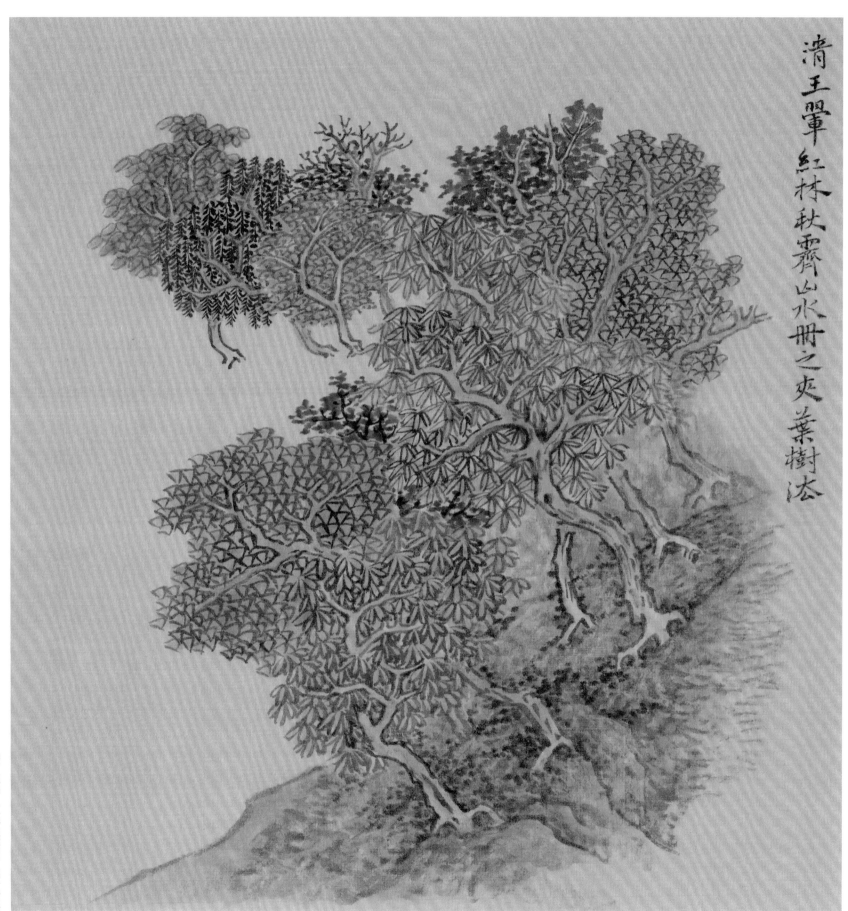

清王翚 红林秋霁山水册之夹叶树法

清　王翚　红林秋霁图　夹叶树法

夹叶树法—写生与创稿

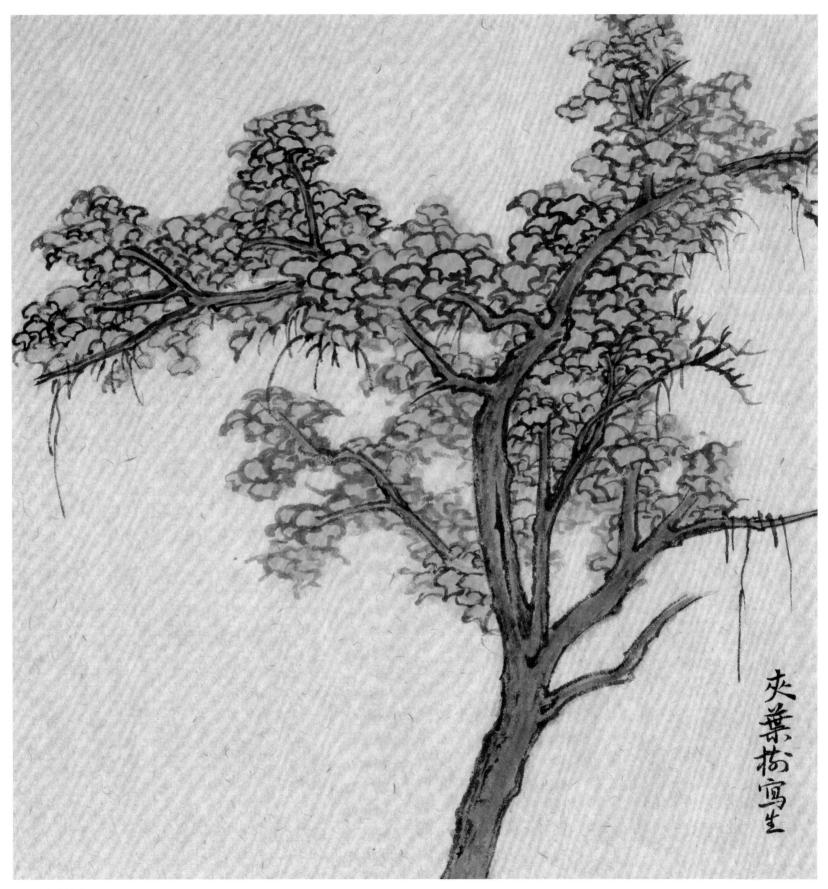

夾葉樹寫生

写生　夹叶树法

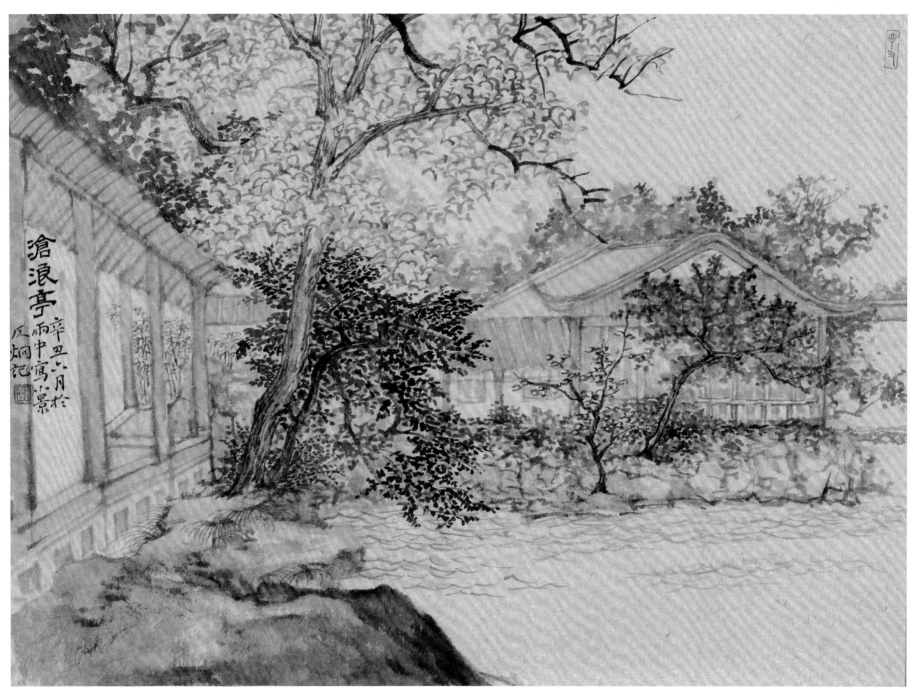

沧浪亭写生　夹叶树法

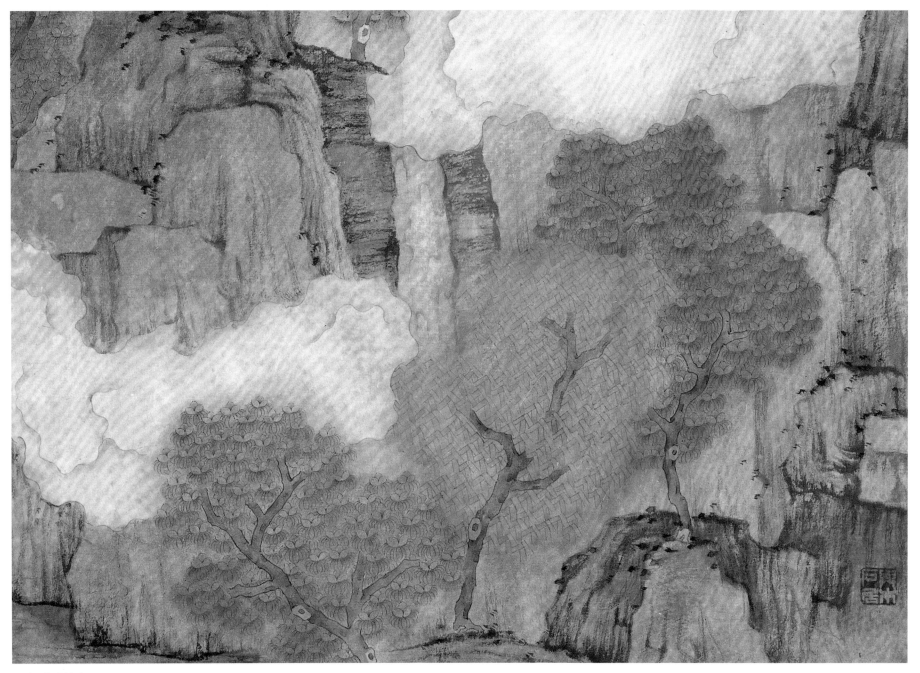

立秋　夹叶树法

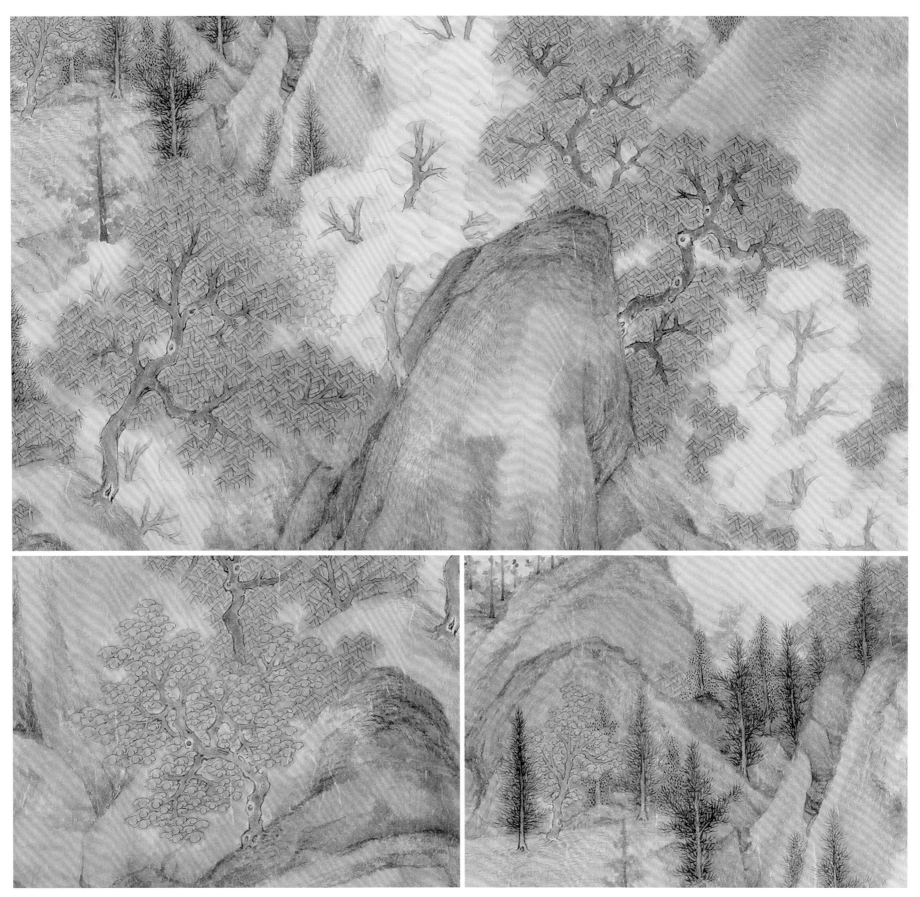

烟江叠嶂图 夹叶树法

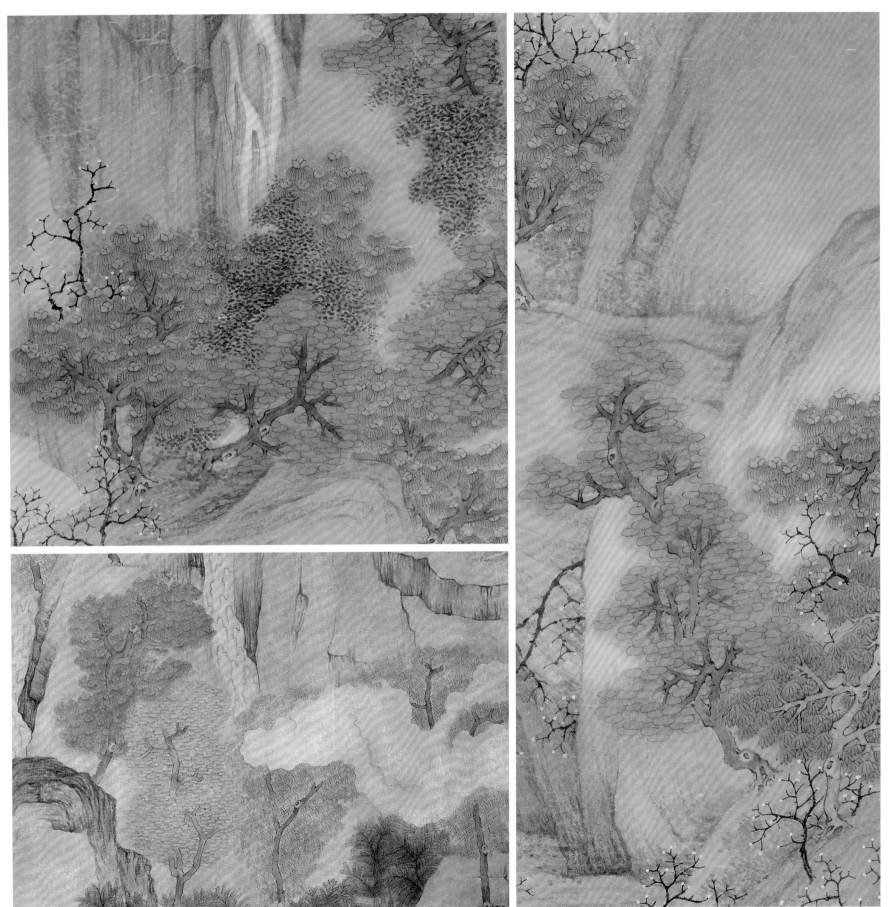

云水观道 夹叶树法

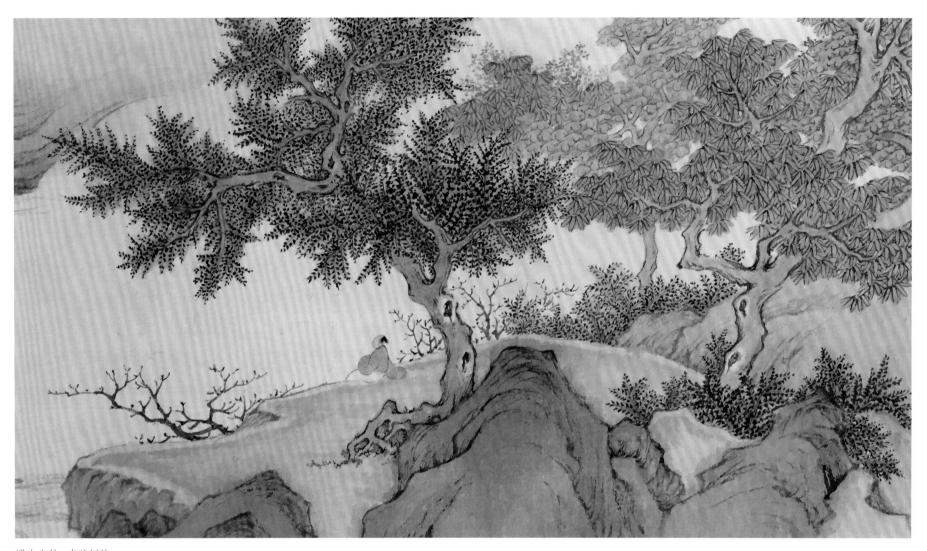

溪山幽处　夹叶树法

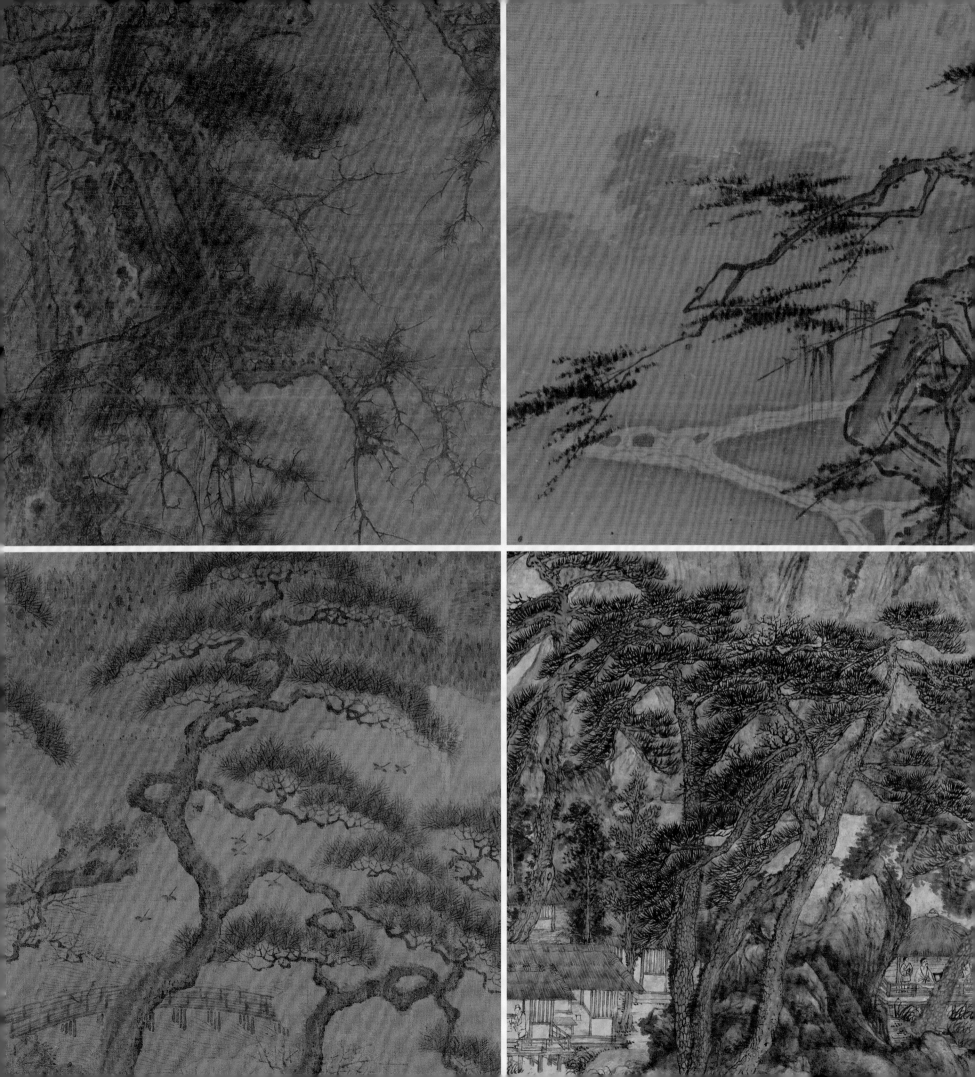

松树法

　　松树有"百木之长、人中君子"之称，历代山水画作品中的松树多居于画幅的主要位置，也有很多仅以松树为主题的作品。

　　松树多挺拔高洁，枝干伸展有姿，无论取平正还是盘曲的造型，皆要在画中取势得当，平衡协调，树形遵循平中有变、奇而不怪的法则。自然界松树的品类很多，画中的松多以形态和画法的不同而区别归类。如松针有轮形、扇形、帚形、马尾针形等，其粗与细、疏与密、整与散的分布各有不同变化。松树皮以或方或圆的鱼鳞皴、人字皴笔意及短线的皴擦为主。

　　松叶四季常青，枝干有挺拔、虬屈之美，显现出顽强坚韧的生命力，故历代画家画松皆在造型与笔墨上于苍、古、劲、挺、虬处着意。细笔松叶、粗笔老干，均要求气足神完。

　　晋唐画松古拙具装饰味；两宋松树法多重物理，得造化之功，造型生动细节丰富。李成、郭熙、王诜、马远、夏圭等极注重松的造型在画面中的安排，笔墨的勾皴依形生发，擦染的层次与细节生动丰富。元代画松弱化了造型与细节，但对于枝叶的位置经营仍十分讲究，笔墨处理上少见刻画之迹，多了书写的流畅与率意，材料多以纸本代绢本，所以重皴擦少渲染，这也是与宋画的不同处。明清画松承宋元遗风，在形式、趣味与笔墨变化上有发展：吴门的文沈强调平面装饰，董其昌重在取势与形式，四王少了自然的细节而更趋笔墨的精妙；清初石涛、八大简笔概括，龚贤的积墨皴染等都凸显出鲜明的艺术个性。

松树法一经典临摹

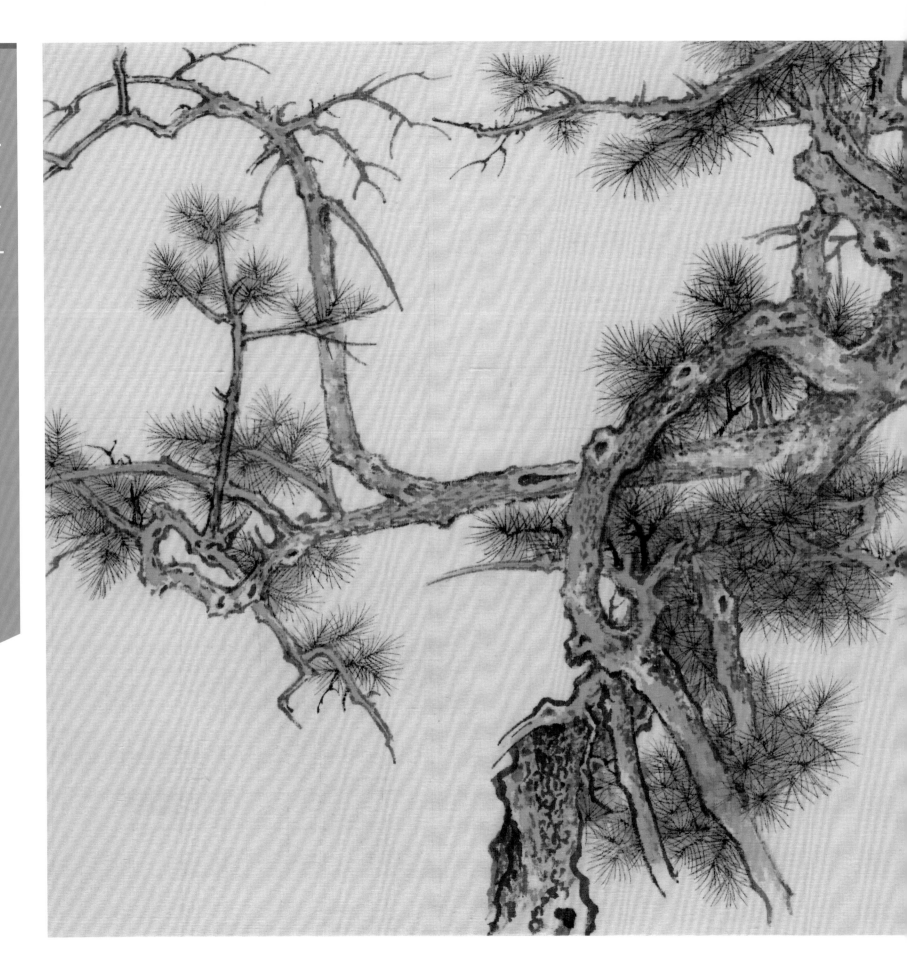

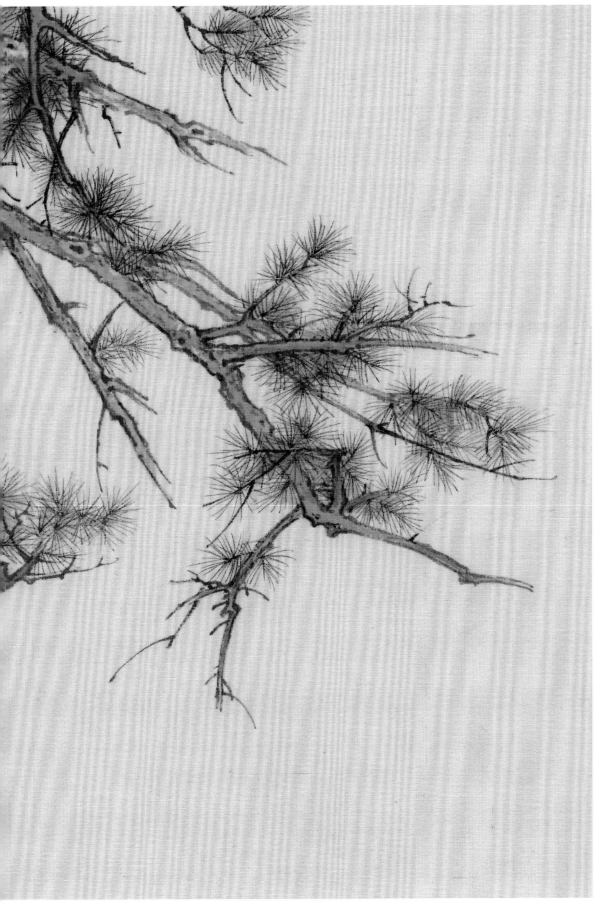

宋 李成 寒林骑驴图 松树法

松树法

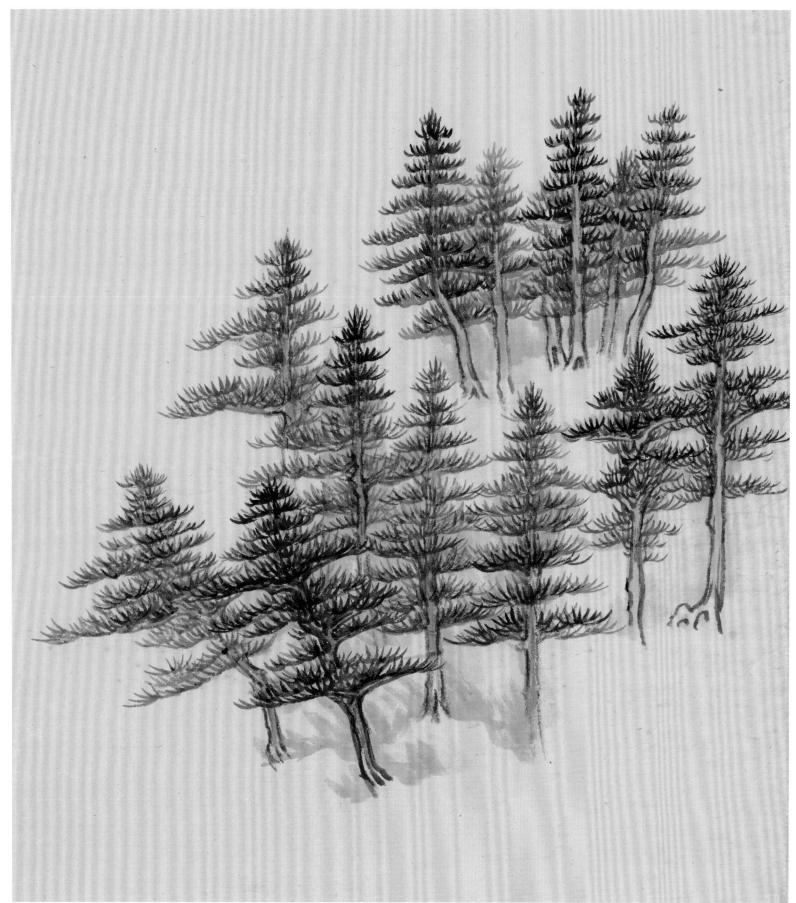

五代 巨然 万壑松风图 松树法

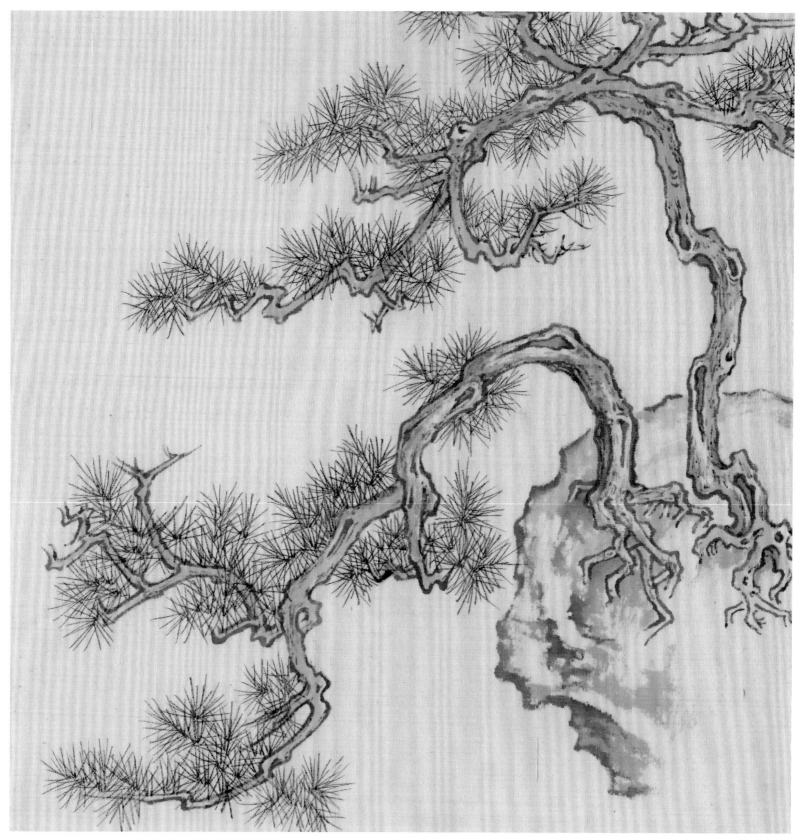

宋 王诜 渔村小雪图 松树法

枝干虬曲多姿，松叶用笔劲挺见锋芒。

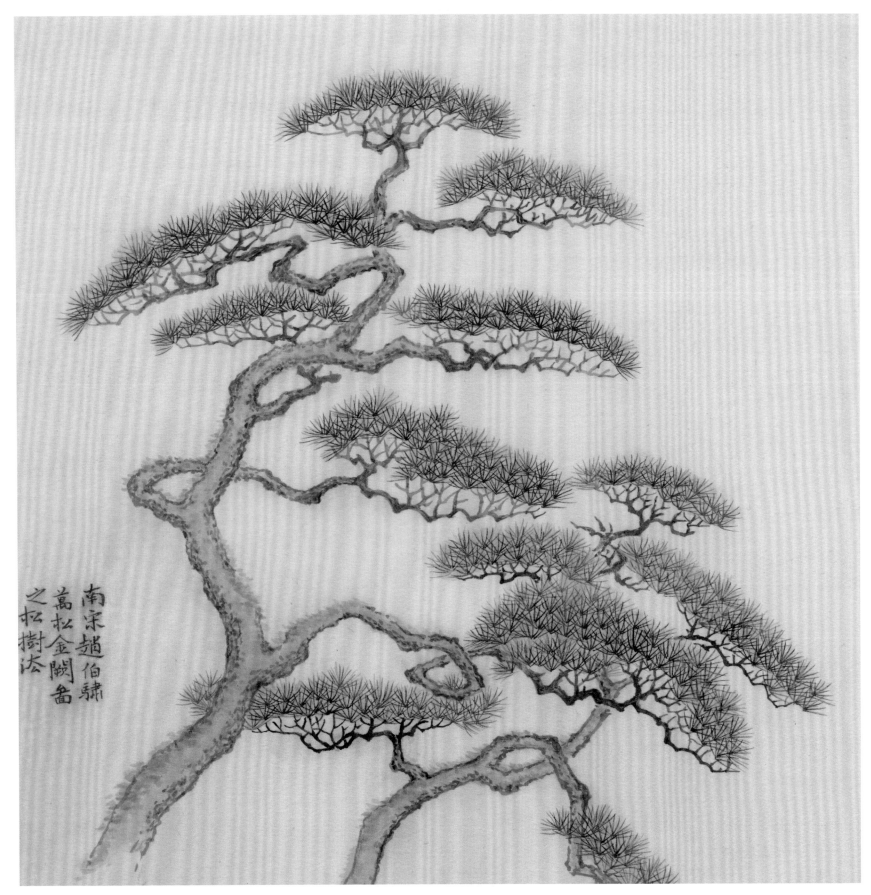

南宋赵伯骕
高松金阙图
之松树法

宋　赵伯骕　万松金阙图　松树法

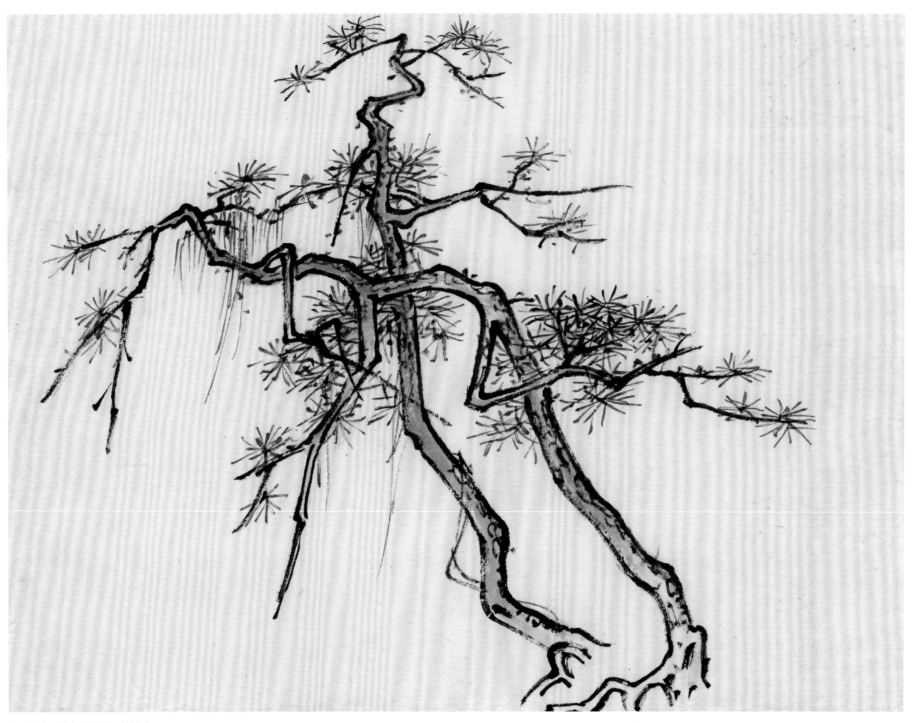

宋 夏圭 溪山清远图 松树法

松叶、枝干删繁就简，用笔简练概括，又颇具气势与力度。

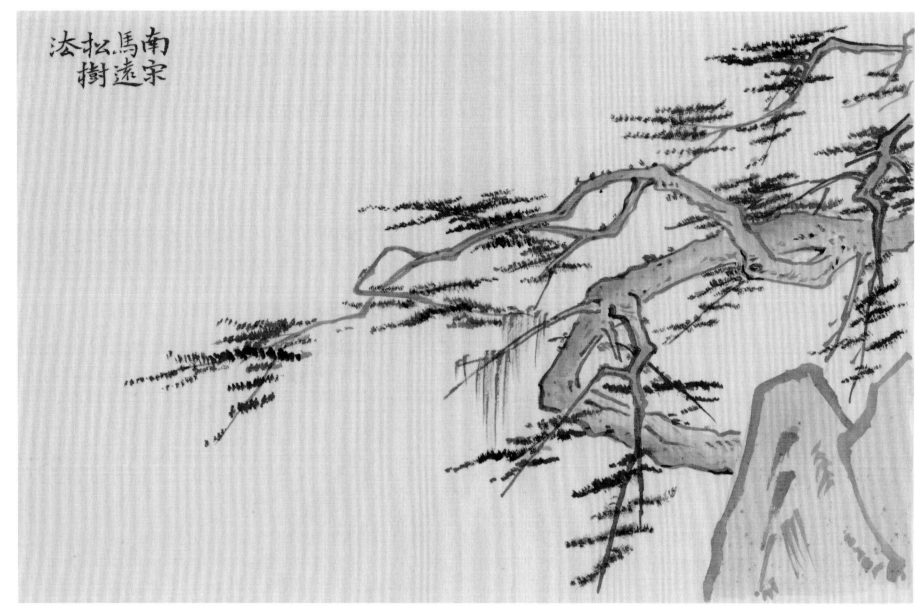

南宋马远松树法

宋 马远 山水册 松树法

　　马远画松常从画幅边角取势，注重姿态的变化。此图松叶
横排细点也颇有特色。

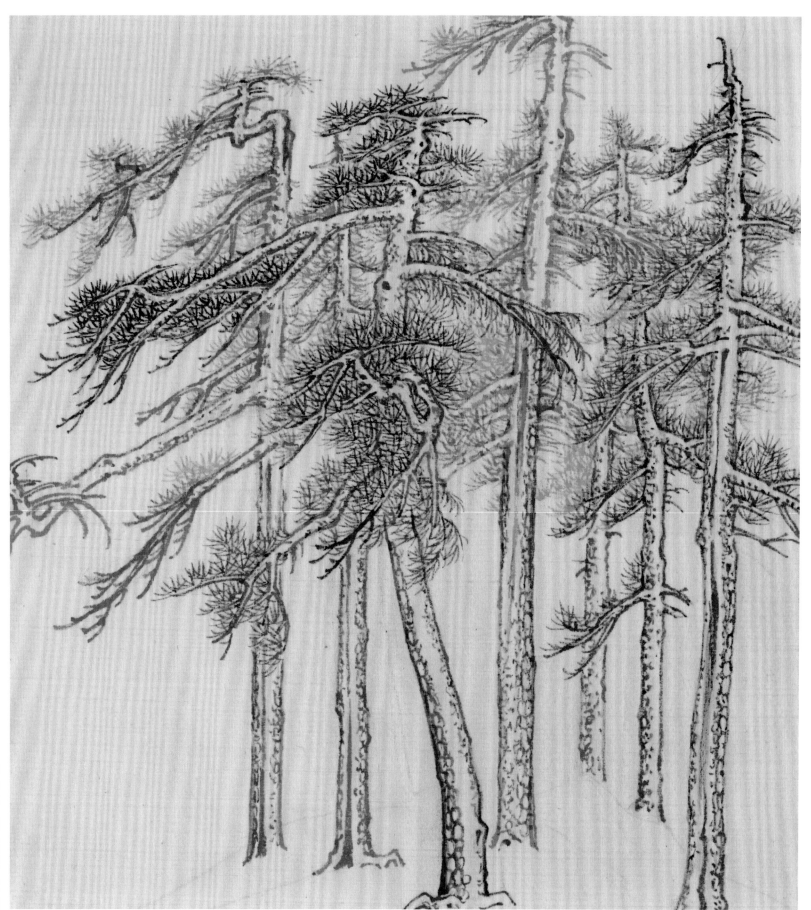

金 李山 风雪松杉图 松树法

赵孟頫以"书意"的写意画法简化了李成、郭熙的写真树法，为后代文人写意山水画开了门径。

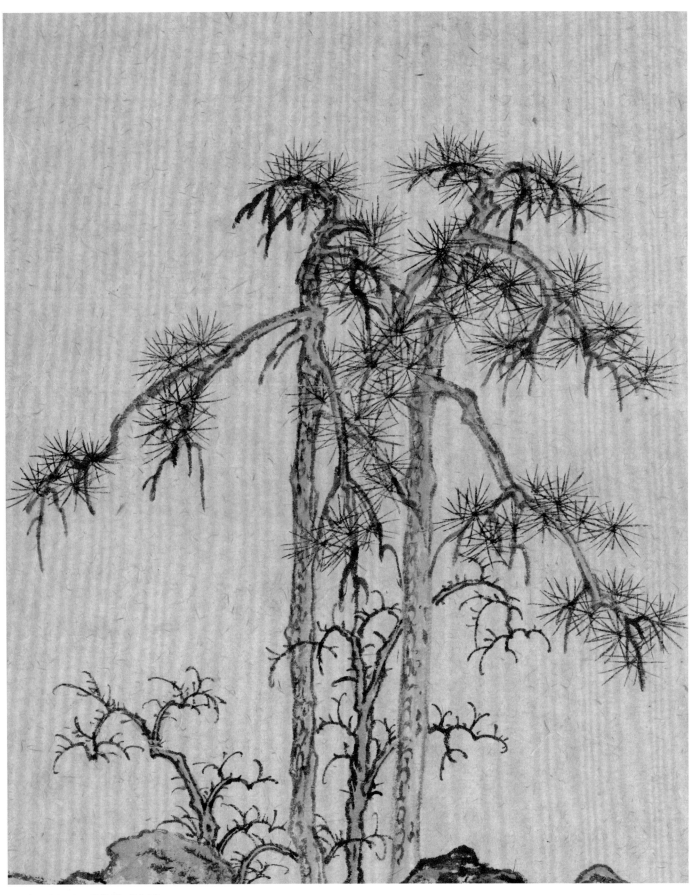

元　赵孟頫　重江叠嶂图　松树法

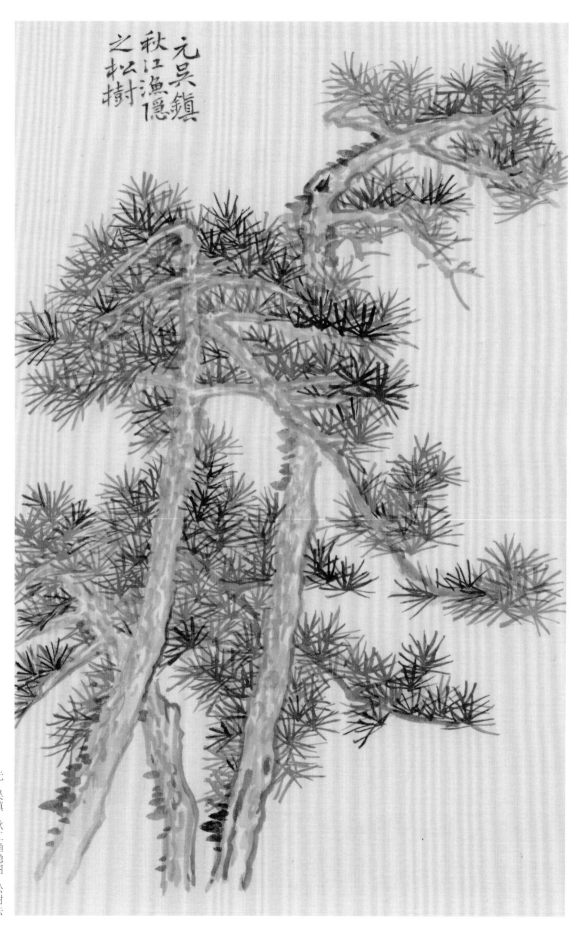

元吴镇
秋江渔隐
之松树

元 吴镇 秋江渔隐图 松树法

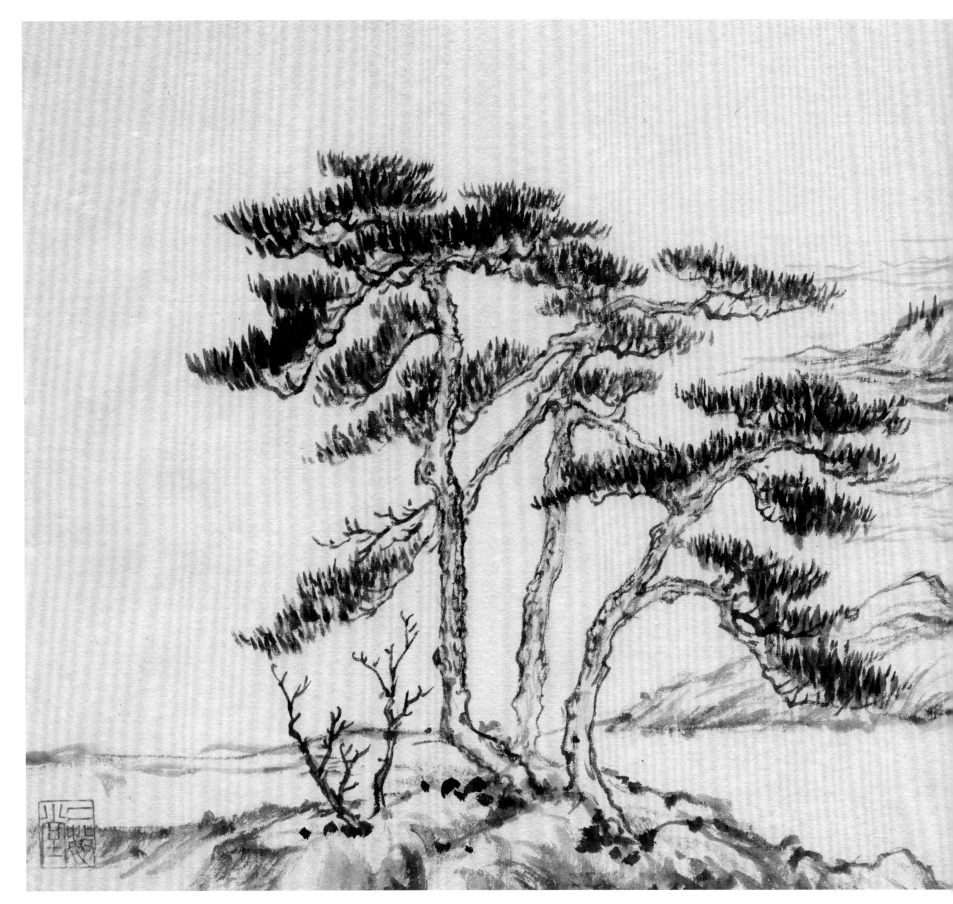

元 黄公望 富春山居图 松树法

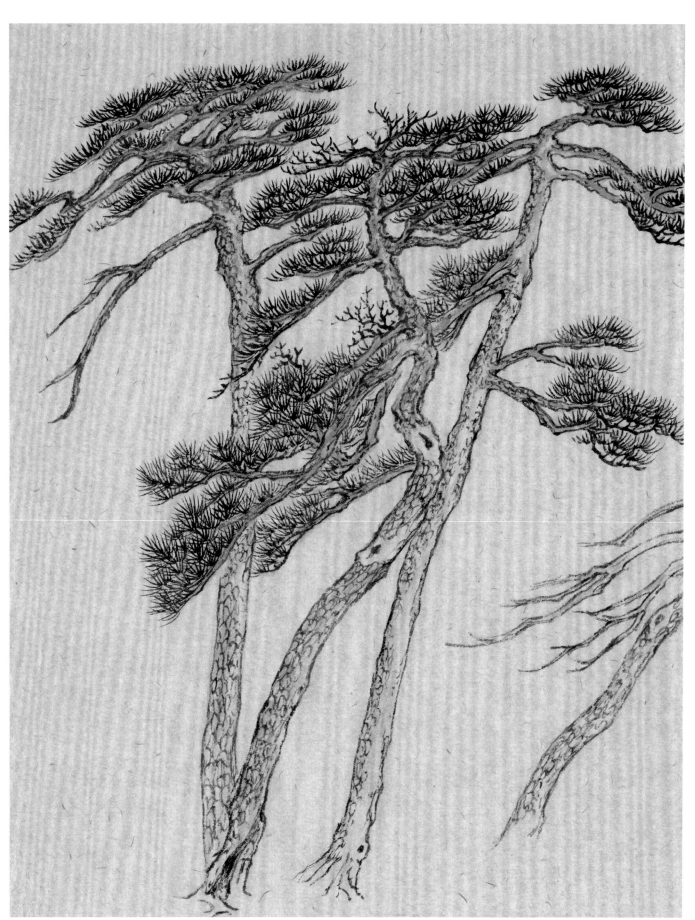

元　王蒙　春山读书图　松树法

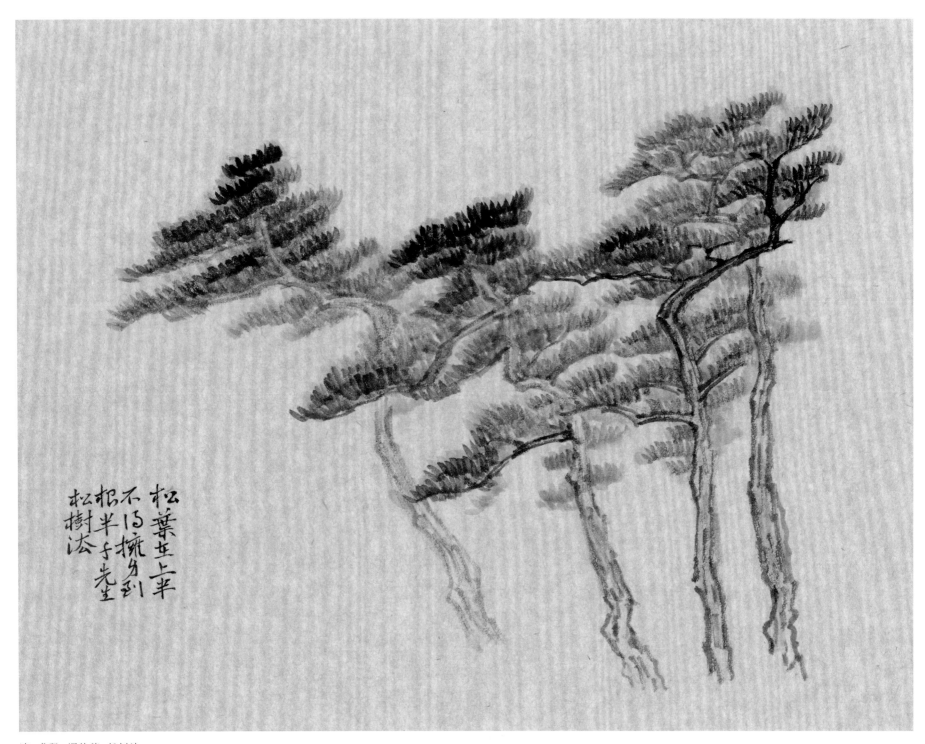

松葉在上半
不仍撇分到
松半于尖
松樹法

清 龚贤 课徒稿 松树法

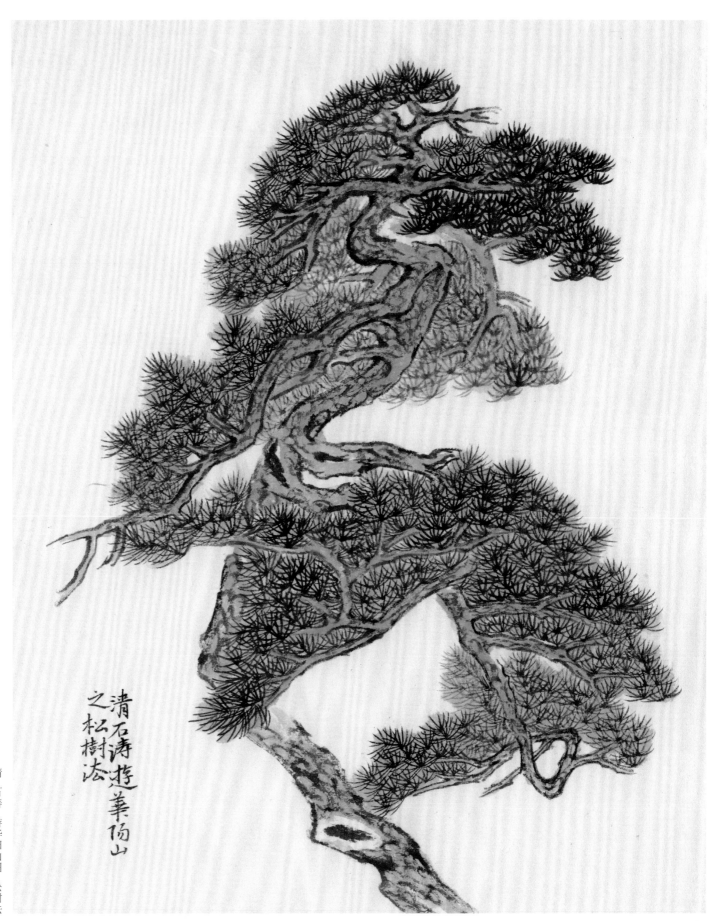

清石涛遊華陽山之松樹法

清　石涛　游华阳山图　松树法

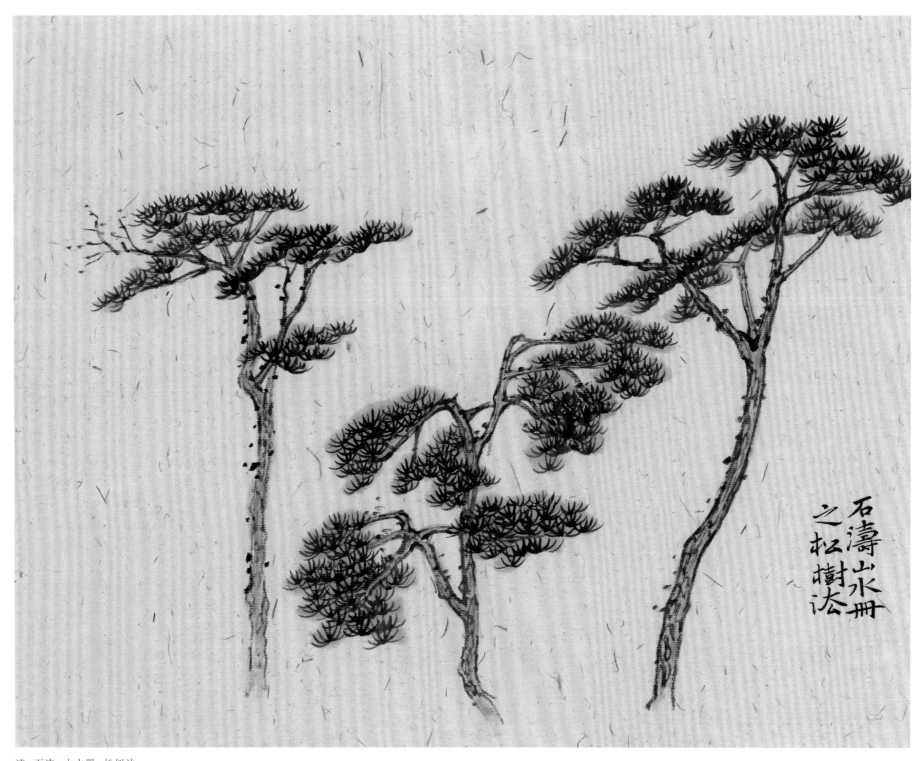

清 石涛 山水册 松树法

石涛山水册之松树法

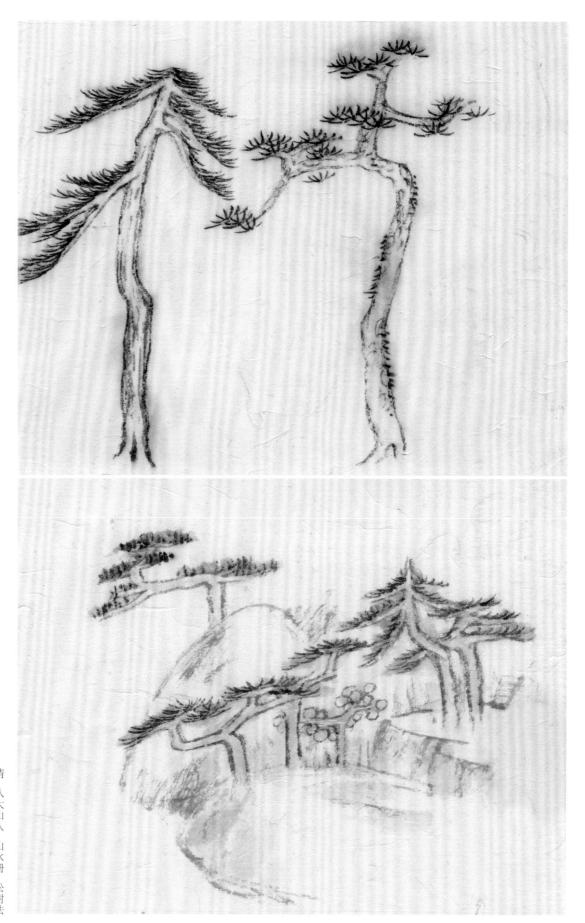

清　八大山人　山水册　松树法

松树法—写生与创稿

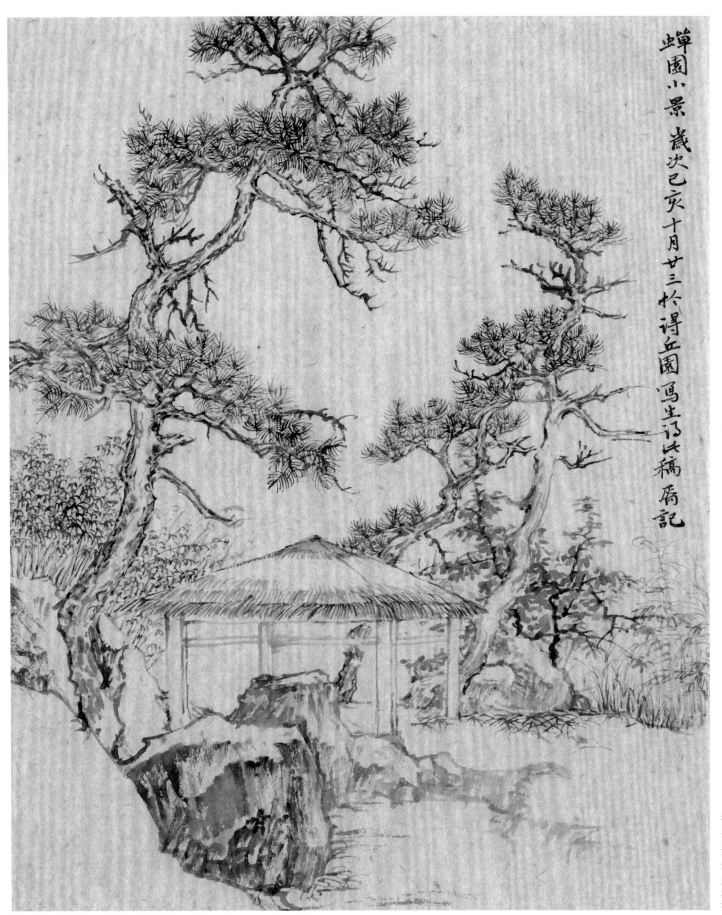

蝉园小景 岁次己亥十月廿三於得丘园写生记此稿属记

得丘园写生 松树法

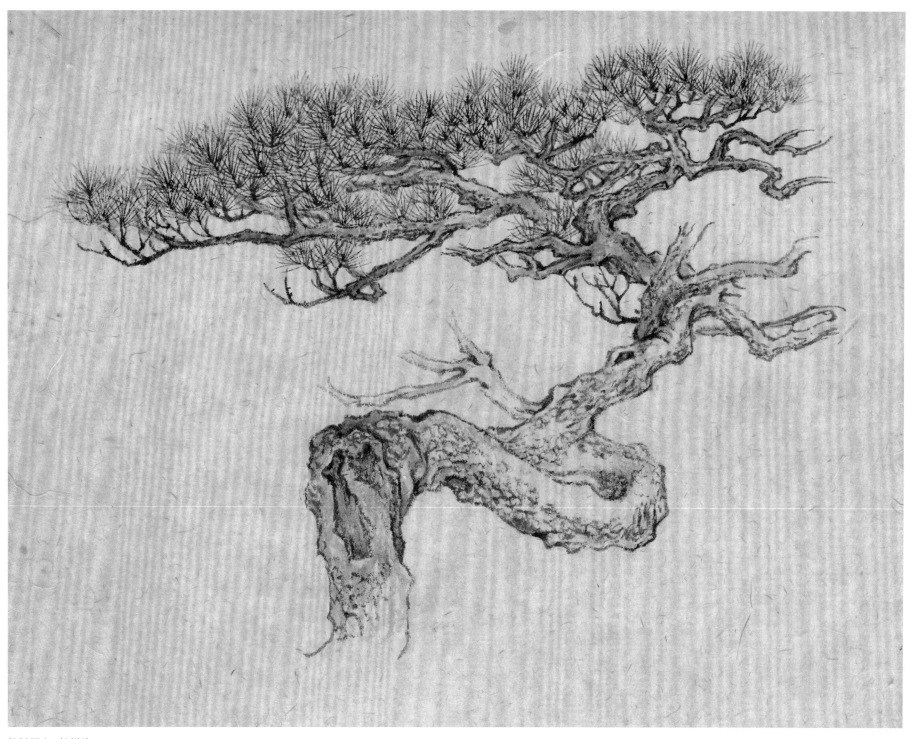

松树写生　松树法

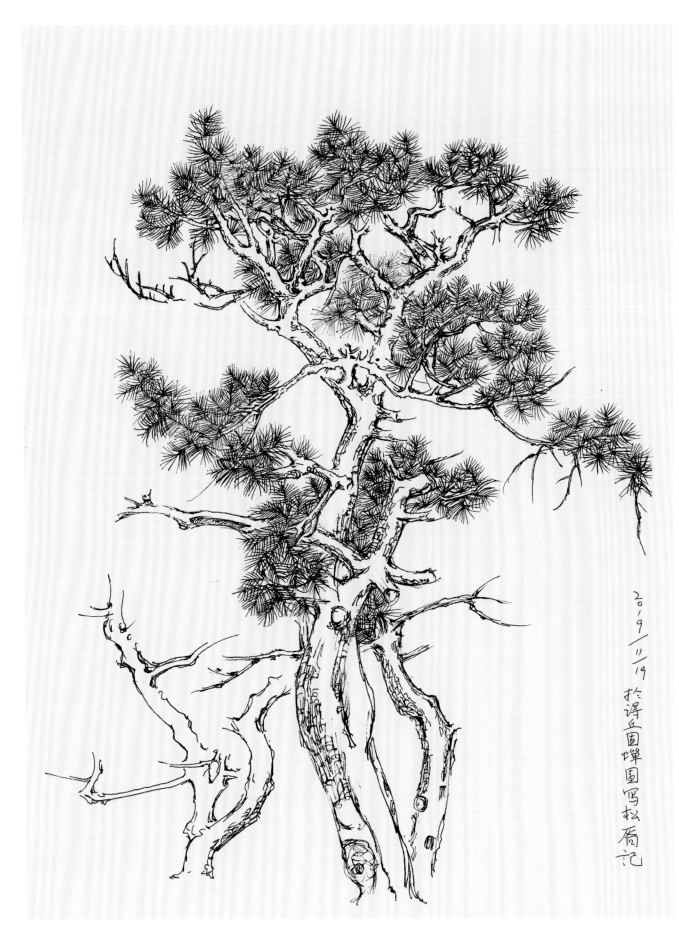

2019/11/19 於得丘園蟬園寫松盾記

得丘园写生 松树法

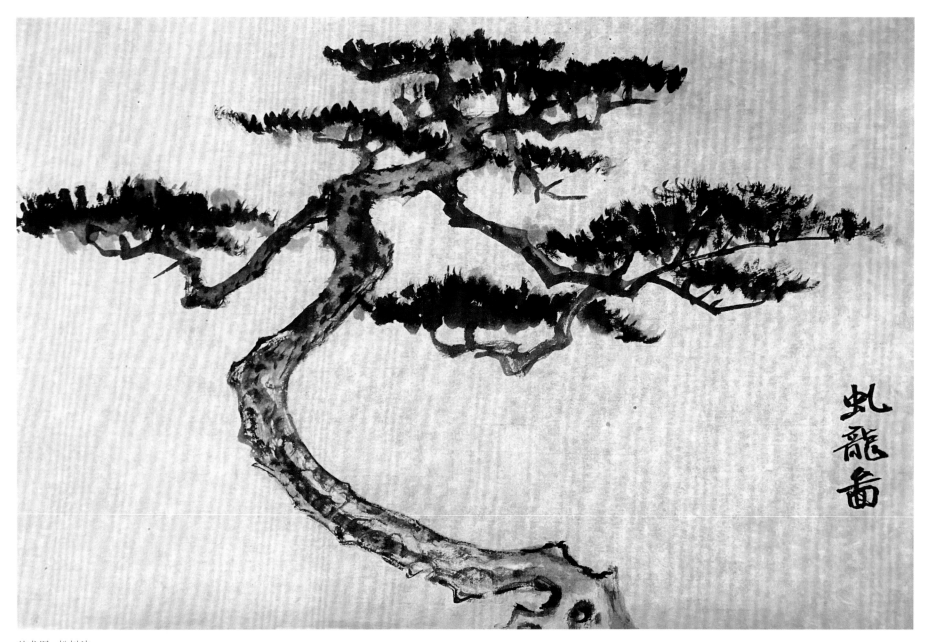

虬龙图　松树法

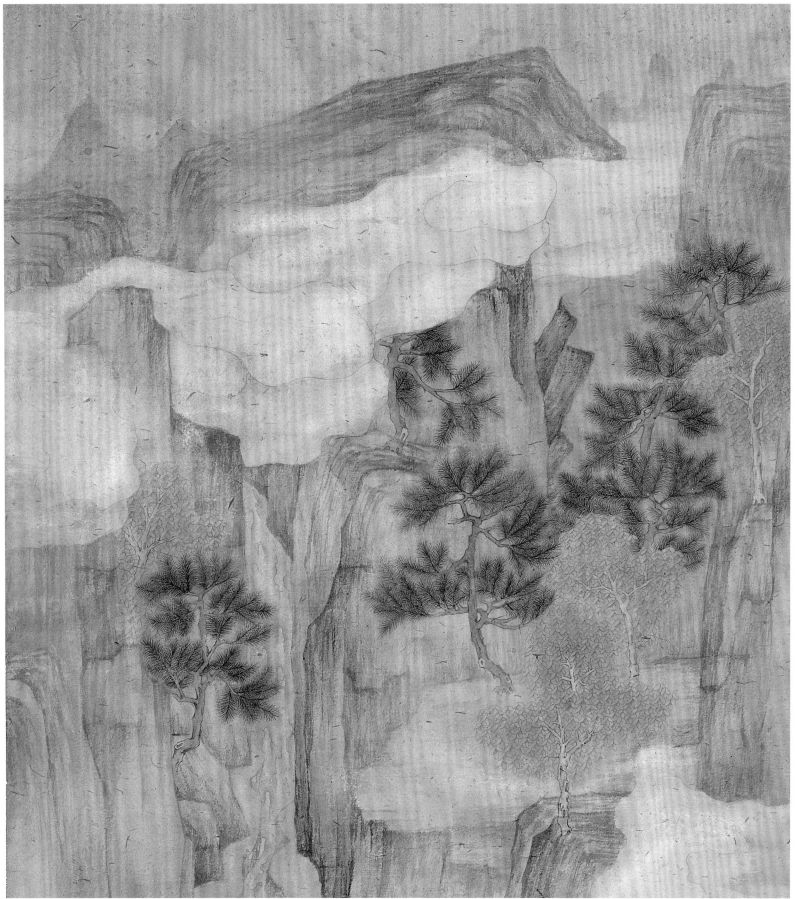

彼云亦悠扬　松树法

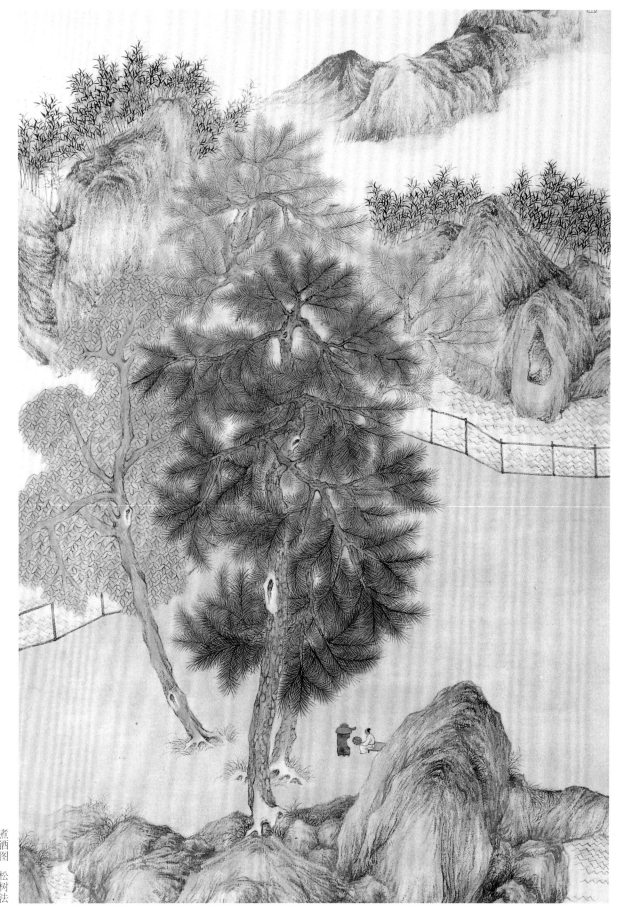

煮酒图 松树法

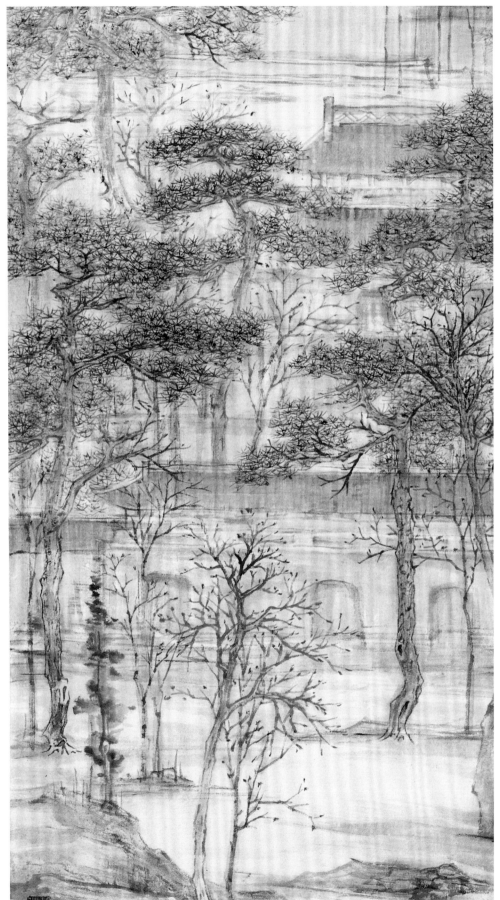

十三陵写生　松树法

夏木图　松树法

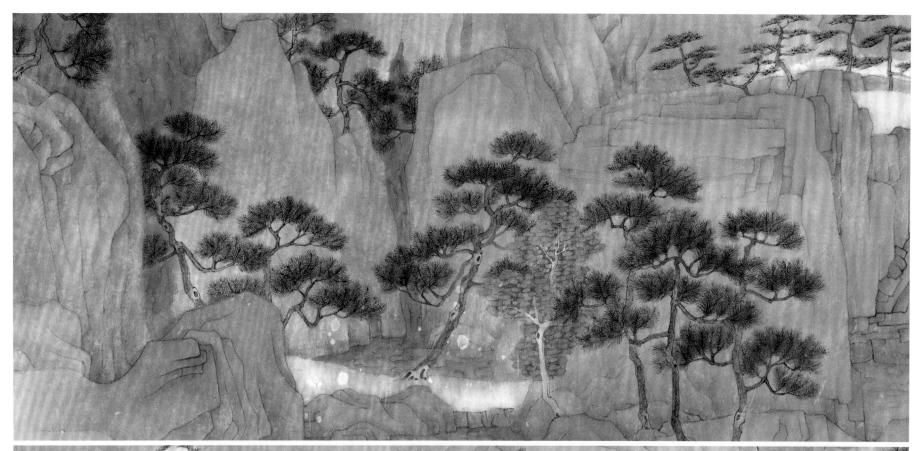

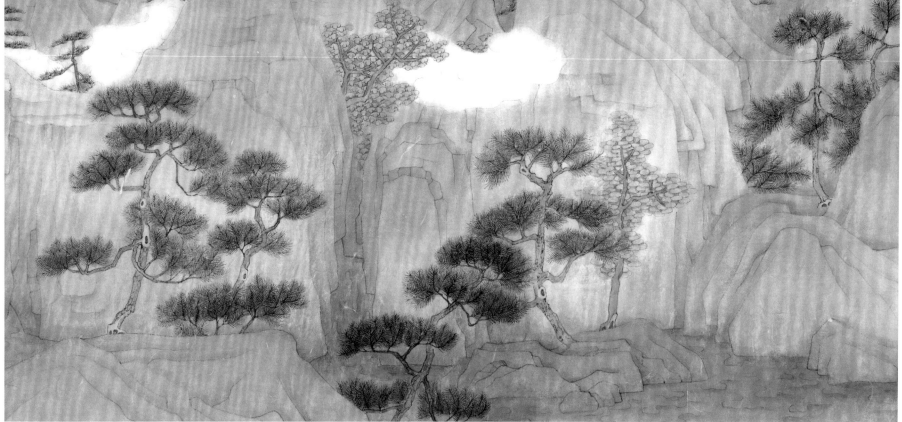

云隐 松树法

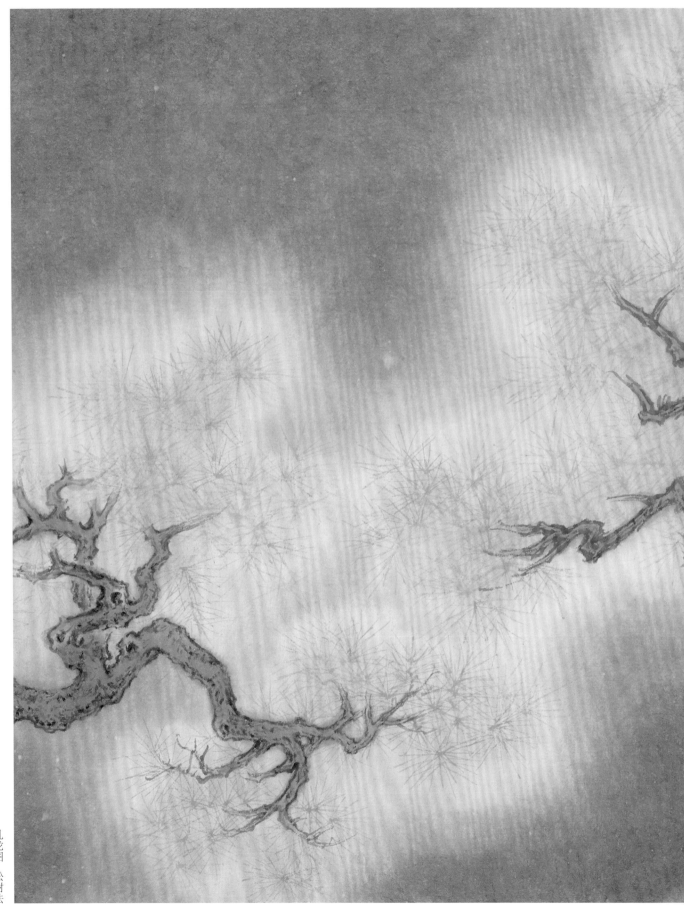

虬龙图　松树法

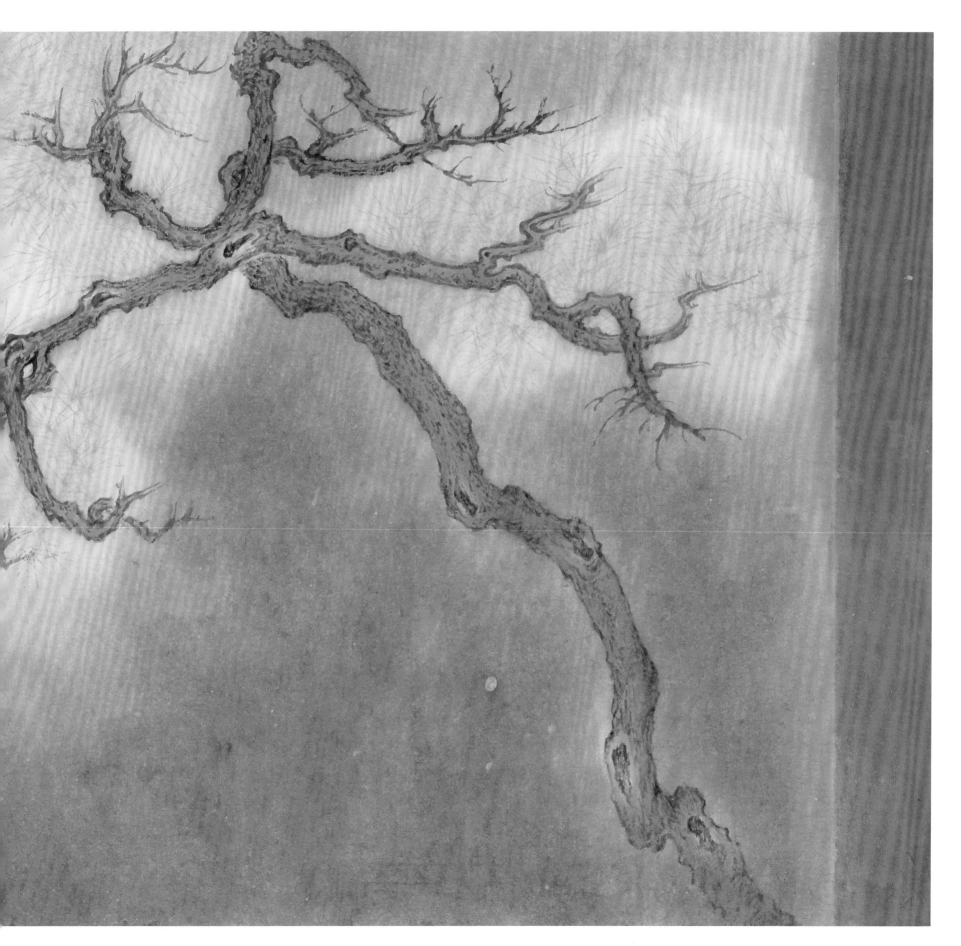

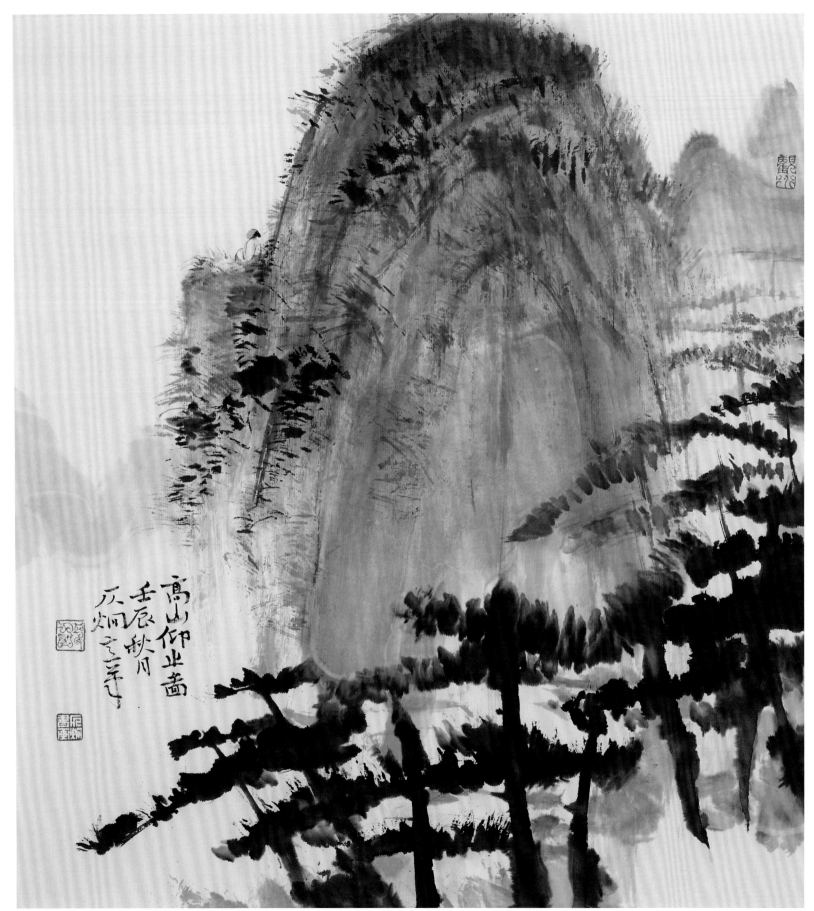

高山仰止图 松树法

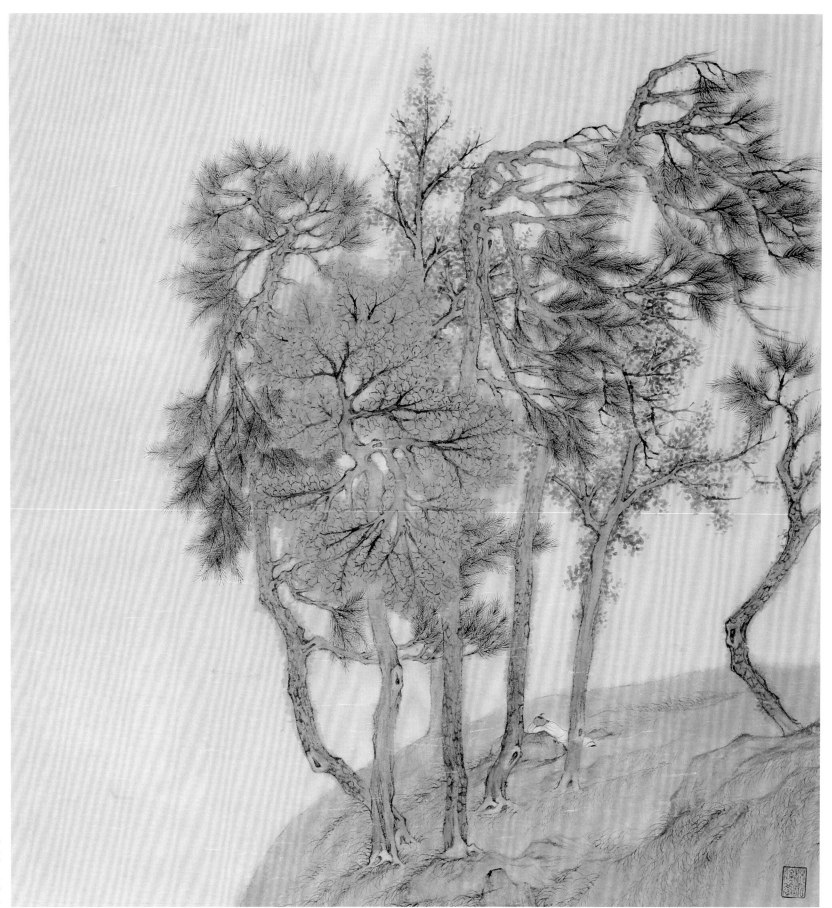

风入松　松树法

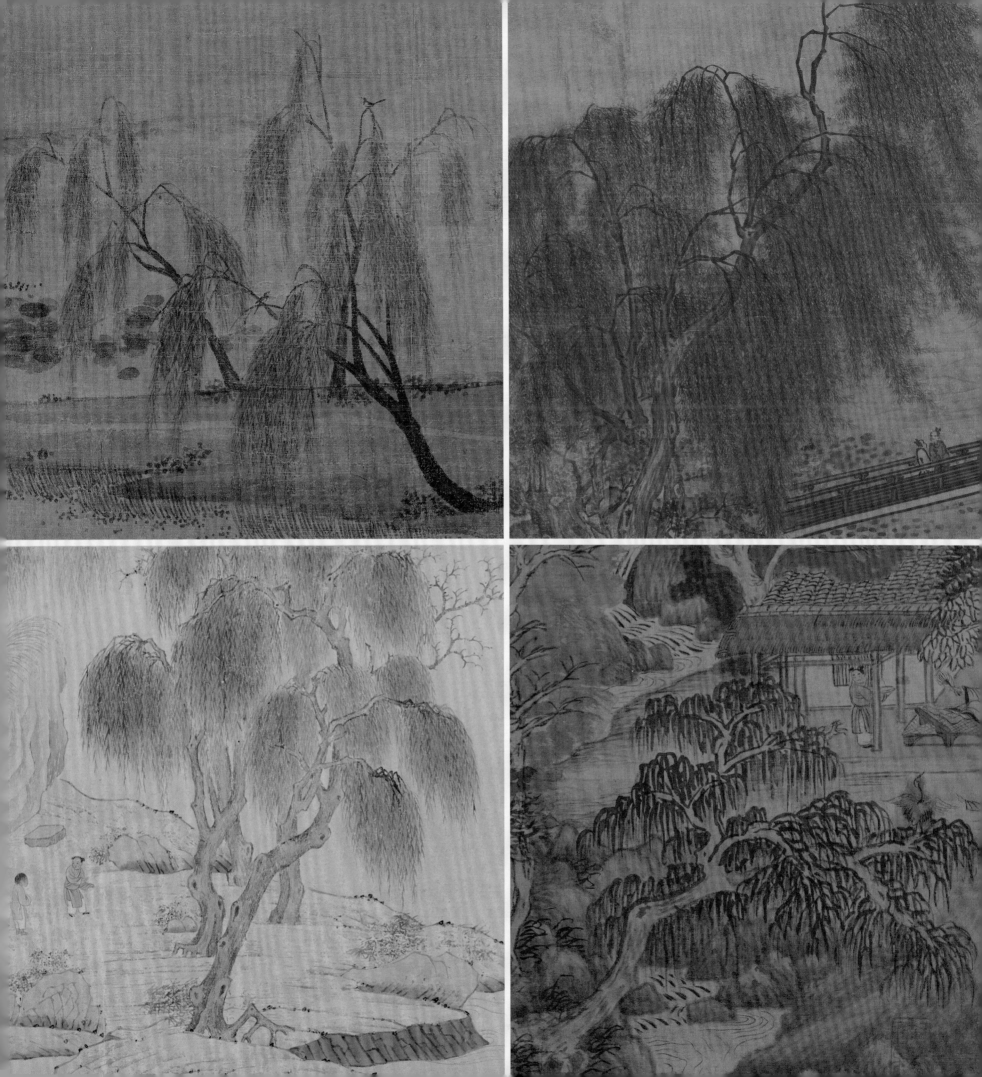

柳树法

　　柳树是山水画树法中的一个大类，在山水画中传达出丰富的象征与寓意：如柳树枝叶的变化可表现四季更替；枝条的刚柔相济以传达生命的韧性；柳树常与江南相联系，柔美、飘逸、灵动是树种与地域风景的共情。东晋顾恺之在《洛神赋图》中出现的柳树隐含情意绵绵，南宋院体团扇画中的柳树有一种没落贵族的淡淡幽怨与回忆。明清之际文人山水画的送别图中作者常画柳以表达挽留的情谊。

　　宋人多写垂柳，有点叶柳、双勾柳叶等。画柳先要以株干取势，然后随株出干，随干发条，如宋赵令穰《湖庄清夏图》中的柳树。画柳最紧要是枝条的走向，分布的疏密位置都是添加柳叶的基础。柳条长而飞动有迎风摇曳之意，如仇英《柳塘渔艇图》的柳枝。柳条下垂粗且直，叶片繁密浓绿以夏景为主。荒树最有暮秋衰飒意味，干短枝长，附以僻路浅沙，线条以方折代圆柔，清代龚贤尤擅此法。

　　画柳叶以短点撇出，用笔连贯灵动，出锋爽利，有个字、人字的排列。双勾柳叶可以花青、汁绿填染，也可再添石绿。从画史看，宋画之柳树多写真，自然气息较浓，元明清画法皆从笔墨生发，风格迥异，取法时要多加区别。

柳树法一经典临摹

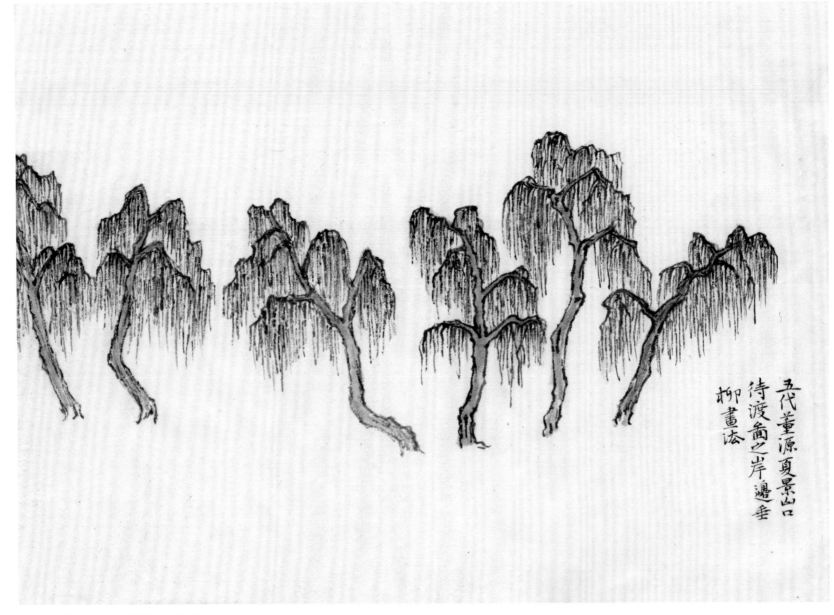

五代　董源　夏景山口待渡图　柳树法

五代董源夏景山口
待渡角之岸邊垂
柳畫法

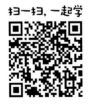

柳树法

下垂的柳条以中锋行笔，直中稍曲，不宜交错过多而散乱。

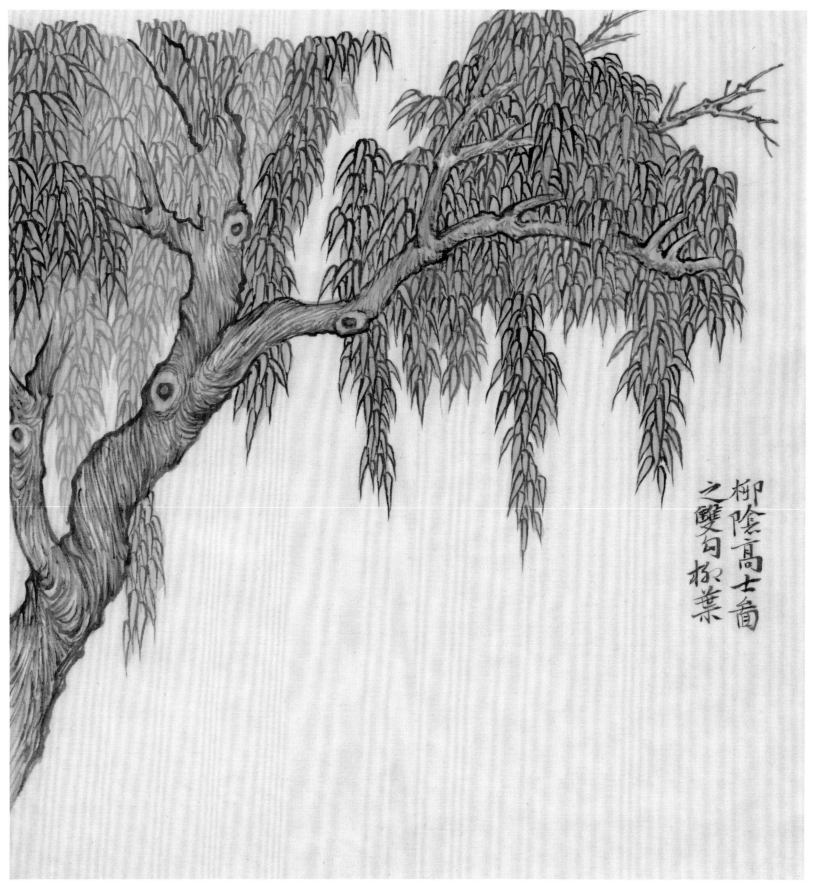

柳陰高士畫
之雙勾柳葉

宋　佚名　柳阴高士图　柳树法

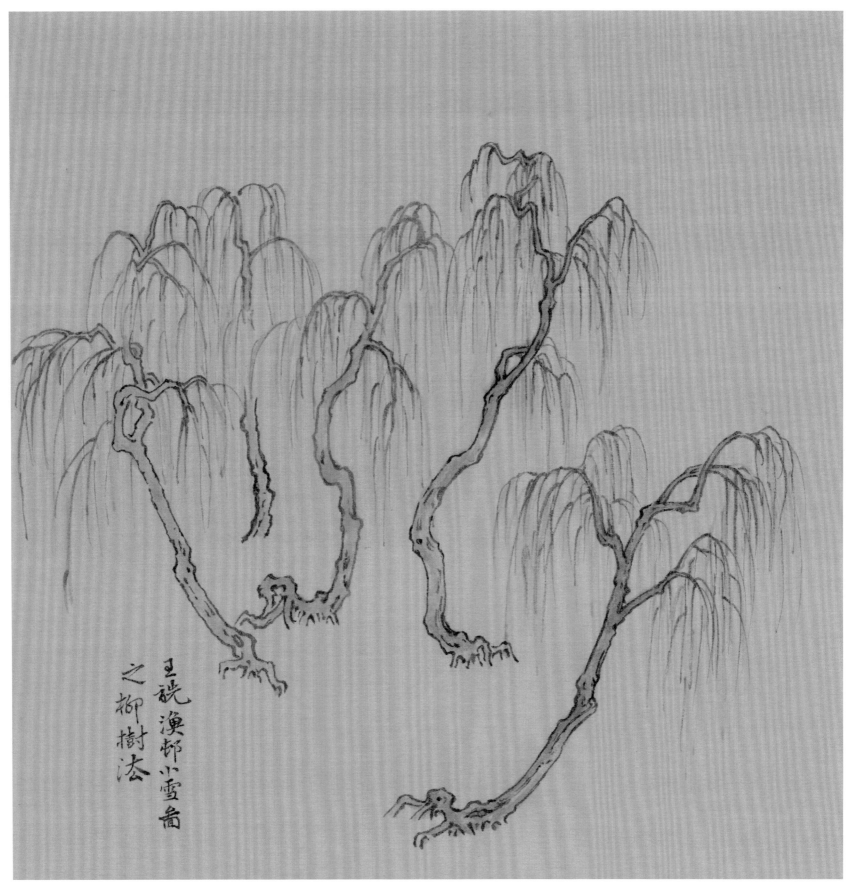

宋　王洗　渔村小雪图　柳树法

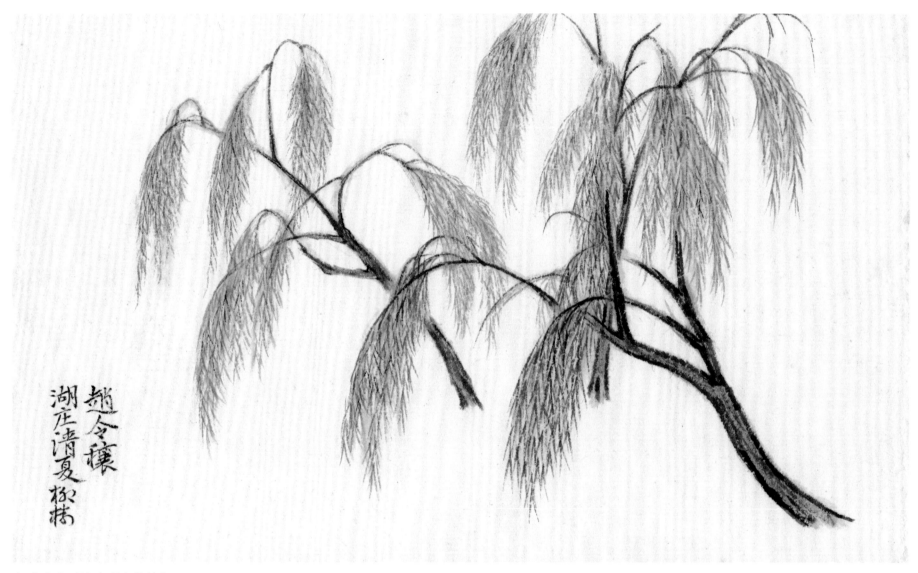

宋　赵令穰　湖庄清夏图　柳树法

　　此图要注意一缕缕的柳叶布置，表现出各组的姿态以及空间的分布。

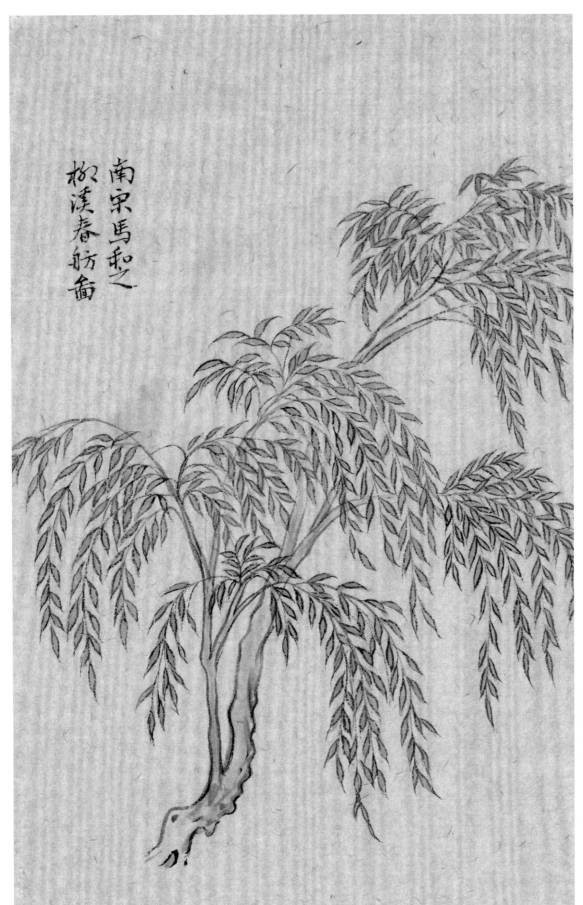

南宋马和之柳溪春舫图

宋 马和之 柳溪春舫图 柳树法

宋 马麟 荷乡清夏图 柳树法

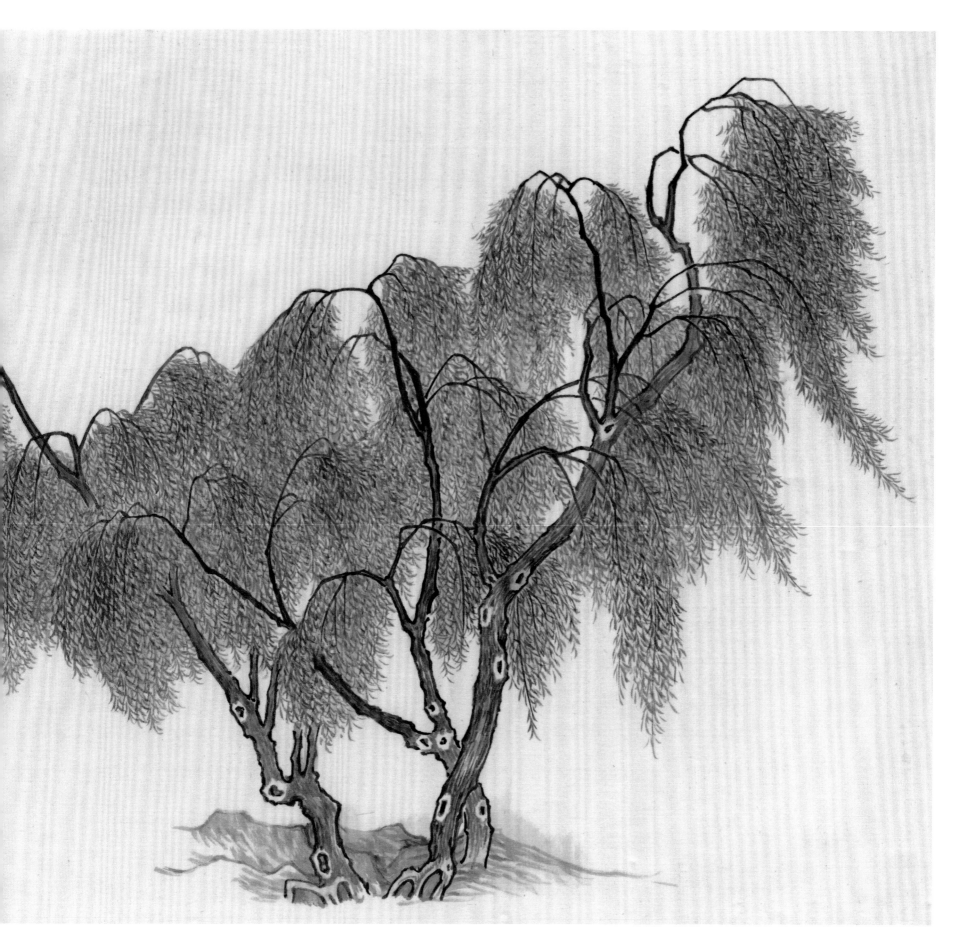

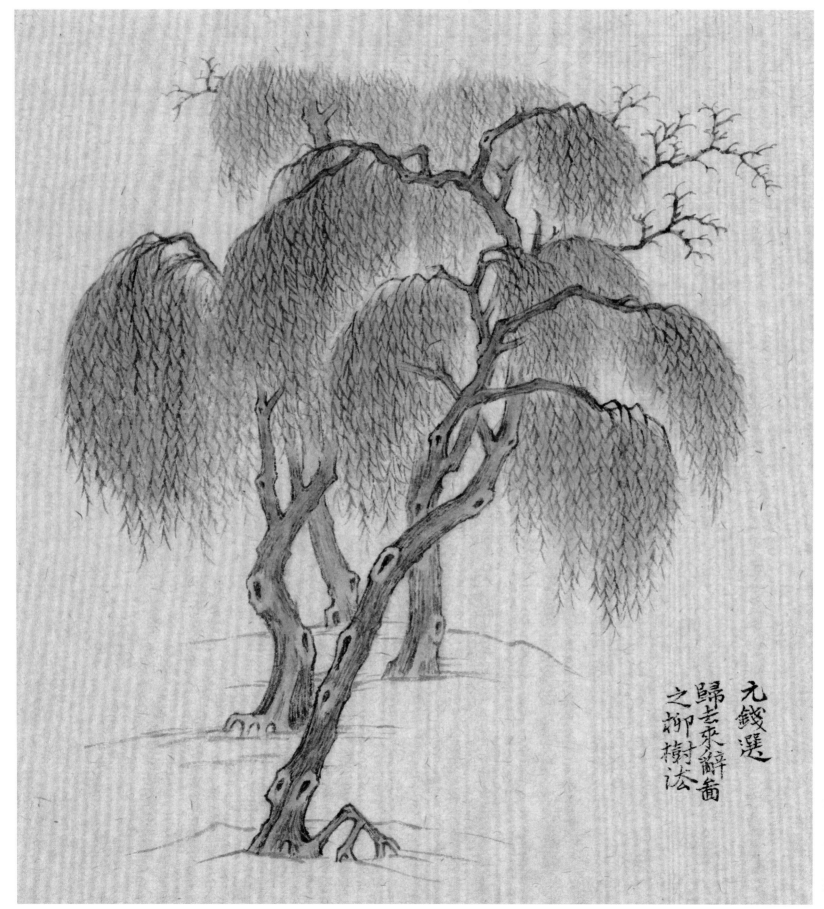

元钱选 归去来辞图之柳树横法

元 钱选 归去来辞图 柳树法

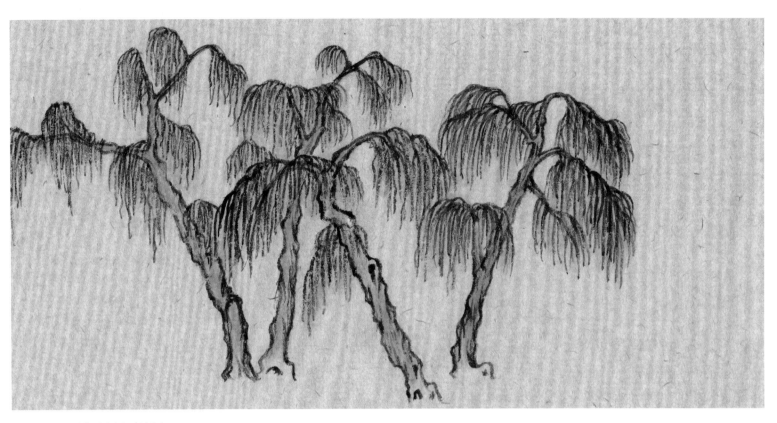

元 赵孟頫 鹊华秋色图 柳树法

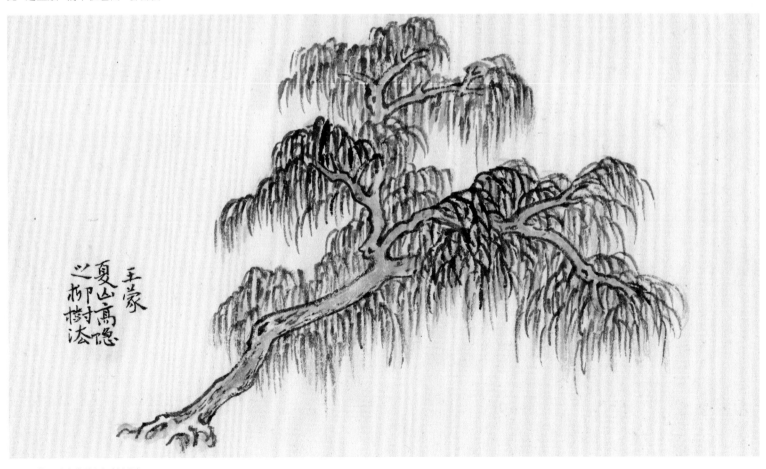

王蒙
夏山高隐
之柳树法

元 王蒙 夏山高隐图 柳树法

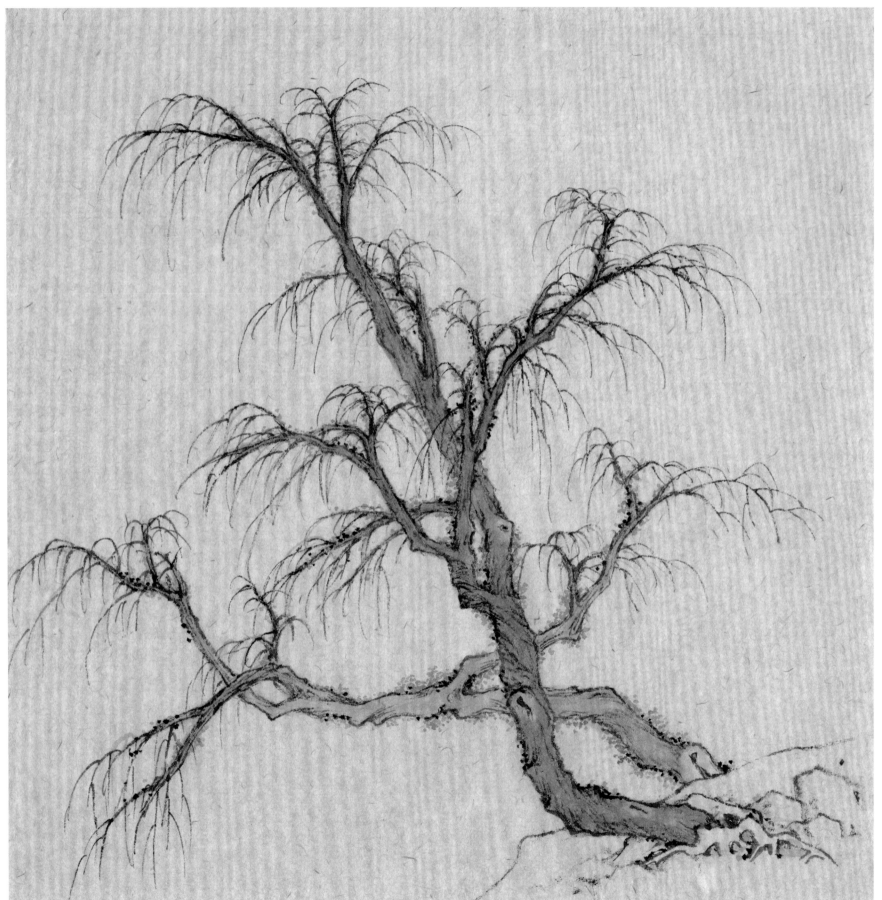

明　文徵明　楼居图　柳树法

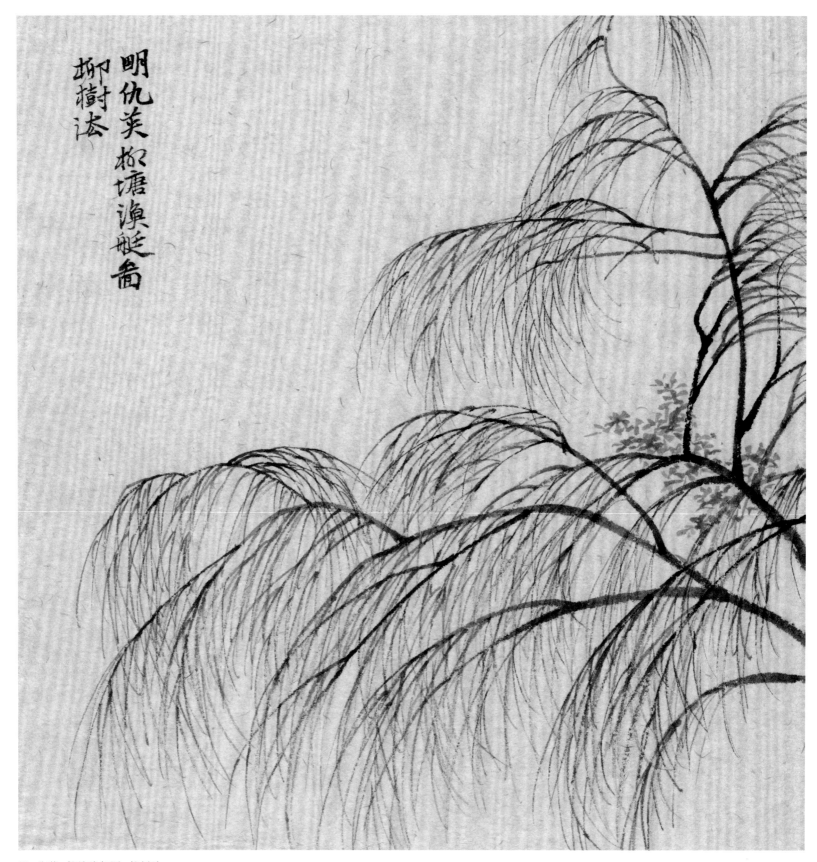

明　仇英　柳塘渔艇图　柳树法

长线条的用笔要流畅连贯，才有迎风飘动的气势。

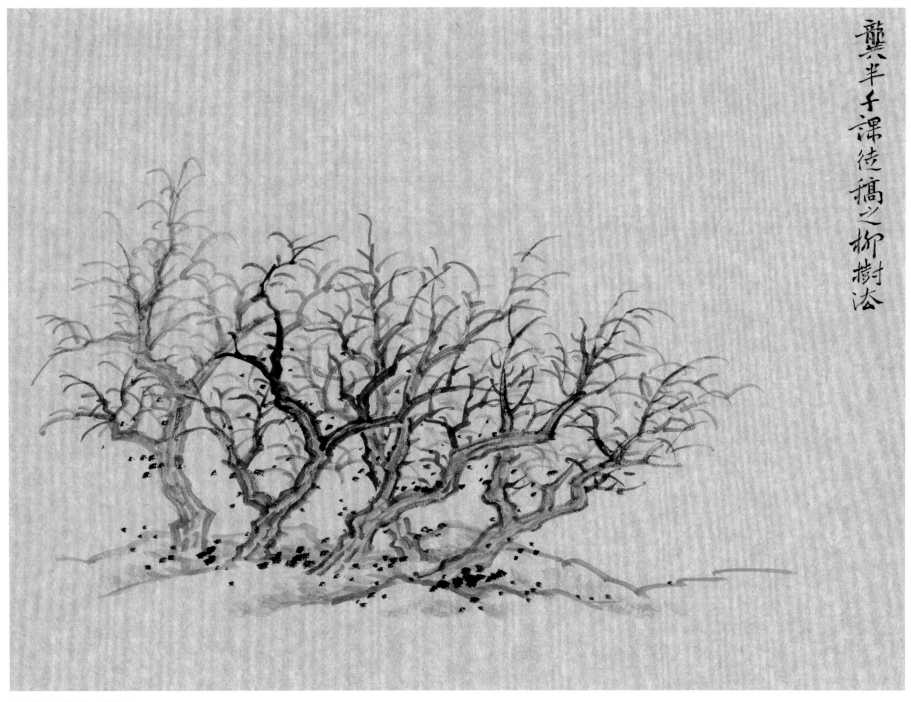

龚半千课徒稿之柳树法

清 龚贤 课徒稿 柳树法

　　柳枝曲折多姿，画时用笔要有弹性。在变化中须散而不乱，
有野柳的荒寒之意。

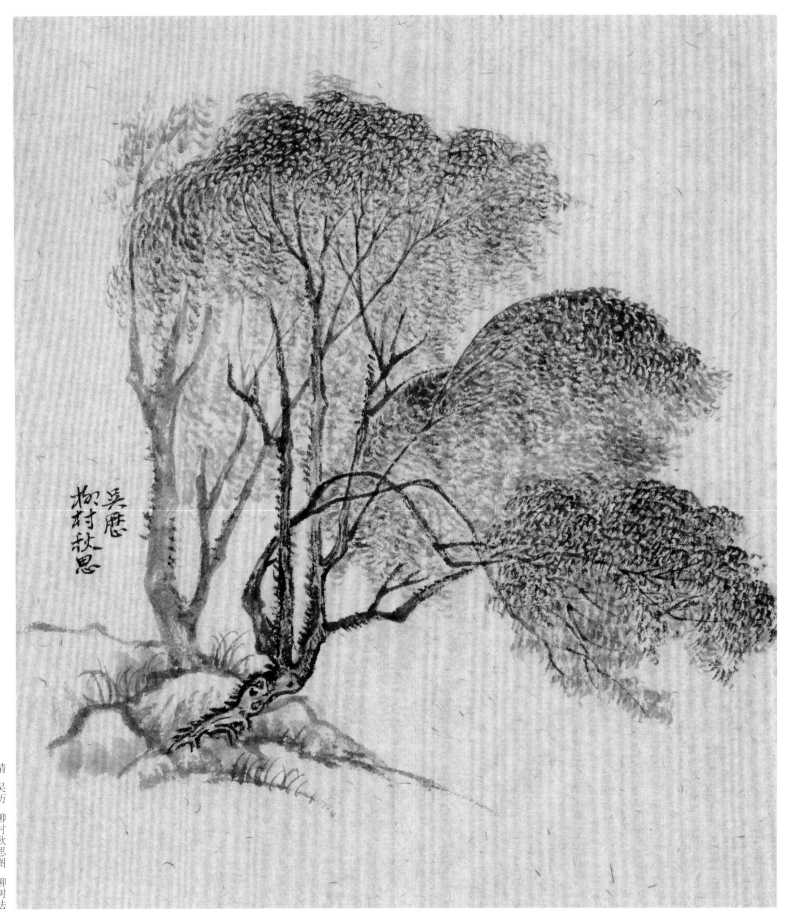

吴历
柳村秋思

清　吴历　柳村秋思图　柳树法

柳树法——写生与创稿

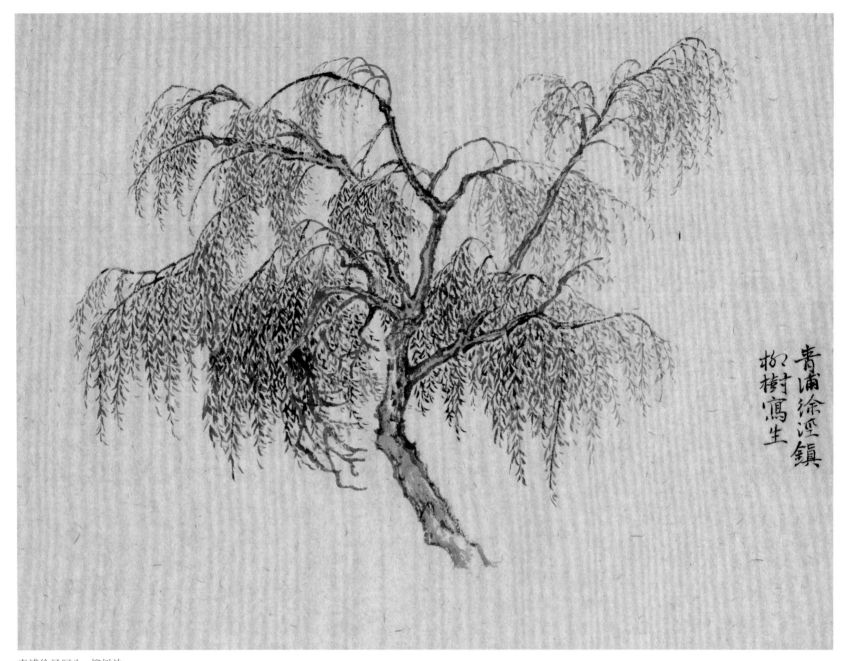

青浦徐泾写生　柳树法

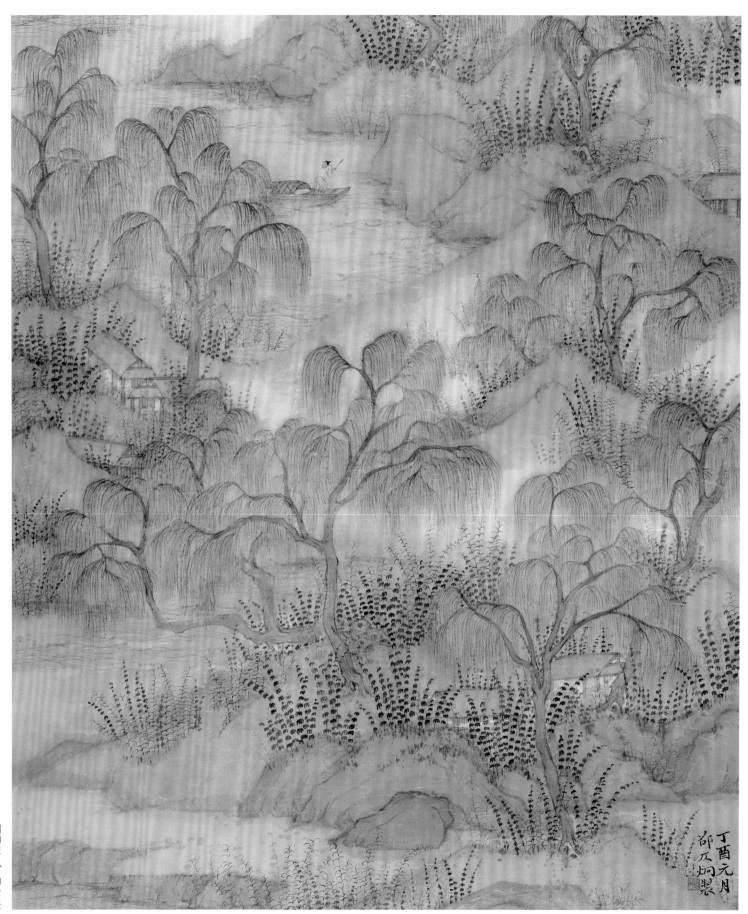

烟柳翠色　柳树法

丁酉元月
邵瓦炯製

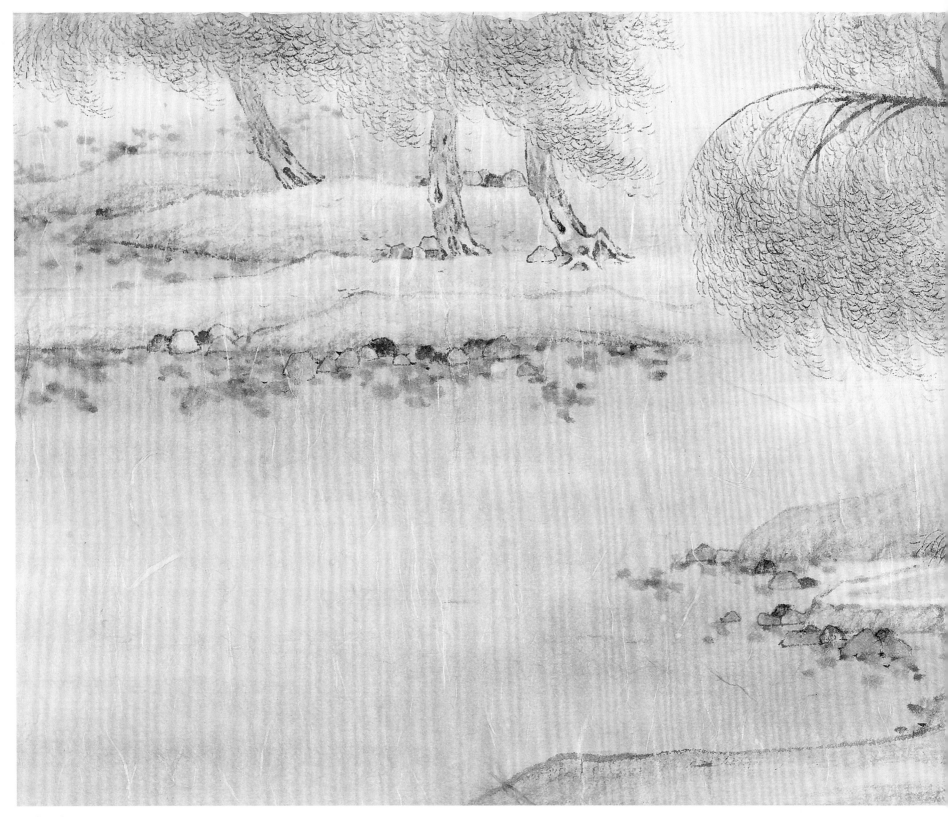

风 柳树法

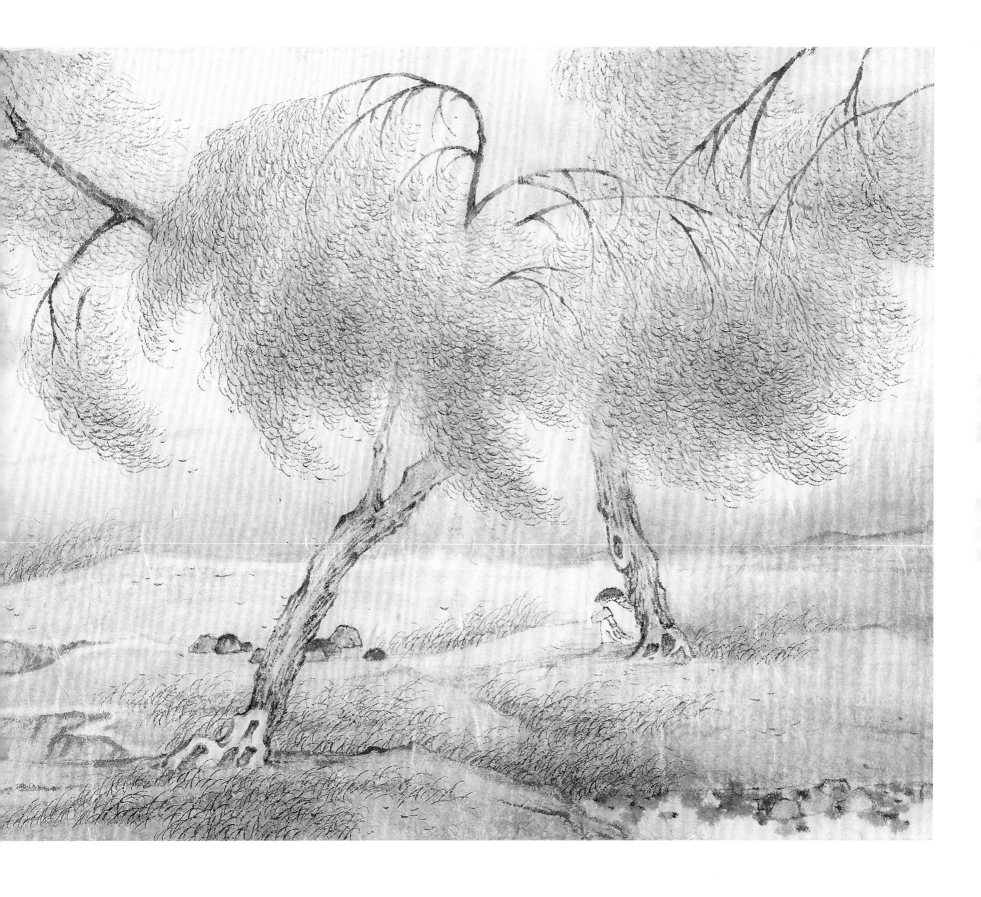

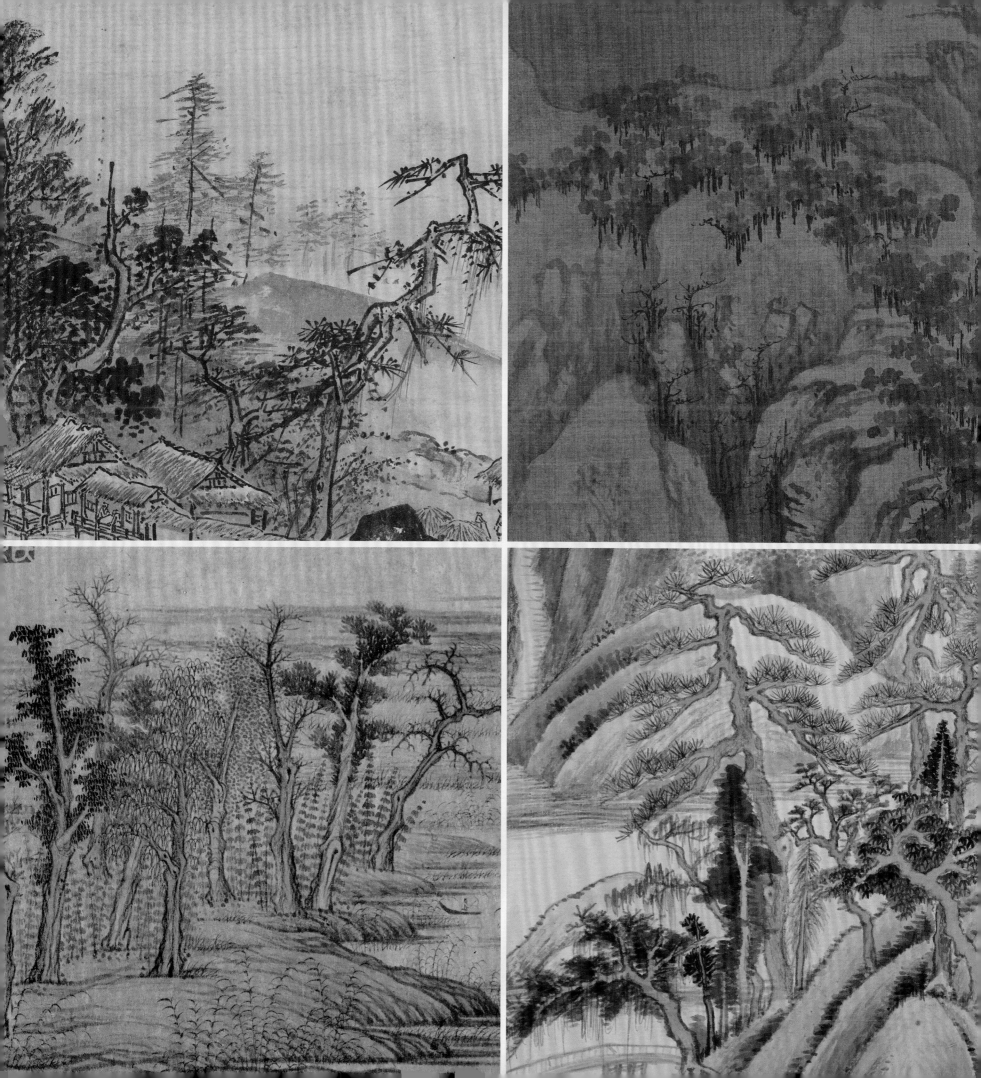

丛树法

丛树法是表现几棵树或多棵树的组合，有的是画同类树，有的是画不同类别的树。

丛树法一般是画面的近景或中景的林木，画好单棵树是丛树法的基础，一组丛树关键是要考虑树木之间的关系。比如前后左右的方位、高低的层次，包括不同主干的穿插、枝干叶的布局等。画丛树要注重整组造型，而不能只关注单棵的变化，所以画时要处理好主次、正侧、避让、取势、露藏等关系。每棵树的根、干、枝叶都要画到适当之处，符合丛树的整体安排。同类树法的丛树组合，宜整体统一，但容易单调少变化，不同类树法的丛树，有变化但易杂乱无序。临习经典名画中的丛树即是积累审美经验，进而在自然的丛树中提炼出画理与画法。

远树法包含在丛树法内，是山水画中远景树的重要处理手法。远树法均以丛树为主，以大幅度缩小简化枝干叶而成为笔墨的符号，在山水画中与近中景的树木拉开距离，形成较强的空间感与主次关系的反差，以丰富画面的秩序和节奏。远树也时常与画中云雾相互结合，相互映衬，是山水画中必不可少的。宋范宽山头上常画短矮的枯枝丛树，与前景的大树产生远近的对比。米家点的远树，淡墨叠加，极有意境，元代黄公望《富春山居图》的远树法，又传承了米点，稍加变化，笔墨处理浓淡相兼。丛树法、远树法都要注重林木远望的整体感，画时着眼在群组的起伏变化、空间的层次与气韵的连贯。

丛树法—经典临摹

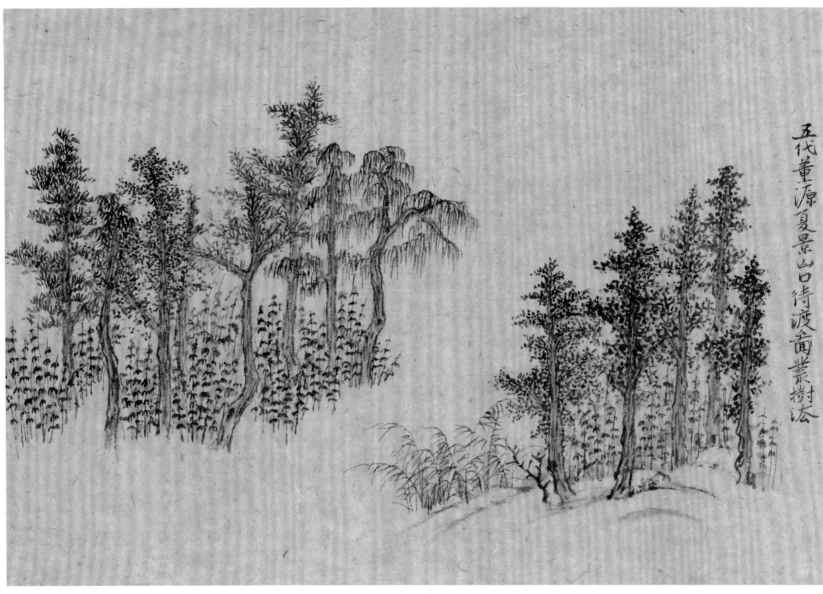

五代 董源 夏景山口待渡图 丛树法

扫一扫，一起学

丛树法

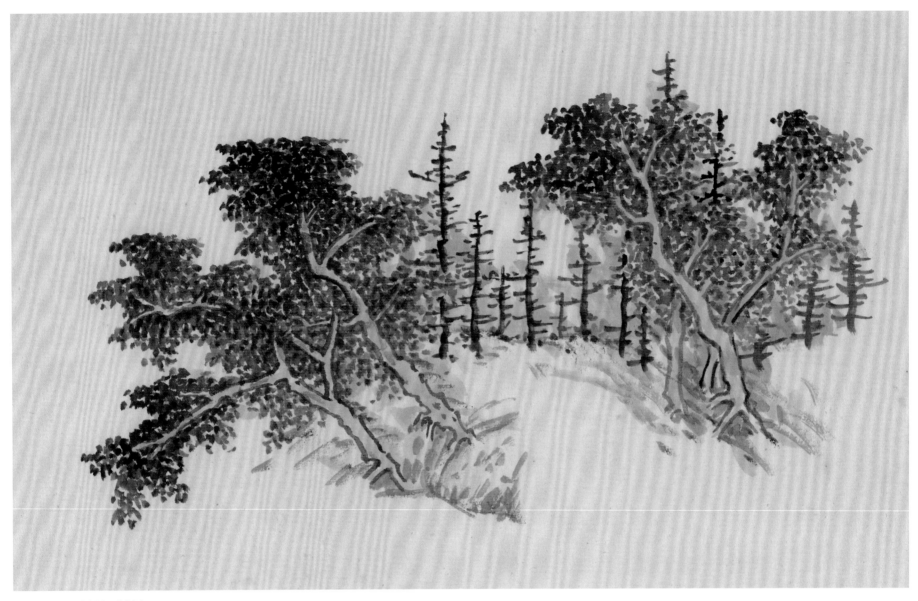

五代 董源 夏山图 丛树法

点叶用笔紧凑，叶子须紧抱枝干，在树梢处的点叶注意相互之间的外形与聚散变化。

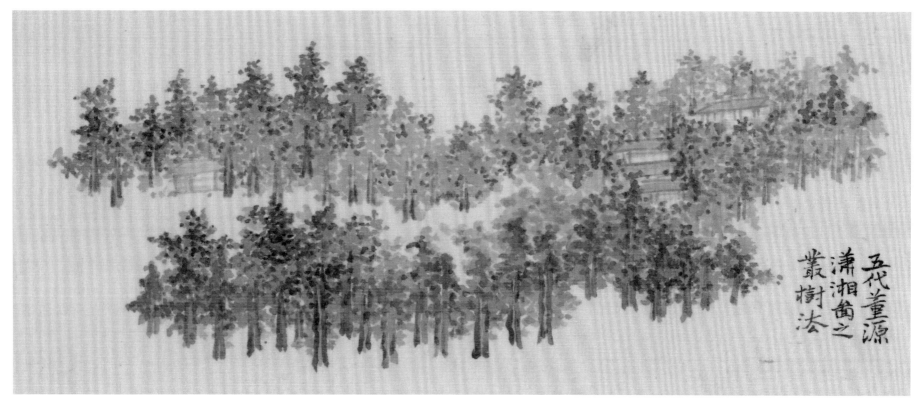

五代　董源　潇湘图　丛树法

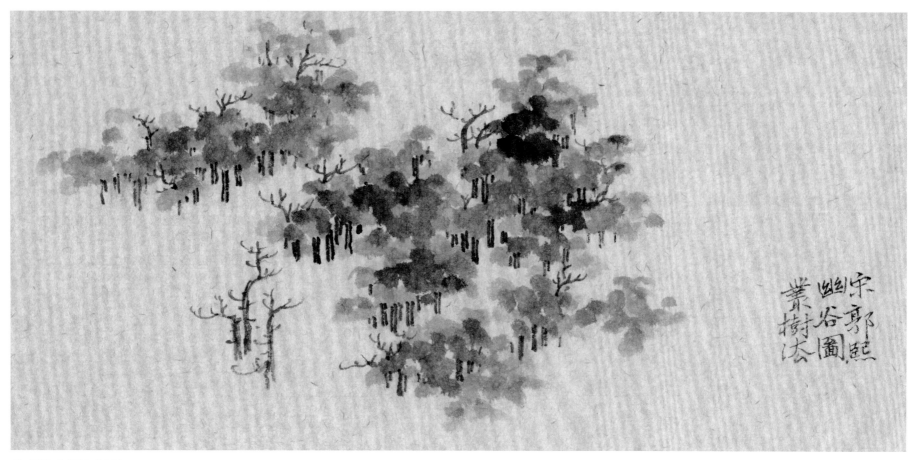

宋　郭熙　幽谷图　丛树法

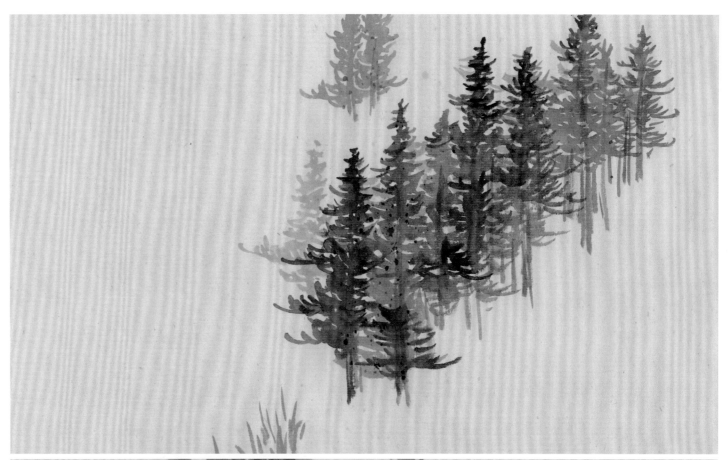

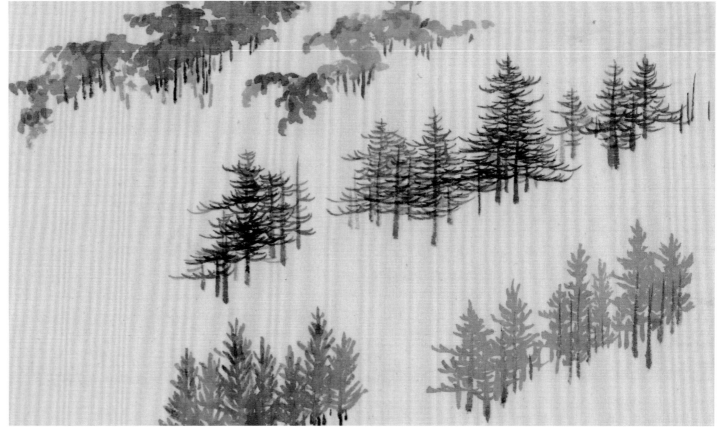

宋　王诜　渔村小雪图　丛树法

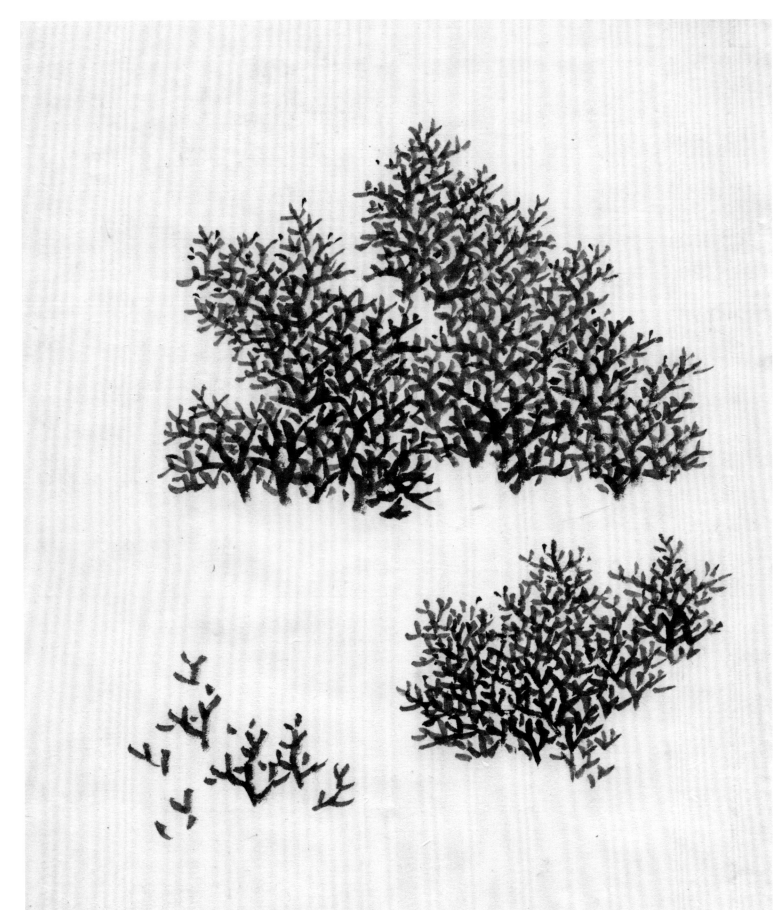

宋 范宽 雪景寒林图 丛树法

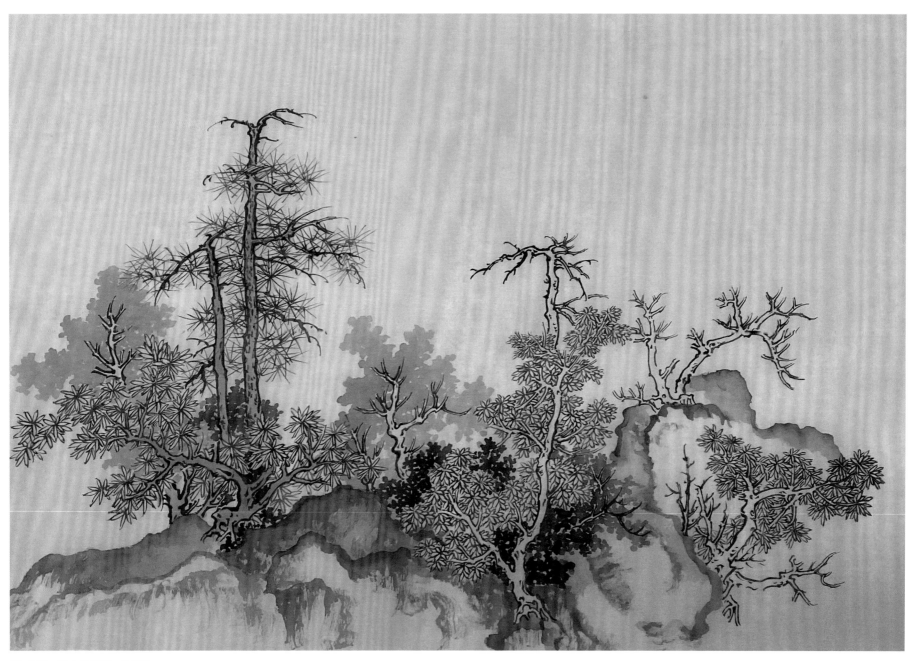

宋 王诜 溪山秋霁图 丛树法

画中松树、点叶、夹叶树高低前后穿插，使画面结构层次
与空间变化有序而丰富。

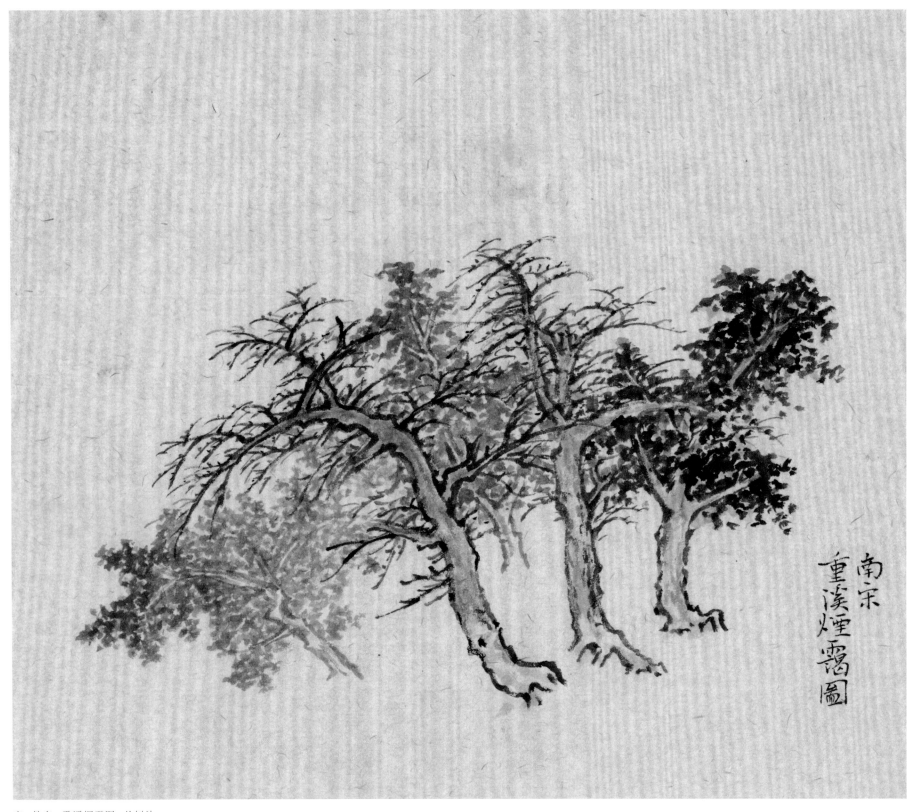

宋 佚名 重溪烟霭图 丛树法

　　此稿画时需要安排好前排三棵与后排两棵的空间组合及点

叶、枝条的浓淡分布。

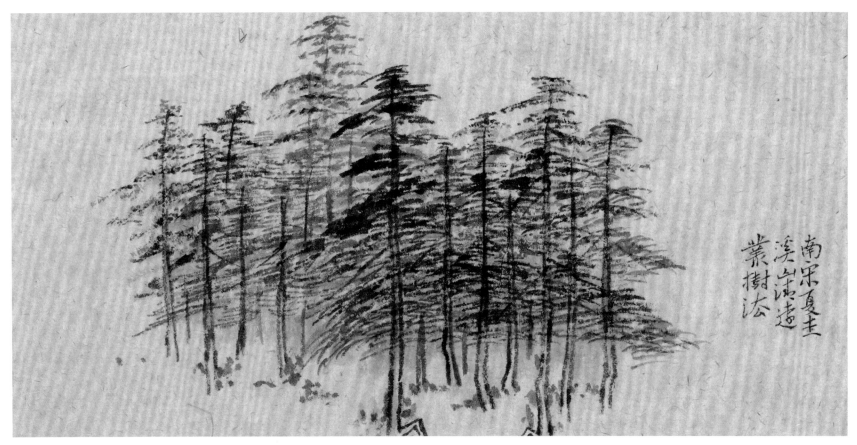

南宋夏圭
溪山清远
丛树法

宋　夏圭　溪山清远图　丛树法

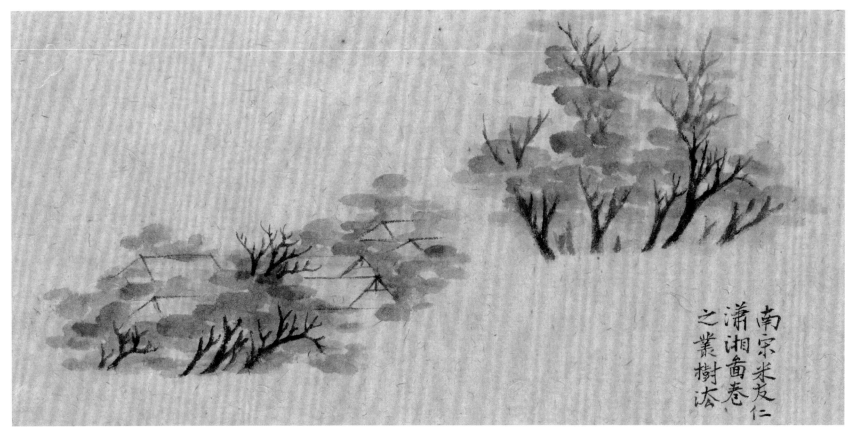

南宋米友仁
潇湘画卷
之丛树法

宋　米友仁　潇湘图卷　丛树法

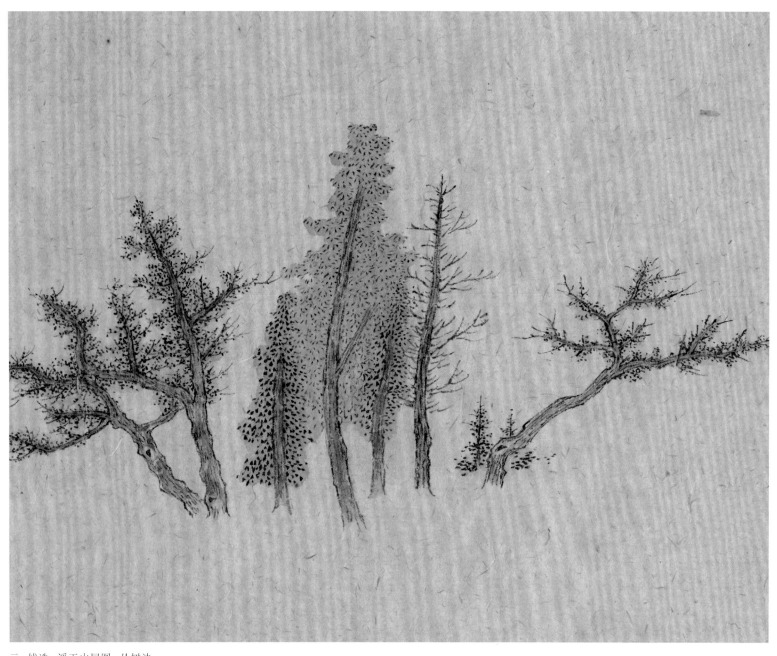

元 钱选 浮玉山居图 丛树法

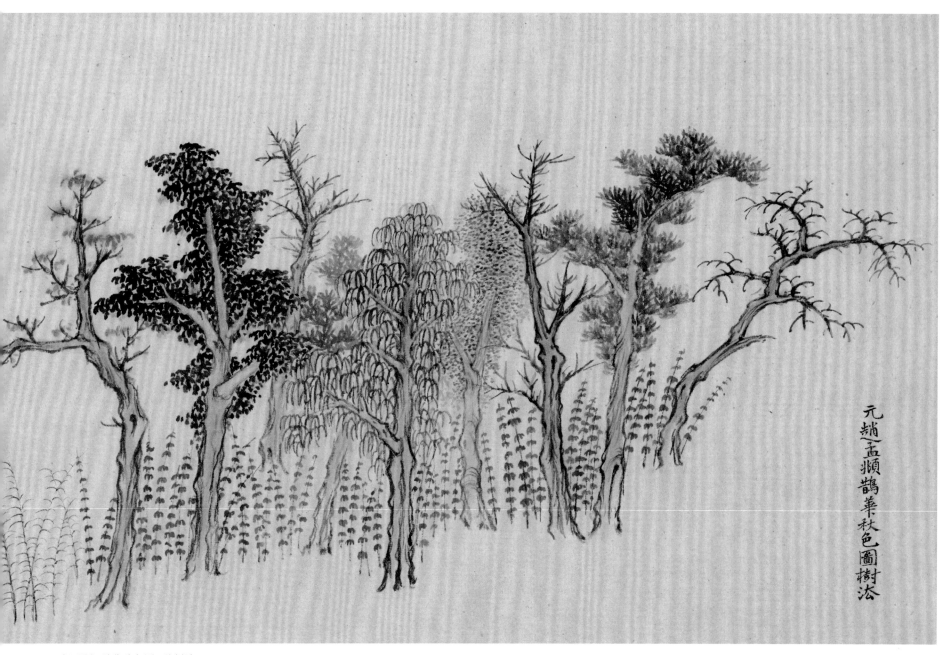

元　赵孟頫　鹊华秋色图　丛树法

　　钱选与赵孟頫都是追求古意的画家，他们笔下的树与自然保持着一定的距离，强调的是古雅的形式与笔墨。

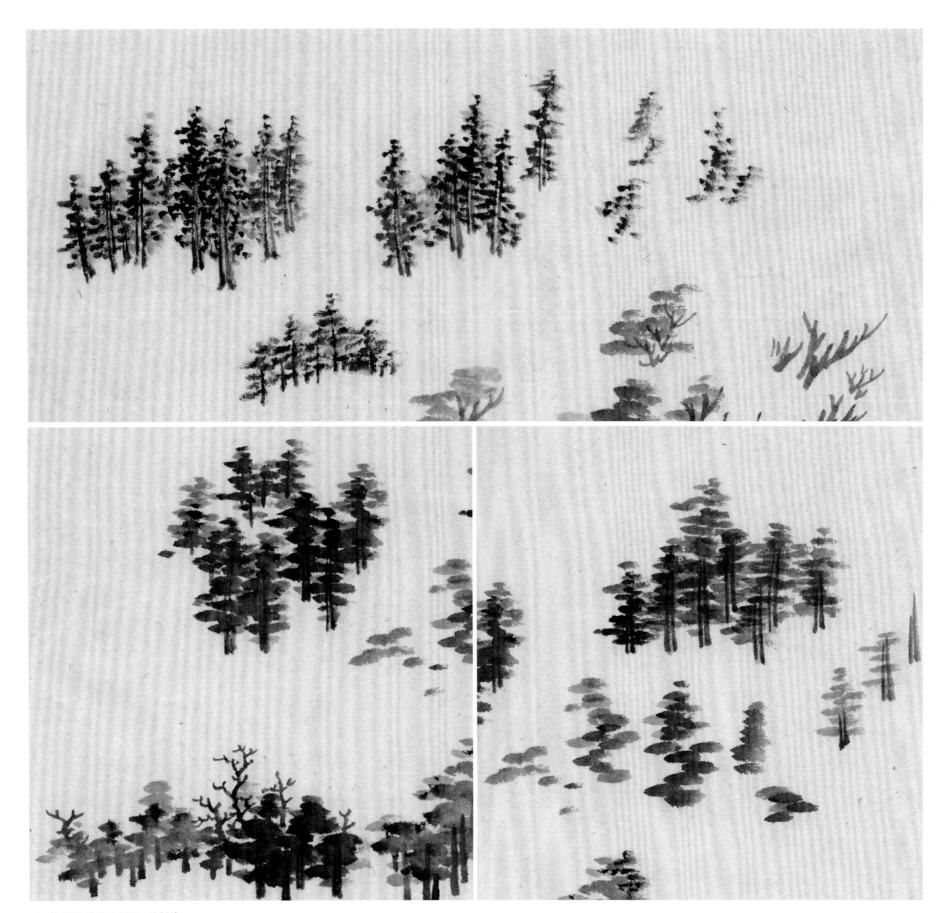

元　黄公望　富春山居图　丛树法

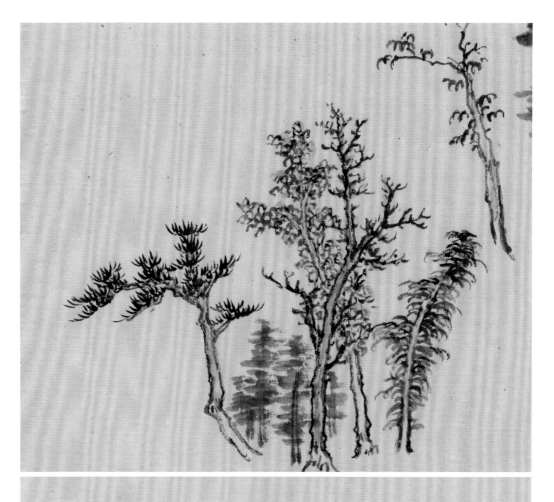

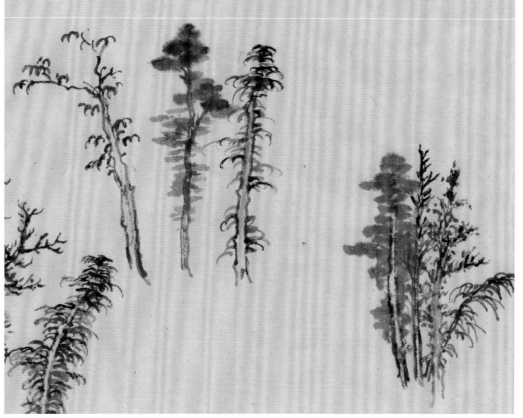

元 黄公望 富春山居图 丛树法

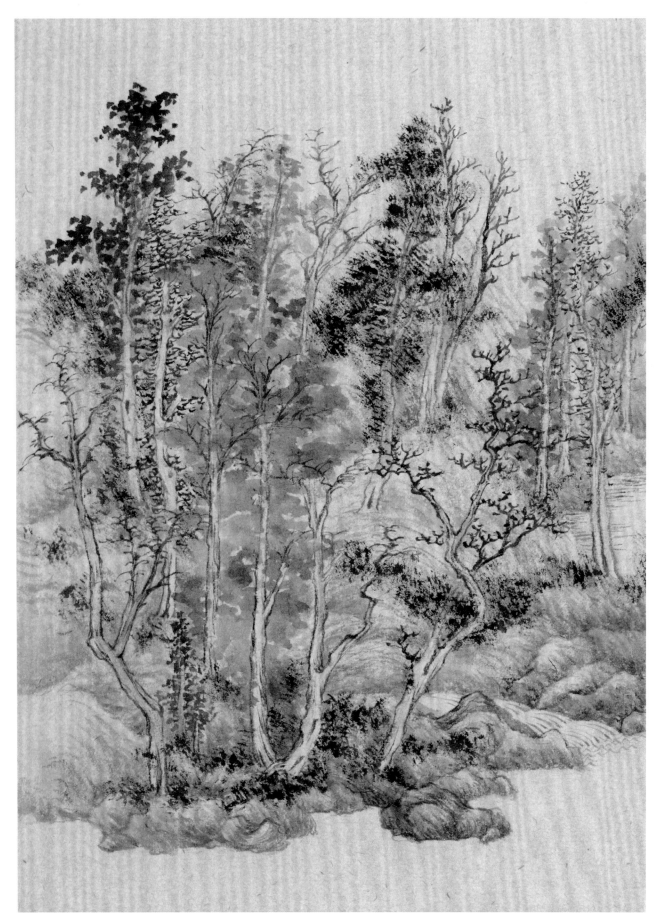

元 王蒙 青卞隐居图 丛树法

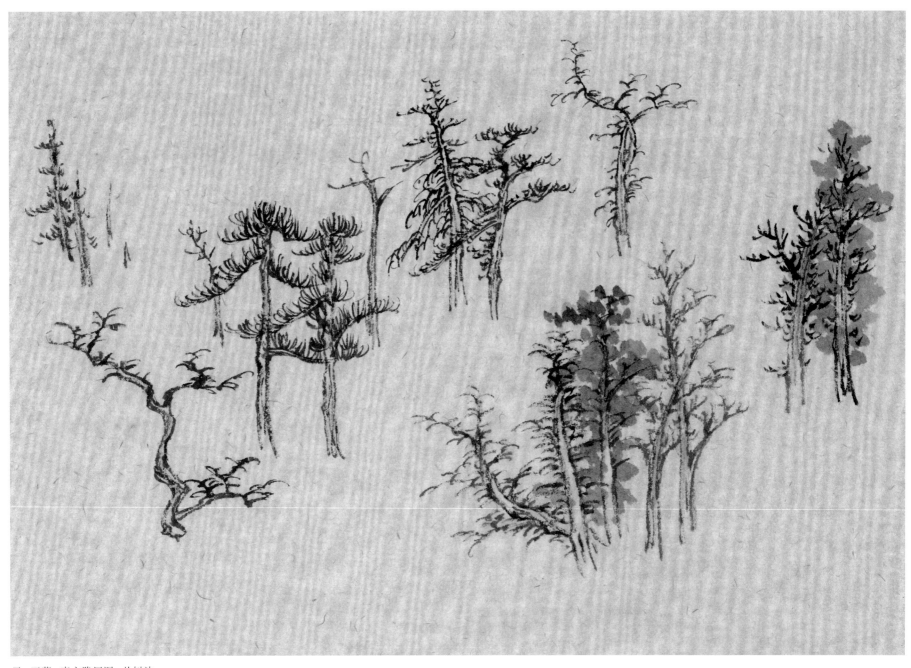

元　王蒙　青卞隐居图　丛树法

王蒙画树线条灵动，变化较多，画时行笔要注意节奏和速度，才会出现生机。

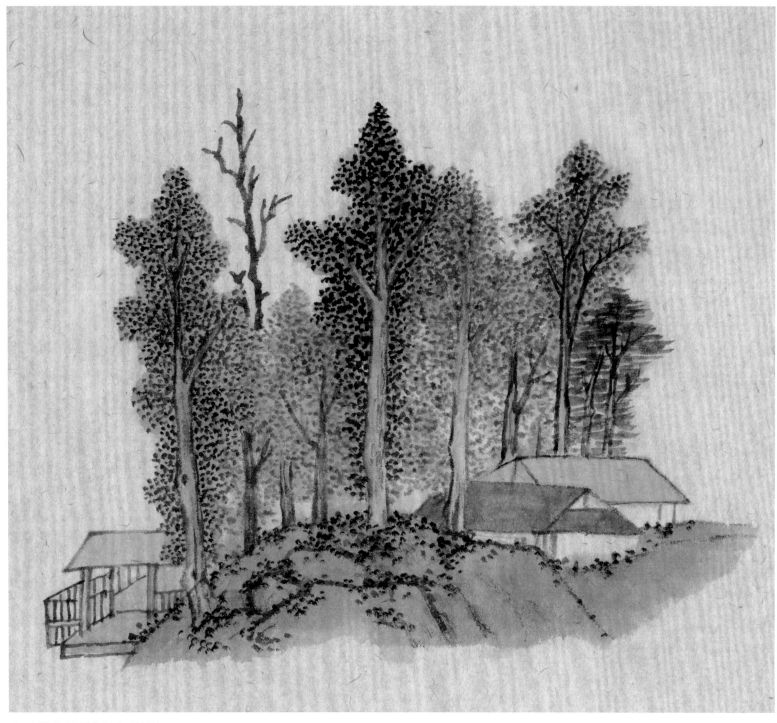

明 文徵明 浒溪草堂图 丛树法

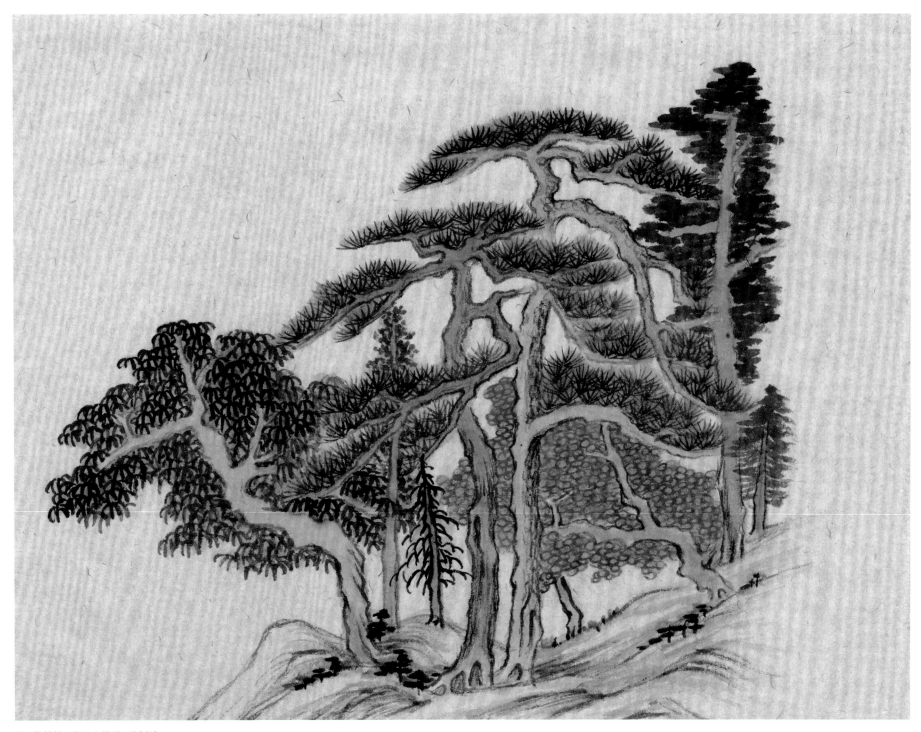

明　董其昌　秋兴八景册　丛树法

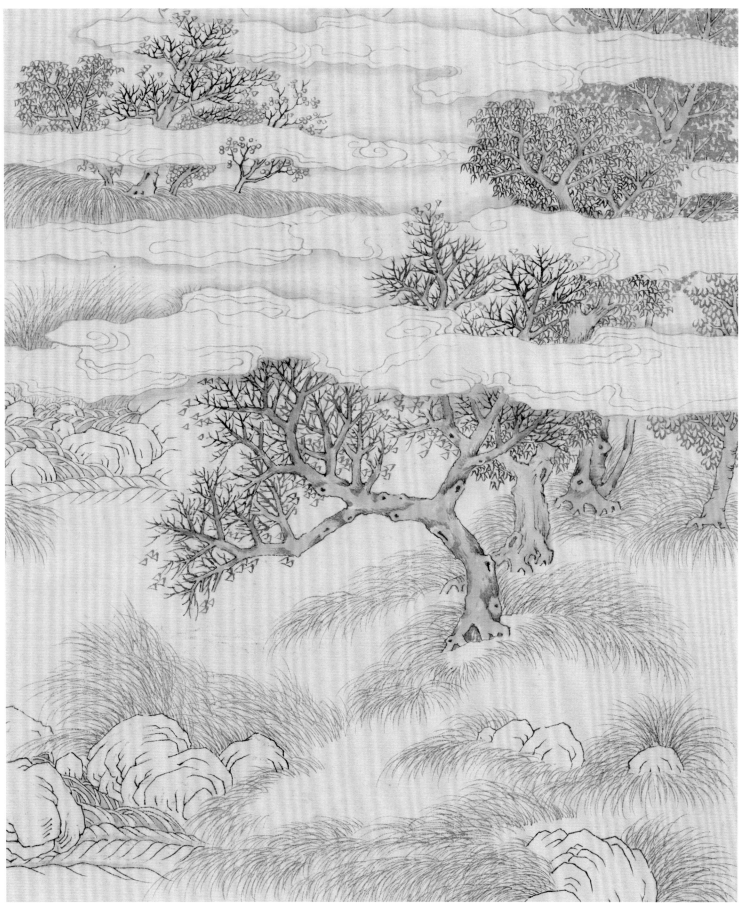

明　陈洪绶　山水册　丛树法

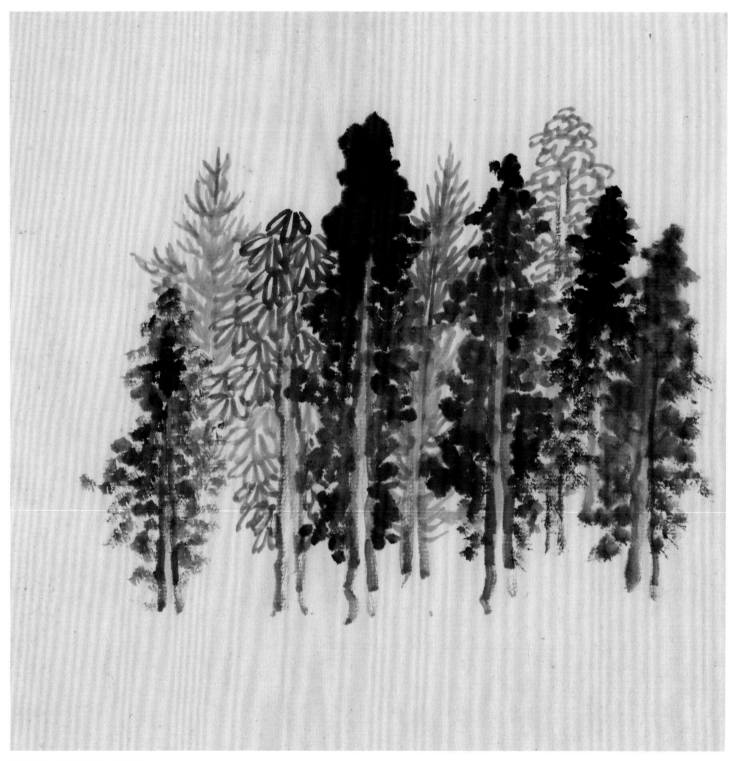

清　石涛　书画杂余册　丛树法

此丛杂树以浓墨湿笔的点叶为实，以勾勒的夹叶为虚，虚
实互衬而显生动。

丛树法一写生与创稿

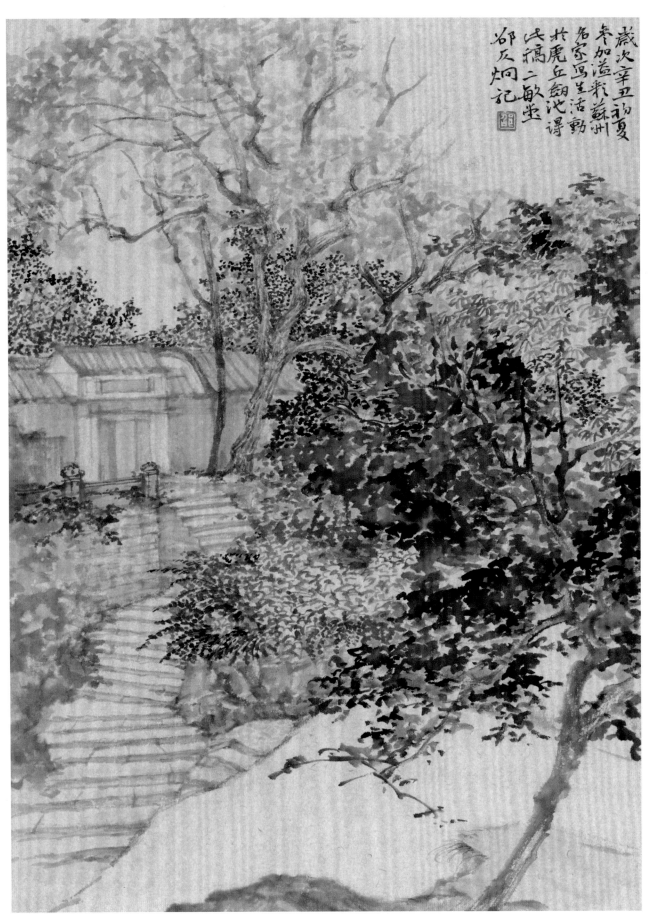

虎丘写生　丛树法

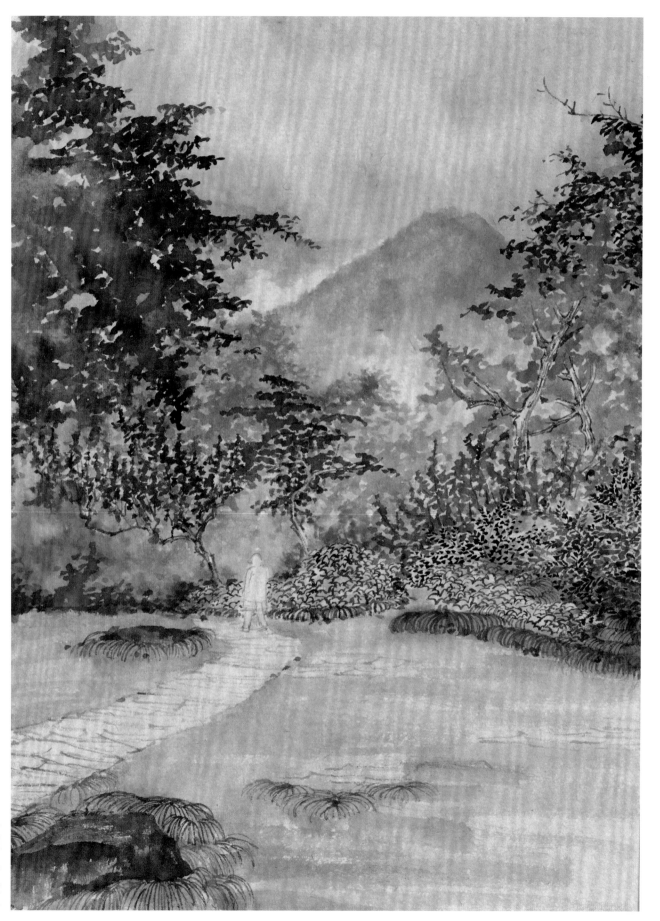

富阳写生　丛树法

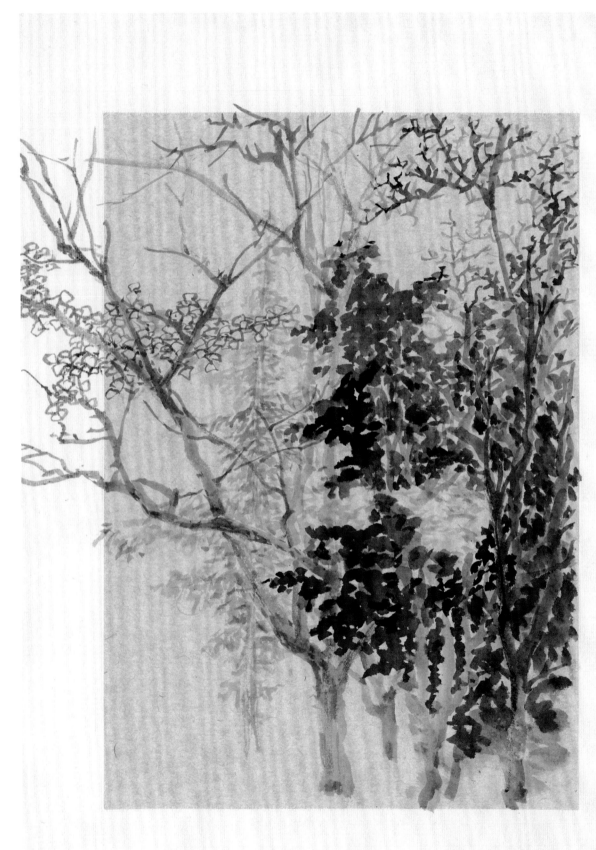

壬寅长夏写嘉柿楼后院小景
之丛树二敏弟郡瓦炯於海上

嘉柿楼写生 丛树法

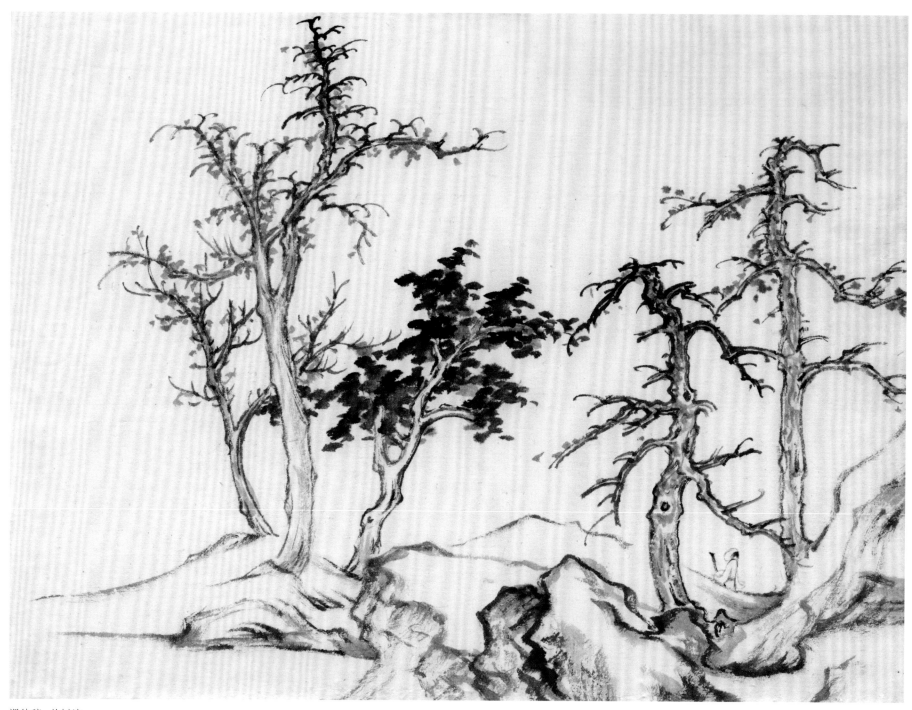

课徒稿　丛树法

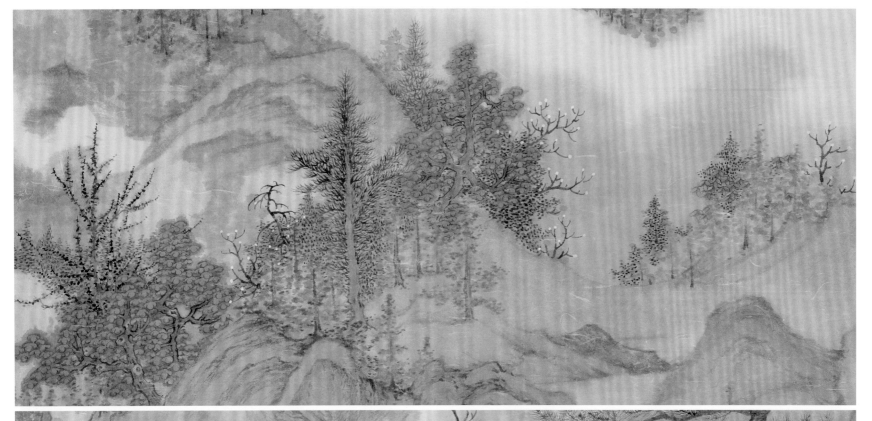

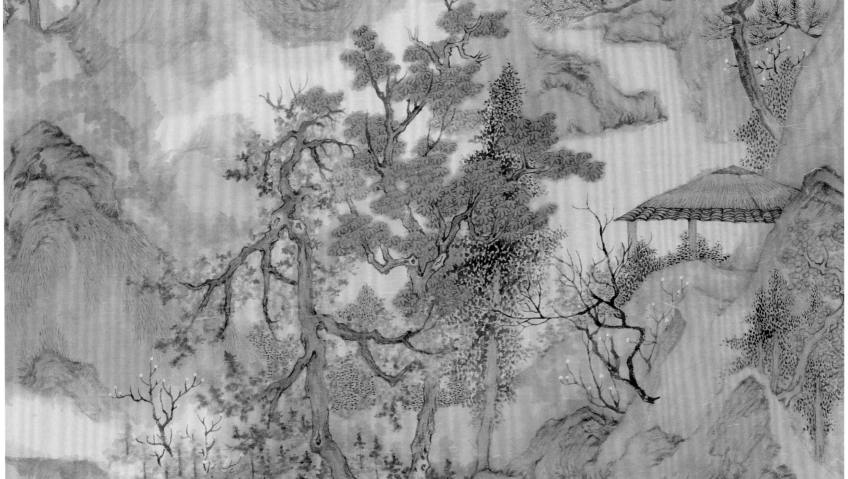

秋亭嘉木图　丛树法

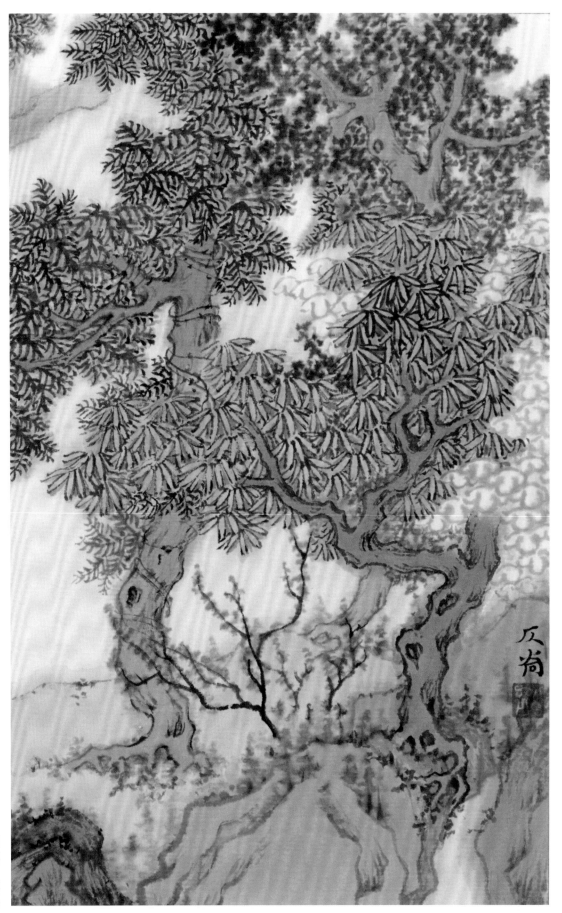

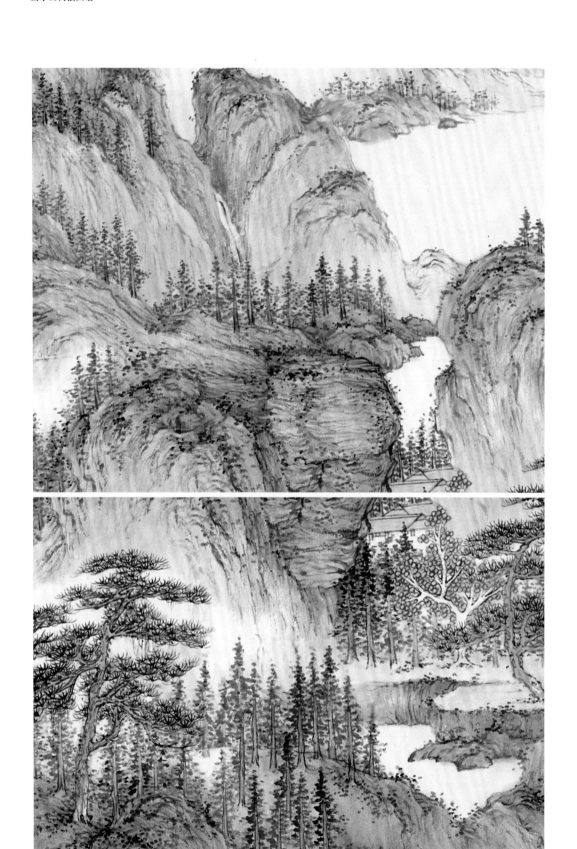

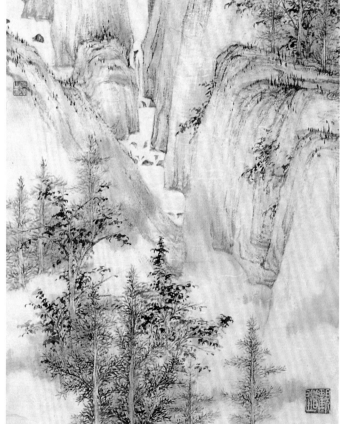

松风高岭 丛树法

秋岭 丛树法

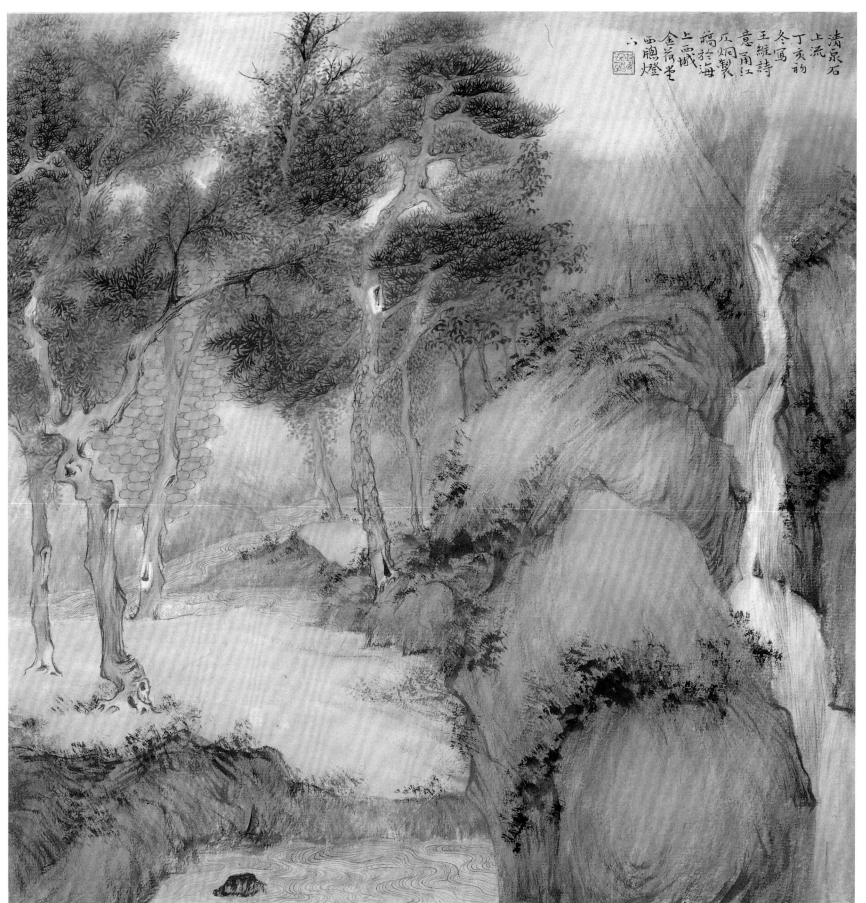

清泉石上流　丛树法

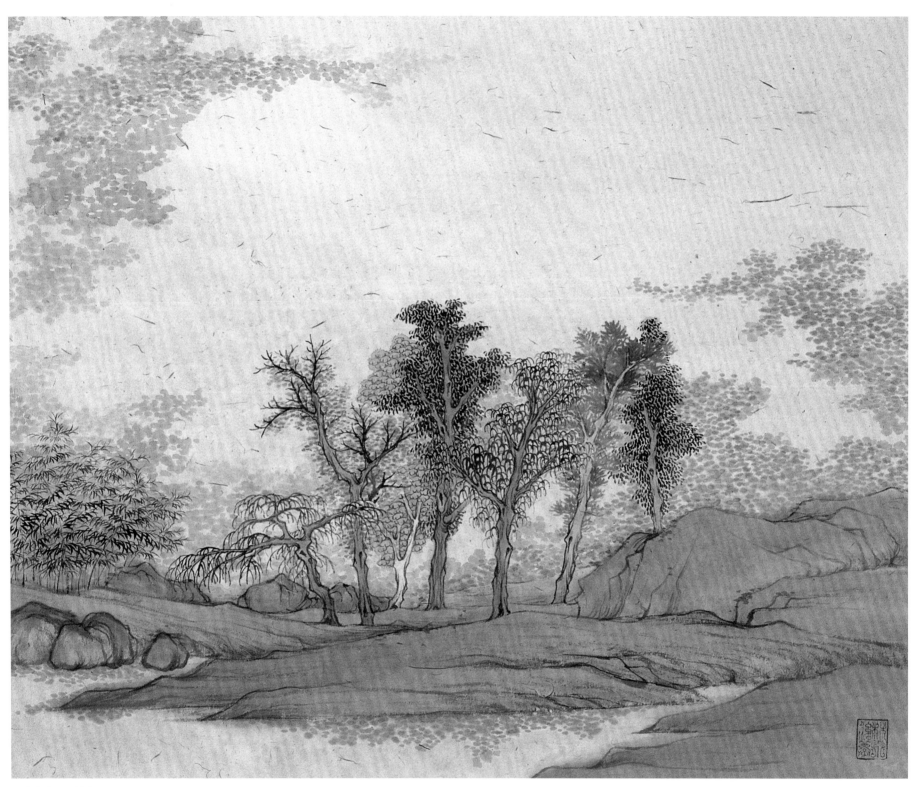

平湖春色 丛树法